柳宗悅

戴偉傑 張華英 陳令嫻 譯

日本百年生活美學之濫觴

工藝之道

封面圖樣：SSS 鐵製鍋墊

以三個 S 交織出花紋的這款鐵製鍋墊，由創立於寬永二年（一六二五年）、世代相傳的日本舊南部藩御用鑄鐵師鈴木盛久工房製作。鐵器的厚實沉穩，用來承載熱鍋讓人格外安心，堅硬的材質卻也能表現出流動的線條，表面上色技法營造特殊的質地，隨著使用時間日久質地更顯溫潤。如花朵般的紋樣，放在餐桌上像是蓋了一個印記，在食物未上桌前，就先預告這將是一場美好的用餐經驗。

S ヽヽ（es）是應用了日本引以為傲的傳統技術，提出適合當代的新風格，積極耕耘「生活道具之創造」的品牌。有鑑於日本珍貴的傳統技術與專業工匠因後繼無人而逐漸失傳，S ヽヽ不僅致力於產品開發，也將流通、販賣納入體制，期勉自己能作為連繫日本傳統文化的過去、現在與未來的橋樑，為世界提供更優質而豐富的生活而努力。詳細介紹請參考官方網站 http://www.sss-s.jp。

特別感謝　小器生活道具　提供

獻給我遠在異鄉的妻子──兼子

## 作者序

本書是昭和二年＊四月從《大調和》雜誌創刊號到隔年一月號，連續九回以〈工藝之道〉為題連載的論文集錄。因應此次出版，我調整了順序，重新修訂全文，使得通篇架構彼此更加緊密契合。

關於工藝，諸問題仍有如前人未踏的處女地尚待解決。不可思議的是，甚至連工藝積累的藝術理論，工藝理論還處於初步階段。較之於已有相當的意義尚無人能論述其深刻的智慧與正確的認識，幾乎都是一些片斷的、無法歸納成體系的，且都缺乏內在精神層面的意義。因此該片土地仍有無數地方有賴耕耘，其土地性質、會栽培出什麼成果，仍存在著許多未知與誤解。

然而，無論如何，早晚都得有人在這片未開墾的荒地上落下第一鋤，這絕對是一塊值得耕耘的天然沃土，而我早已投身於最初充滿艱辛的準備工作中。就像所有開墾者做的事一樣，我也要努力拔掉雜草、除去石礫、敲碎土塊、整頓田地；然後我播下了幾顆種子，靜待春暖萌芽；最終收獲

＊ 西元一九二七年。

4

的喜悅將屬於來到此地耕耘的眾人所擁有。因此，我必須為了那豐收之日的來臨，進行最初的準備工作，並且投注莫大的愛與熱情來完成。

為了要到達現今所有的思想高度，我花費十餘年的歲月來觀察與自省，並在過去的一年中，不斷地提筆書寫，書寫那些我認為真正值得探究、深具意義的問題。然而，有些朋友卻認為我偏離了對宗教的思索，反而專注在奇怪的問題上，有些人甚至還忠告我應該回到原來的研究領域。我由衷感謝朋友的勸告，但如果他們讀了此書後，應該會消除大半的誤解。我對宗教真理的追求自始至終從未怠惰，反而以工藝為媒介看到了我在過去的著作《關於神》裡所思索出的終極真理「他力道」★所展現的深度與美。因此，雖然這是一本講述工藝的書，但就我而言，其實是探求「信仰・信心」的心靈紀錄。

許多人認為宗教法則就只適用於宗教的範疇，然而，世間萬象其實皆源於同法。大多數人會訝異不解，宗教與工藝之間有什麼關係？並且蔑視其只不過是尋常的器物罷了。但是這些人究竟是不了解宗教的無遠弗屆，抑或根本不相信真理的力量？我反而覺得抱持這樣看法的人才是不

★
乃作者借用佛教的「他力宗」一詞，所創的新詞。意指人不可能僅靠一己之力，須藉助自然萬物的協助，始能得救的方法論。

工藝之道

理解宗教。雖然只是低調微小的尋常器物，卻蘊藏著驚人的奧祕。任何事物無法離開真理而存在，關於這點讀者將會在本書中找到答案。

透過本書我要特別強調的是，工藝之美與這個「民眾」、「實用」、「大量」、「廉價」、「尋常」的平凡世界，有著密不可分的關係，正是這樣的性質構成了工藝之美的基礎。只是器物自身平凡無奇，要展現出如此不可思議的美感，必定是某種超越自身的力量所致，而我的任務就是探究隱藏在其背後的力量。於是我看見了自然的睿智與相愛互助的制度守護著這些器物；我看見了對無心自然的皈依，以及眾生相連在一起的心。這樣的美是他力美，相較於這樣的美，展現出「知識」、「個性」、「稀有」、「高價」、「珍奇」等價值的美，反而顯得微不足道了。

另外還有兩點必須注意。首先，本書旨在為無名大眾發聲，絕非只是出於對底層受迫害者的同情，而是我想更進一步肯定，大眾注定平庸的命運是有其積極意義存在的。或許你問，怎麼會有人咒罵天才、讚美平庸呢？但在本書我將揭露隱藏於大眾無人聞問的一生中，一項驚人的神之旨意；頌揚大眾命運中所具備的巨大意義；喚醒那些歌頌天才的人經常會

6

迷失的真理。我看到了美學與社會性彼此呼應，我的這些觀察與主張若能成為今日學界有效解決諸多社會問題的材料，便是萬幸。

其二，我要為那些被忽視的日常用品辯護。與「用」最緊密結合的器物，是最能表現出工藝之美的，實用的器物與美的器物是兩面一體的。如果沒有與「用」相結合，將無法成就工藝之美。如果工藝之中有美的存在，那麼每天使用的器物、大家生活所需的用具、大量製造的廉價物品、任何人都買得起的商品、最平凡的隨身用品，這些東西真正注定要與美結合在一起。我的直觀與理性告訴我平凡的物品與奇異的美之間並無二致，而這樣的神祕啟示正是本書被賦予的重要使命。在此，美學的理想又可與經濟學的理念結合在一起。以上，是我在書中會說明的：社會上的互愛生活，以及盡可能與金錢價值的脫勾才是美的保證（相關要點讀者可從最簡明扼要的〈工藝的基礎〉一章中找到）。

倘若讀者中有人對工藝不甚熟悉，且不想從頭讀到尾，不妨讀一下〈工藝之美〉即可。這篇文章既是總論也是結論，後續其他各章皆是以此為基調所展開的細論。這篇關於論述美的文章，應該還不致令讀者厭煩才

是。另外我為了忙碌的讀者在書末增添了〈概要〉一章，盡可能簡潔明白地依序摘錄本書所論及的思想要點。

最後我要在此表達我的感謝之意。在思想啟蒙方面，不能不提到我的兩位友人河井寬次郎[*1]、濱田庄司[*2]，他們直接或間接在多處幫助我許多。此外，關於書中插圖及其說明，感謝石丸重治、青山二郎、內山省三、淺川巧等諸兄友情鼎助[*3]。

印刷製版的田中松太郎、出版發行的伊藤長藏，兩位有勞費心了。最後我還要十分感謝始終支持我的理念，在京都市郊上賀茂組成日本最早的工藝團體的三位朋友青田五良、黑田辰秋、鈴木實；本書日文版裝幀所使用的布紋採用了該團體提出的設計。

昭和三年晚秋
於洛東神樂岡
柳宗悅

★
1
河井寬次郎（1890-1966），與柳宗悅等人同為民藝運動推手，本身為陶作家。

★
2
濱田庄司（1894-1978），陶作家。與河井寬次郎共同於京都陶磁器實驗所工作，主要研究釉藥。民藝運動推手之一。

★
3
繁體中文版為聚焦於作者所論述之民藝精神，並未收錄實例示範圖文之章節。

8

# 目次

# 導讀

二十世紀初葉，柳宗悅在這長久被視為粗糙鄙俗、毫無價值的生活用具之中，發現過去所被忽略的美感，進而發起名為「民藝運動」的生活美學啟蒙活動。引領這項影響近代日本，甚至東亞各國造型文化發展的推動者，人稱日本民藝之父的柳宗悅，於一八八九年（明治22）三月出生於東京麻布，早逝的父親柳楢悅為著名的和算學者，亦是日本海軍草創期重要的水道測量專家。柳宗悅自幼深具文才，特別是對物的觀察及美的感受，顯露出不凡的天賦與才能。六歲進入學習院★1初等科就讀，在優渥的求學環境中，柳宗悅除可自由隨興地廣泛吸收哲學、藝術、文學等知識，亦有機會直接受教於神田乃武、西田幾多郎、鈴木大拙等當代一流的學者門下。特別是在高等科★2。在學期間，與武者小路篤實、志賀直哉等人合力創辦《白樺》雜誌，隨後考入東京帝國大學主攻哲學。大學期間，柳宗悅主要關注於西方基督教神祕主義、西方藝術、思想方面議題，並積極地提筆撰文將最新的西方文藝訊息引介到日本。

★1 位於東京四谷的私立小學，最早是為王公貴族子女所設立。

★2 日本舊學制，相當於現今的高中二年級。

這樣的景象在一九一四年（大正3）秋天，被一位名為淺川伯教★1的訪客所改變。柳宗悅在淺川伯教帶來的朝鮮陶器——李朝秋草面取壺這件伴手禮中，體會到東方傳統之美的意境，這份出自於日常生活用具所散發的美感令他驚嘆不已，如此預想不到的機緣巧遇，引導柳宗悅的關心開始回歸東方。一九一六年（大正5）八月，柳宗悅首度訪問朝鮮半島，並在往後的數年間多次造訪，除了為保存朝鮮傳統文化不遺餘力，對於民族與社會問題也相當關心，特別是對於當時發生的三一運動★2與光化門保存事件★3，柳宗悅多次撰文聲援。同時，基於對朝鮮藝術的關心與重視，在研究考察及收集朝鮮民藝品之餘，也積極為朝鮮民族美術館的創設奔走。一九二四年（大正13）柳宗悅在友人家中與一件出自江戶時期民間僧侶雕刻的木喰佛★4相遇，一時之間被木喰佛所散發的樸實、健康美感所吸引，激起柳宗悅對民間工藝、佛教藝術研究的投入。在這段期間，柳宗悅、河井寬次郎、濱田庄司等人開始遍及全國大街小巷探訪木喰佛與民間工藝的蹤跡。他們透過本身所具有的審美眼光，找尋潛藏於日常中的美感，在似乎毫不起眼的生活用具上，柳宗悅等人感受到了一份屬於健康、

★1
淺川伯教（1884-1964），雕刻家，朝鮮陶瓷器研究家。

★2
發生於一九一九年三月一日的韓國獨立運動。

★3
光化門為朝鮮王朝皇宮景福宮的南門，具有民族象徵意義。一九二六年日本殖民政府要將光化門遷至原址的東南方時，引發朝鮮民眾強烈不滿。

★4
一位法名為木喰上人的僧人在六十一歲時發願要在全國各地留下千尊佛像，而行遍全日本。最後他以高齡約九十四歲去世，並留下總計約二千尊、帶著溫暖笑容的佛像雕刻，因而名為木喰佛。

傳統、實用的美感，令他們深深感動不已。

「民藝」一詞的出現，最早可追溯到一九二五年（大正 14）。柳宗悅、河井寬次郎與濱田庄司三人在一次前往紀州（和歌山縣）調查途中，將「民眾的工藝」簡化所創作的新名詞。同時在這項契機之下，他們起草《日本民藝美術館設立趣意書》，為民藝運動全面的啟動揭開序幕。隔年九月，柳宗悅將自己對民藝之美的構思及理解，撰寫成〈下手物之美〉一文，立即發表在《越後新聞》，首度將「民藝」的概念公諸於世。該文雖篇幅不大，卻已將民藝運動的基本輪廓清楚勾勒。當時柳宗悅所稱的「下手物」★，即為日後人們所耳熟能詳的「民藝」。該文首先從民藝的介紹開始，詳細說明民藝的特徵與結構，同時矚目於民藝製作與素材上的問題，將製作者的心理狀態與器物同一而論；最終引伸到自然、風土與民藝之間的關係，說明民藝所具有的美感特質及其真價。

接著在一九二七年二月起將近一年間，柳宗悅延伸〈下手物之美〉一文，完成日本國內外首部針對工藝・民藝有系統的研究論稿〈工藝之道〉，連載於文學家武者小路實篤編輯的《大調和》雜誌，並在一九二八年底，

★
本書中譯為「廉價雜貨」。

12

這九篇連載文經修訂並搭配圖版，順利集結成冊完成這本堪稱民藝運動的啟蒙大作。日後，於一九五五年、一九八○年分別再收錄為《柳宗悅選集》（春秋社）、《柳宗悅全集》（筑摩書房）。二○○五年，日本講談社再將《工藝之道》原著，收錄為講談社學術文庫重新發行。這本二○一三年由大藝出版發行的《工藝之道──日本百年生活美學之濫觴》，即以講談社學術文庫的版本為翻譯底本。

《工藝之道》一書，不單侷限於民藝的範疇，並深入藝術與工藝的本質問題，論及對象含括整體的造型藝術體系。柳宗悅於書中，首先針對工藝之美的內涵進行說明，接著論及工藝發展的正確之道，最終提示出工藝未來的展望，並回顧工藝美術先驅者的功績。

從柳宗悅一生推動民藝的生涯發展觀之，這本《工藝之道》可謂柳宗悅建構民藝理論重要的里程碑，譬如在〈正確的工藝〉篇幅中，柳宗悅以感性兼具理性的行文，具體歸納出：一、超越所有根基的工藝本質為「用」。二、若「用」為工藝之美的泉源，那麼最具實用性的器物愈是美。三、工藝的原理是「美」與「多」相互的結合等共十一條的工藝法則。除此之外，民藝之美的論述也透過平常性、單純性、素樸性、手工性等用詞，說明源

工藝之道

自生活造型的民藝內涵，這是過去至今少見對於工藝造型進行的美學詮釋與歸納分析。

柳宗悅認為一般流傳於民間生活中的民藝，不同於單純追求美感的藝術創作，理想的傳統工藝製作，藉由不間斷的反覆製作鍛鍊，才足以培養出自然純熟的手藝。自然而然生產之下的作品，比起處心積慮只為追求美感的製作，更容易貼近於生活的真實美感。雖然，如此之作乍看平常無奇，實際上是匠師們不惜費盡數十年的辛勞經驗才得以達成的境界。不同於享有名家落款的藝術品，生活工藝之美來自於平凡的匠師直覺般的製作技巧，以及兼顧實用、功能等價值之下所孕育而成。除此之外，柳宗悅強調的「實用性」、「用之美」，可謂工藝的本質、民藝的精髓。在闡述建構的民藝美學中，訴求實用性的滿足是工藝成立的基本條件，而具備堅固耐用、自然、機能等特性的工藝，正是「實用」精神下的產物。柳宗悅以為「用」與「美」是一體兩面，健全的工藝並不需要仰賴巧妙細緻的裝飾以追求美感。生活工藝的製作秉持的是實用、素樸的原則，避免過於繁複的技法、工序，同時在作品上應降低多餘的造型、裝飾，以及色彩的使

用。由於憑藉的是器物本身素材所呈現的美感，因此，所見的民藝大致以單純、素樸的形態呈現。同時，單純的性質讓器物使用上遠比複雜之物來得便利，搭配素材與造型本身的自然、素樸美感，構成理想的生活之美。

工藝的起源可上溯到原始時期，人類為滿足生活所需及提昇便利性，開始利用自然材料與簡易的手作，製造出日常生活所需的器具用品。隨著時間的推移與文明的演進，人類在製作經驗與心得逐漸累積之下，用具的形式種類也順應著人們所需而增加。當自給自足的生產型態無法負荷日益繁複的用具，並在製造技巧以及材料採集等條件所限之下，此時，專業的道具製造者孕育而生。這些用具或稱為工藝的生產者，順應地方居民的需求而製作，當製作技術在經年累月之中累積提昇，搭配著地方天然素材與氣候風土等先天條件，在各地逐漸形成具地方特質的生活工藝。相較於忠實保留住手工藝的地方，過去曾經存在於都市的手工藝製作，在近代化浪潮影響下產生遽變，所幸手工製作的傳統，仍有部分倖存於地方。柳宗悅意識到如此的困境，不單是關係到工藝的發展，近代化所帶來的侵蝕力，除了損害生活工藝、日常用具的美感，甚至將危害到社會整體的秩序、組

織以及傳統文化。透過工藝，讓我們重新思考生活的價值，究竟什麼樣的生活模式真正適合於你的生活，是一味的加快生活步調，執著於眼前的現實利益；或是稍調整步伐，將事物的品質、真價以及深層意義作為目標，師法生活工藝與民藝美學，創造新的生活態度。

二十世紀初葉，柳宗悅發起民藝運動，提醒世人留意存在於週遭那份生活之美。此外，一九四三年之春，柳宗悅也渡海來台，一行人從基隆出發，環島探索全台各地傳承的工藝製作與民間造型，並藉由與金關丈夫、立石鐵臣、顏水龍的交流，在台灣這塊土地上播下民藝的種子。時過境遷，將近百年後的我們，重新咀嚼《工藝之道》這部民藝經典，與悠遊於民藝世界的柳宗悅相遇，順著柳宗悅當年披荊斬棘開拓的工藝之道，找尋屬於你我的美的世界。

林承緯 二〇一三·五·五

民藝·民俗學者、日本國立大阪大學博士、國立台北藝術大學建築與文化資產研究所專任助理教授

緒言

# 一

工藝，我深愛這個世界已久，日復一日生活其中。器物早已成為家中的一員，無論誰來拜訪我，都一定會見到它們。雖然多數看起來是不常見的器物，但全都是我從四方被遺棄處搶救出來的，或許正因為如此，我甚至覺得這些器物在我身邊特別愉快。就這樣，長時間的不離不棄，朝夕相處，在日久生情中，這些器物為我打開了蘊含奧祕的那扇門，我從其中讀到了許多無字真理，而我將其化為文字，以茲感謝。

此外，最近與親近的兩、三位作家頻繁往來，從而使我的思想有了更清晰的輪廓。我想本書亦是對我們的友誼寫下一頁的紀念。同時，在這些朋友的協助下，目前我正積極籌備成立「日本民藝美術館」，期望在工藝的思想啟蒙方面能盡一己之力。

更何況，我所表達的工藝的意義，與一般的理解有極大的差異，闡明工藝的意義自然成為我責無旁貸的任務。今日工藝的真正意義可說已經喪

失，從目前一些新的工藝展覽就能證明；同時近期出版所有關於工藝史的書裡也說明了這點。因此，我想該是我著書匡誤的時候了。但寫這書不是為了表達我個人的主張，而是透過優秀作品，忠實傳達出其展現的工藝意義。

這個問題涉及的層面既廣且深：工藝與美結合，參與生活，甚至攸關經濟、衝擊思想，作為精神與物質相結合的一種文化現象，未來在學術上絕對會特別受到關注；屆時，在各種問題中，需特別思考的是關於最根本的美的考察。我嘗試後面以連續幾篇論文來作為長期考察關於工藝之美的總結，開頭我會講述工藝之美及其性質，其次我將論述何謂工藝的正道，以及何種工藝是為最美，還有毒害近代工藝的諸多原因；未來正統工藝應遵循什麼樣的道路發展等，我都將一一論及。

二

在起筆當時，有人問我要站在什麼立場撰寫。為此我想簡單說明，同

時也有助於理解我接下來所做的論證。

當我們看事情的時候，任誰都會選擇一種立場，可想而知，幾乎不存在沒有立場的觀點。面對事物可以選擇從歷史的立場或科學的立場來討論，甚至還能依流派再細分出不同的立場，而嚴守立場才能明確立論。但是，我們再次靜下心思考，立場真的必要嗎？站在「某個立場」就足以構成對事物本質的觀點嗎？沒有立場的觀點真的沒有意義嗎？

這中間充滿了許多值得探討的哲學性疑義。畢竟，「立場」只是其中一個立場而已，並不允許同時選擇多個立場。然而，既然只是眾多立場中的一個，所以並不是絕對的，最終只存在著相對意義，即使它是一種權利主張，也不足以成為權威。但如果不是權威，又怎麼會蘊含著至高無上的真理呢？

能徹底跳脫立場的，應該是「沒有立場的立場」吧。但如果你說那也不過是其中一種立場罷了，確實也是。但是，佛經裡也曾說到「無名」不是名，只是特意加諸的假名。正所謂「空」、「不」，意指「無相」，而非「一相」皆是相同的道理。因此理解事物必須在「不」的基礎上，再也

沒有比這更深的根基了。若覺得「沒有立場的立場」的說法是奇怪且不斷原地打轉，我們也可稱之為「絕對的立場」。

那麼「絕對的立場」又是什麼呢？我認為是一種「直觀」的境界。「絕對的立場」不可能存在於直觀之外。直觀可說是一種「被清理過的立場」、「純粹立場」。因此可以斷言，若真理之中存在著權威，那麼只有在以直觀為基礎的前提下才能成立（要說明在宗教裡，採取「沒有立場的立場」的，禪宗也許是一個合適的例子。雖然被稱為禪宗，但禪卻不是宗派，到達不持任何立場的境界才稱為禪。淨土宗被稱為他力宗★，也同樣意味著放棄自己一切的立場，正所謂超越自身的立場皈依至佛的立場。神祕主義雖以主義稱之，但卻沒有任何主張，指的是不預設依任何立場的自由境界。信仰最終所追求的往往都會回到沒有立場的立場，所謂皈依正是進入「不」的境界）。大部分時刻我們並沒有同時選擇多種不同立場的自由，但是卻有超越所有立場的自由。只有進入這樣的境界，反而才是回到了一切立場的根源。「沒有立場的立場」才可說是真正的「立場的立場」。

因此，若說我的觀點是基於何種本質上的基礎，我想就是來自直觀，

別無其他。或許這麼說，有人會批評我豈不是落入主觀窠臼，但所謂的直觀並未含有「我的直觀」之意，反而是觀點中不存在「我」，才能直接觀照到事物。直觀是「無我的直觀」，是無法容下「我」的直觀。我必須將我的立論放在此一基礎上才能討論。不知這是幸還是不幸，我的觀點只能從直觀得來，別無他法。我在工藝方面的思想並非根據歷史、經濟學或是化學等學問所構成，而是在了解之前早已透過觀察得來。直觀使我得以完成這項工藝理論，並給予我足夠信心來談論。

　　一般談到直觀，有人可能會誤解為是一種獨斷，但我反而認為非直觀的理論才該被稱作獨斷。如同前面所述，直觀裡並未含有私見。如果是站在一個主觀立場上那就不是直觀，唯有進入「沒有立場的立場」才能從獨斷中解放出來。進入「不」就不再滯留在「有」的境界，那是個完全沒有任何預設的世界，就這層意義來看，再沒有比直觀更確切的客觀了。有了直觀才能產生信念。

22

三

美是唯一，但通往美的王國至少有兩條道路。一種稱為「藝術」（Fine Art），另一種叫做「工藝」（Craft）。然而，時至今日，談到美的標準，事實上大多數人只會從藝術角度來談論，工藝被棄置於較低的層次上，其意義更完全被忽略不顧。請看看坊間任何一本談美的書籍，幾乎都是建立在藝術上的美學。工藝名為 Die Unfreie Kunst，或者被稱為 The Practical Art 與 The Applied Art，如此又是「不自由」、又是「實用」、「應用」的形容，一再地遭輕視鄙夷的意味自不待言。美因為脫離了實用價值而得到了讚揚。然而，今日這樣的美學到底能否觸及真實的美呢？

會造成這樣的偏見，我想應始於文藝復興時期對美的發展之貢獻。長期以來人們為那時代的絢爛所眩惑，從那時候起，藝術的地位逐漸提高，而工藝的地位則日漸低落，導致唯有藝術才是美的標準，加上那是個人主義高漲的時代，因此只有充滿個性的美才能獲得至高的地位。文藝復興時代強調自由奔放的個性，時至今日才會殘留美就是要有個性的想法。

個性美絕對是美的一種，但這樣的美是值得滿足的嗎？當個人主義不再流行，這樣的美學價值還能永保不變嗎？如果追溯到文藝復興以前，你會發現世人對美的看法一直未曾動搖，因為在那令人驚艷的哥德式風格時代，美處處與現實生活交融在一起，沒有特立獨行、跋扈囂張的個性，有的只是相對於自由之美的秩序之美，並嚴守著真正的傳統。不論繪畫還是雕刻，在意義上皆屬於工藝而非藝術，這些作品並非單獨存在，甚至是建築的一部分。同樣的，中國文化輝煌的魏晉南北朝時期，以及日本推古天皇時代的佛教藝術也都應被稱為工藝。在這些時代裡，絕對不會出現離開了「用」而只以美為目的的個性化繪畫或雕刻，所有的美都是從傳統中蘊育出來的。

今天，那些所謂的藝術皆是「以人為中心」（Homo-centric）的產物，但工藝並非如此，因此遭到鄙夷。然而，這樣下去是否工藝將永無彰顯之日？工藝相對於藝術，是「以自然為中心」（Natura-centric）的產物，正與宗教以「以神為中心」（Theo-centric）的世界觀同理，這樣的工藝之美是否能以近代美學去理解、闡述？若是以個性為中心的觀點來看，工

24

藝之美很容易被忽略輕視。甚至有人認為，高超的工藝技術必須展現出其藝術價值的一面。然而，這真的是對工藝的正確看法嗎？我實在不能苟同。

如果藝術是美唯一的真理，這麼一來，我們必須得遠離現實而活，因為美被認為是脫離實用的；這麼一來，我們得放棄民眾，因為美是天才一人所為；這麼一來，我們必須違反自然，因為個性的勝出才有美的存在；這麼一來，我們必須捨棄有秩序的世界，因為自由才是更高層次的美。世間認知的是「自力美」，「他力美」不是近代的美，是近代幾乎沒有人思考過的美。

然而，只有藝術之美才稱得上美嗎？這樣的美是終極之美嗎？難道貼近現實就無法聽見美的福音嗎？不可能締造民眾與美交融的社會嗎？回歸自然就無法擁有完全之美嗎？遵循秩序就無法擁有真正的自由嗎？在這樣的世界裡難以實現純粹之美嗎？工藝之美不是純粹之美嗎？現在正是審視過往美的標準的一大轉機，曾經被鄙夷、等閒視之的工藝將帶來重大意義，工藝問題在不久的未來將

是學術上極重要的研究對象。

## 四

在過去一個世紀裡，專家學者不斷從兩方面探究工藝的意義，一是從經濟學的立場，一是從美學價值來省思。這或者也可從唯物或唯心的觀點來區別。概略來說，前者代表如馬克思（Marx）一派，後者代表則是約翰拉斯金（John Ruskin）[1] 及威廉莫里斯（William Morris）[2] 的思想。

相對於一味陷入唯心觀點，那些為世界帶來革命性覺醒的多數經濟學家所締造的偉大貢獻，是眾人有目共睹的。他們的思想強調現實的世界，尤其對工藝在現實上所遭遇的問題帶來了極大的啟發。過去將美封鎖在實用的彼岸的思想，也因此受到了本質上的撼動；再者今日民眾的意識逐漸抬頭，強調個性的藝術概念也面臨了變動的時刻。

約翰拉斯金是窮究美學的思想家，他相信美要等到社會秩序步上正軌後才得以展現。對他而言，美與道德幾乎是畫上等號。身為美學評論家的

★1
約翰拉斯金（1819-1900），英國作家、藝術家、藝評家。其思想影響日後的美術工藝運動。

★2
威廉莫里斯（1834-1896），英國設計師、詩人、拉斐爾前派畫家。

拉斯金與莫里斯會成為社會主義者是必然的。對他們而言，工藝與民眾息息相關，並且仰賴制度，與勞動相結合，其意義之重大自不待言。他們都創立了公會（Gild）★，直接或間接投身於工藝的開發。

他們面對工藝問題所提出的思想，成為後世追隨者最珍貴的遺產，然而我們對他們的唯物論以及烏托邦思想並非要全盤接受。因為不論唯物還是唯心，都只不過是不可能實現的抽象概念，唯有「物心合一」的思想，才能更深入討論真相，這部分還有不少需要思辨的空間。

不過，任何人也無法將他們對真理的熱切追求等閒視之，因為其中蘊含了對未來工藝理論的諸多啟發，他們在經濟學與美學這兩條路上不斷探討工藝的意義，現在我們承繼了此一任務將進行更深入的考究。工藝是現實與美的結合，其自身就面臨了這兩方面的檢驗。這兩條路並不相悖，並且未來終將交會在一起，屆時工藝將完全被認同、理解。因此為了到達共識一致的未來，以及推動現在必須做的事，讓我們各自選擇所相信的道路向前走，不管選擇哪條路，到達的山頂始終是同一個。如今望著工藝的頂峰，我決定攀爬美學這條路。

★
Gild，另譯作基爾特。類似今日的同業公會，為從事相同產業的人為了要互助合作而組成的團體，例如染匠基爾特、金工基爾特等等，盛行於十一至十六世紀的歐洲。

為什麼我要選擇這一路呢？

## 五

（一）因為我長期累積對工藝之美直觀與理性思考的修行與經驗，自覺如今已經可以為人所信賴。尤其別忘了，日本人作為工藝的鑑賞家有著卓越的歷史。我認為貫徹美學一途，是日本人所應欣然勝任的。日本早期的茶道家所見識到的工藝之美，無疑比莫里斯等人所看到的，是更加內在、深沉的部分。承繼了此一文化血脈的我們有責任放大自身的直觀與理性，接續處理前人留下的探問，即包含工藝在內的真理問題。

（二）我想以最少的篇幅帶入經濟問題。這並不意味我輕視以經濟學為觀點的考察，而單純只是這並非是我的專業領域。比起我的成果，有許多優秀的經濟學家更積極地探討這方面的問題，他們在這個領域開拓出的成就，對近代思想有著輝煌貢獻，因此我只要負責做一個順從的門徒，沒有為人師表的權利。而在我所學的範疇中，我認為關於工藝問題，經濟學

上最適用的學說是基爾特社會主義（Gild Socialism）*1。

（三）在我這篇論文中，我覺得沒有必要深入探討經濟問題。因為我確信選擇貫徹美學路線，與正統經濟學討論的結果必定是一致的。因此，非經濟學的研究並非意味著反經濟學，雙方的努力將會在某一點上交會。

我最近讀了兩、三本彭迪（A.J.Penty）*2的著作，驚覺到他關於工藝的經濟學主張，與我的美學見解十分相近。撇開枝微末節不談，在他著作裡所體現的根本精神，我幾乎很難找出需要反對的部分。唯一感覺比較大的問題是，當他論及工藝時，完全沒有觸及關於美的問題。在重視道德與經濟的方面，彭迪可說是拉斯金的正統繼承人。（我對同樣是基爾特社會主義者的柯爾〔G.D.Cole〕*3的主張感到不滿，他刻意迴避了尊重人格自由的公會與不允許人格自由的機械制度之間致命的矛盾，也完全沒有論及美與機械的關係。）雖然我從與經濟學全然不同的角度出發，但結論或許能夠引起所有經濟學家不小的興趣，我真心覺得所有的真理最終將殊途同歸。

（四）更進一步說，為何要從美學之路去探究工藝問題？其理由是，

★1
一九一五年在英國提出倡導廢除工資制度、反對官僚政治宣言，主要代表人物有彭迪（A. J. Penty）、霍布生（S. G. Hobson）、柯爾（G. D. H. Cole）。

★2
彭迪（1875-1937），英國建築師，基爾特社會主義者代表之一。

★3
柯爾（1889-1959），英國歷史、經濟學家。

較之經濟學上的討論，美學方面的研究至今日幾乎沒有進展。就連對工藝的未來抱持著最正確觀點的基爾特社會主義者，基本上都沒有觸及。公會的復興不就是為了再次能生產正確的作品嗎？然而，對於什麼是正確且美的作品，絲毫沒有論述。那麼即使有朝一日公會制度再度恢復，也難保工藝之美不會走上錯誤的方向。為了避免這樣的錯誤，我們必須明確豎立美的標準。如同信仰的目標如果不正，就會墮入迷信。莫里斯確實明白指出了美的目標，但我對他的作品並不滿意，他所揭示的並非工藝，而是被藝術化的工藝，他最終還是沒有理解工藝本身遠比藝術化的工藝來得更美，我感覺到他的作品與他的工房式理想之間還是有極大的落差。

（五）在美的標準完全被錯誤理解的今日，關於正確之美的考察才是當務之急的工作，而為工藝家及工藝史家提供觀念上的啟發則是我的責任。想來實在不可思議，現今會深入思考工藝的意義及其方針的，既不是工藝史家也不是工藝家，而是經濟學家。今日的工藝史家只會羅列眾說紛紜的史實，至於什麼是工藝的意義，何謂工藝之美等問題幾乎沒有任何省思，因此才會屢屢出現把錯誤的工藝哄抬至極高的歷史地位的矛盾，反而

讓無數正確作品被遺忘、埋葬了。在缺乏省思這點上，大多數的工藝家也是如此。另一方面，工藝家本來就不是思想家，只是他們大部分的作品都顯現出他們誤解了工藝的真義，我們無法從他們的作品重新組織出正確的工藝思想。基爾特社會主義者呼籲我們回到中世紀的公會制度，這並非完全鼓吹復古，其真正意義在於回歸本質。雖然這是基於經濟學上的主張，但從美學的角度來看也是如此。我也從古老的作品中找到真理之源，這不意味著我們要回到過去，而是為了發現超越時代的本質性法則。回顧不是反覆，而是為新生做準備。什麼是工藝之美的法則？我必須藉由直觀與內省的心得來歸納、述說。

接下來，我的重點將會放在正確的工藝之美的標準，以及這種美的立基點與其背景，；無需贅言，這才是工藝的根本問題。

（昭和二年二月十三日增補）

工藝之美

一

心嚮往淨土，身繫縛現世。我們當如何面對自身的宿命？眼前有三條不同的途徑。切斷與現世的牽絆前往淨土，或是不再憧憬淨土完全入世，此兩者一個是易陷溺於夢幻，另一個則是為煩惱所苦。不論走上哪條途徑，心靈總有不滿足的時候，於是出現了第三條途徑。

上天給予我們這個現世，一定有其意義，未必就是個空妄的世界。難道不能將這個世界想像成心靈的淨土嗎？我們生活的大地就不能是通往上天的大門嗎？俗語說沒有低谷就無法成就高峰，如果我們沒有堂堂正正地在這個世界生活，最終也無法獲得上天的垂愛。聖經上記載：「身子就是聖靈的殿」＊，這片大地亦可說是天神的住所。這世界被死寂的冬季覆蓋，但時候到了它也是被春色妝點的所在。盛開在大地上的聖潔蓮花被稱為淨土之花，同樣由上天贈予、綻放在大地的其中一朵花，如今我稱之為工藝。

＊
語出《新約聖經》〈哥林多前書〉第六章。

美與現世密切結合的產物，便是工藝真正的形態。美為平凡無奇的日子帶來了色彩，這個現實世界離不開工藝，它不分貴賤、不論貧富、是所有眾生的伴侶。若沒有工藝，日子將無法過下去，我們與形形色色的器物朝夕相處，這些上天贈予的禮物柔軟了我們的心。你看，器物為了我們整塑形體、供人擺設、彩飾紋樣，與人為伍，在我們煩惱或心神不寧的時候，分勞解憂。器物就像盛開在現世花園裡、神所贈予的花草，世間所有的旅人都漫步在這繽紛燦爛的花園中，如此這條道路才不會沙漠化。唯有守護工藝之美，旅人才能心懷溫情地在這個世間旅行。如此受到工藝滋養，你能說這不是一個幸運的世界嗎？

## 二

世間找不到與大地有所隔閡的器物，也沒有遠離人類的器物。形形色色的物品存在於這世上都是為了對人類有所助益，因此器物若遠離了用途，就等於失去了生命，如果不堪使用，便沒有存在的意義。器物應該忠

順地為現世服務，沒有服務之心的器物沒資格被稱為器物。缺少用途的世界，不是工藝的世界。工藝為了幫助我們、服務我們而發揮作用，任何人都無法缺少工藝而度日。為用途服務，才是工藝的初心。

因此，工藝之美就是服務之美，所有的美都源自於服務之心。為了發揮作用，器物必須結實耐用；由於是每日使用，必須耐得住陰暗潮濕、粗暴使用等考驗。看到這些器物，件件都散發出結實、安全的健康美，具備純正的質地、穩妥的造型。如果器物本身過於脆弱，便無法發揮用途，這個世界不允許缺陷，缺陷會發揮不了作用。服務的器物是忙碌的，根本無法沉浸於感傷，如同忙碌的蜜蜂無暇悲傷，也無法沉溺於頹廢；如同經常使用的鑰匙不會生鏽。今日的器物都是有缺陷的，原因是忽略了「用」，因為工藝家不再製造為人類服務的器物。有服務之心才能增添健康之美，如果不健康，器物便不是真正的器物。工藝之美實為健康之美。

有服務之心，自會具備忠順之德，絕不能有反叛之情、炫耀之心、利己之念。好的器物擁有謙遜之德，展現誠實之德。高調的風格與令人焦躁的造型並不適合好的器物，踏實的個性與堅固的質地才能守護工藝之美。

須留意勿讓器物流於華而不實與粗製濫造，因為那違反「用」的原則，也與美背道而馳。

為端正地服務世人，器物不以粗鄙之形展現，而應塑造合適的形體，謹慎地上色。奢華之風不是器物應有的形態，過於華美，則有悖於服務之心。你可曾見過穿著比主人更華麗的奴僕？他們總是打扮簡樸，若過於講究反而難以工作。生活就是要追求簡樸之風，看看那些好的器物，可曾裝飾過於華美？流於俗套？堅固的質地、合適的形體、沉靜的色調，這些確保器物之美的要素，也是耐用的條件。由此可知，器物若遠離了「用」，也會失去美。

三

器物的要務是提供全年無休的服務，主要是日常生活中的一些雜事，不允許怠惰，也不得空閒，每天多在起居室、餐桌上、廚櫃裡出現，它們大多是日常生活用具以及廚房用品，因此簡樸且忙碌，無暇偷懶，空閒對

器物而言是遙不可及的。那些閒置在地上的裝飾品畢竟不是拿來使用的，大抵都是脆弱易碎的。遠離了「用」，離美的距離更遠了。雖然也有器物講究細節或精緻，最終仍淪為技巧的遊戲。我們必須理解，美的缺陷多是由技巧所帶來。這樣的器物是不健康的，無法適應質樸的生活。無法承受清貧與勞動的器物，也無法通過美的考驗。我們應當了解，製作無益的器物是扭曲美的原因。現今被稱為「大名物」*的茶器，從前其實也只是簡陋的日常用具罷了。古代茶道家在貧寒的家中圍砌火爐，以簡樸的器具泡茶時，從聖貧之德中品嘗到了宇宙之美。如此對茶器的禮讚，也是對以服務為宗旨的器物之讚美，而它們原本只是個雜器罷了。簡陋的道具或被蔑視為「廉價雜貨」的器物，不可思議地接受了成為美麗器物的命運安排。

如同人要完成任務時，須步上正道，器物則是展現出純正的美。美是「用」的體現，用與美的結合，就是工藝。在工藝的世界裡，用的法則即是美的法則，只要離開了用，就失去了美的保證，只有正確地服務人類的器物，才能擁有純正的美。如同沒有皈依，生活就無法進入宗教，只有秉持服務之志，才是心靈救贖之道，也才是挽救工藝之道。

★ 指骨董茶器中的最高級品。

38

若遠離實用，就不是工藝而是藝術。離開用途就等於與工藝訣別，距離實用越遠，工藝的意義也就越淺薄。如今的工藝家製作的都是藝術品，犯的是天大的錯誤，這所有可悲的失敗全都是因為本末倒置所致。製作出來的器物不是為了用，所以也與美背道而馳。他們完全不理解，相較於藝術化的工藝，原本的工藝更加地美麗。我們必須銘記的是，舉凡偉大的古代作品，沒有一件是鑑賞用的，全都是實用品。一味追求美而製作出來的器物，不僅不堪用最終也無法通過美的考驗。如果不實用，就不可能展現工藝之美，這是存在工藝裡不變的法則。關於美與用之間所蘊含的奧祕，我們必須要有這樣深刻的領悟。

## 四

藝術越接近理想就越美，而工藝越與現實交融則越美。藝術越偉大，便越仰之彌高、望之彌堅，有一種難以接近的威嚴，人們總是將其高掛於牆上。然而，工藝的世界並非如此，越是靠近大眾越能感受其溫暖的美。

日復一日朝夕相處，難以分離是人之常情。工藝並非高高在上，而是平易近人，這樣的「親切感」是工藝之美所具有的特性。識器者，必定親手觸摸、雙手捧起器物，越親近越不捨器物離身。古代茶道家以唇來感受茶器帶來的溫暖及親切；器物則流露出對主人的難捨之情。這樣的美越深情，我們與器物之間的隔閡越少。好的器物帶來了愛，身處於這樣的現實世界裡，這般不潔之身竟能與美如此親近，是神的巧妙安排。

高超的藝術可說是老師、是嚴父，工藝則是伴侶、是兄弟姊妹，大家同在一個屋簷下朝夕相處，為我們分憂解勞，樂在於用，溫暖我們的生活。每日，我們生活在充滿工藝的環境裡，每當親近器物時，就會有在自家的感覺。不論在何方，器物總是想為我們製造一個溫馨的家庭，那是個自由愉快的世界，也是令人安心的世界。器物是家庭的一份子，沒有器物，家庭就無法成立。深愛器物的人喜歡回家，器物與幸福家庭有著密切的關係。

這裡不是嚴峻、崇高、需要仰望的世界，這裡是親密和諧的領域。工藝之心是情趣的世界，是滋潤，是親和。舉凡品味、雅趣、滋潤、圓融、

溫情、柔和等，都是伴隨著器物之美不斷出現的讚詞。器物帶領人走進情趣之境，風韻、雅致都是工藝自身擁有的美德。每個人進入其境，心靈得以沉澱，品行得以端正，總是悠游於美之中，這樣的境界稱之為「遊戲三昧」★。好的器物能純化周圍一切，或許人們尚未察覺，但工藝的花朵早已盛開在生活的花園裡，即使是暴躁的心，也因而變得柔軟。如果沒有器物之美，世界早已荒蕪一片，人心充滿殺伐之氣。沒有器物之美的世界是無法安居的世界，現世令人焦躁不安，正是器物醜陋所致。如果缺乏溫暖，心將會枯竭，如同動盪不安的家，總是令人覺得寒愴；無情的人，總是讓人感覺冷漠。

## 五

親切是工藝的特色，任誰都會戀戀不捨。擁有器物與珍愛器物的意義是相同的，如果沒有愛，就不會擁用。工藝本身帶有讓人珍愛的性質，兼具欣賞的情趣，不像藝術有時會讓人望而生畏。器物總是讓人憐愛，不論

在何處都希望與我們相聚在一起，這實在是不可思議。器物秉持著服務之志，為了所侍奉的主人，努力讓形體更趨完美。因此器物若不實際使用，器物將會失去存在的意義。隨著每日使用，器物之美也會與日俱增，若不使用，器就無法變得更美。

記，是磨損、慣用、順手，讓器物顯得更美。剛製造完成的器物，尚未得到人們的喜愛，尚未盡到服務的任務，因此其形態算不上完美。然而只要每天使用，器物就會充滿生氣甦醒過來，其喜悅之情借託形體傳達給人們。器物真正的美，是實用之美。如果沒有器物的幫助，人無法生活，同樣的，如果沒有人的愛，器物也無法存活。人是生育器物的母親，器物活在愛的懷抱裡。器物因被使用而美，美則惹人喜愛，人因喜愛而更頻繁使用，人與器物之間將無止境地循環交融，彼此溫暖、彼此相愛，一起共度每一天。用是獻給主人的貢品，愛是給予器物的禮物。器物之美在服務的時候播下種子，在人的愛意中萌芽結果。在器物與人的相愛中，工藝之美於焉而生。

六

我們終究無法離開土地生活，但在這個罪惡橫流、苦海沉淪的世上，還是有努力給人溫暖的訪客，願意自我奉獻、樂於服務、勤奮工作，有盡力為他人分憂解勞的人，在鼓舞、安慰、和平、充滿感情的世界裡迎接我們。如果沒有他們相伴，漫漫的人生旅途上還有誰能忍受？在遍路★1時所持的金剛杖上會寫著「同行二人」★2，工藝可說是人生旅途中的同行者。有每天與我們同甘共苦的伙伴，便能安心在這世上繼續走下去。

這樣相伴於世的伴侶，就是我所說的工藝。

七

在平淡無奇的器物中，我讀到了無數平日未被注意的真理。因此在追溯器物是出自何人之手，或是製造過程時，有更多更新的奧祕映入我的眼簾。

★1
以步行方式巡禮日本四國八十八所靈場，稱為四國遍路，亦稱四國巡禮。

★2
意指空海大師與遍路者同在。

救贖是否真的無所不在？眾生要如何才能獲得濟度？如果沒有智慧就信不得神，那麼無數眾生將迷失在永無止境的迷宮中，因為智慧僅限少數人能幸運擁有。然而，即使神不允許所有人精通神學，但允許信仰；正因為這個允許，所以宗教便為眾生所有。月光灑滿高台，也照亮了貧寒之家，無論貧者還是粗鄙之人同樣都沐浴在神的光輝下，耶穌喜好與漁夫交遊更甚於以學者為友，救贖不只是掌握在智者的手裡，凡夫俗子也是共赴淨土的旅人。

同樣不可思議的事也發生在美的世界裡，美與眾生之間似乎也隱藏著祕密的盟約。眾生是否都能找到通往美的道路？如果只有少數天才才能通往美的唯一道路，那麼希望就渺茫了，因為藝術是只有少數天才才能適任的工作。但是在此神做了不可思議的安排，透過另一條不同的途徑，眾生也被允許能展現美；一條凡夫俗子也能以美為業的道路，那就是工藝之道，這與粗鄙之人也能享受神的恩典，道理是相同的。

八

若解開了此一奧祕，可說了解了工藝另一半的意義。工藝是芸芸眾生之道，不是依靠天才的世界。許多為我們服務的器物，都是無名民眾的勞作。那些傑出的古代作品，乍看以為是天才所為，但其實多數都是某個時代的農村裡，一群幾乎目不識丁的人合力製作，是村裡男女老少共同完成的工作，也是為了養家糊口流汗勞動的成果。這些作品不是出自一人之手，而是舉家共同完成的，不論早晚寒暑，每天都辛勤工作，利用難得的農閒之餘，動員全村共同完成的，怎麼可能是某個人或天才利用自己的時間製造出來的呢？

有時候他們也遇到不喜歡的工作，儘管不情願卻也還是埋首去做，有些孩子可能是邊哭邊幫忙。他們並非只是粗鄙之人，其中也有心存邪念的人，甚至也有偷盜的人、憤怒的人、悲傷的人、苦惱的人、愚蠢的人、可笑的人，一切眾生都聚集在這個世界，但這些人只有工藝這條路可走，這就是民藝，出自民眾之手的工藝。

工藝之美

45

然而他們的作品裡蘊含著美，是一種即使不認識創作者，也還是令人為之驚艷的美，這所有作品都已得到救贖。即使製作的人是這個世界裡的凡夫，但所做的器物早已到達彼岸的世界。即使本人沒有此般的意識，但一切均為美之淨土所接受。以凡人之軀，能創作出如此優秀的作品，真是何其幸運啊！這一切都將屬於淨土之作，真是何等的恩寵啊。每個器物裡都蘊含著彌陀之誓，我也讀到了必將救度惡人的神奇福音。透過工藝，眾生得以進入救贖的世界。工藝之道可說是美的宗教裡的「他力道」。

## 九

在此真理之下，接二連三出現了令人驚異的現象。若將大量優秀的作品集合在一起，會發現在它們身上幾乎找不到創作者的名字，這象徵著堅持自我的消失。這些名作到底出自何人之手？它可能是任何地方、任何時代的任何人製作的，在此看到的只有集體的創作，個人已被隱匿其中，沒有任何人個性張揚。工藝向來不求名號，看看那些優秀的作品，沒有特

殊性格、特殊呈現，也沒有強制性、沒有壓迫性、沒有挑釁，更不可能有個人奇特的怪癖，一切的我執在此全都放棄，所有的主張都沉默，只留下無言的器物。曾有僧人問道：「有勝於沉默的語言嗎？」同時又寫道：「沉默乃神的語言」。

粗鄙又目不識丁的工匠，所幸沒有執拗的個性；無名的創作者也沒有非得要強調自身名號的想法，這無形間也帶領他們走上了救贖之道。在那裡才能看到鮮明的地方性與國民性。但這全都取決於四季流轉的自然與他們身上淌流的血液，而非他們自身力量能左右的。一切只有沉默之必然，沒有多言的主張。

個性沉默、放棄我執，對器物而言才是相匹配的心靈。器物是服務民眾、親近民眾的，如果個性鮮明，則不可能跟任何人都成為朋友。以服務為使命者，一定要放下我執，何況器物是我們日日相處的家人，若過於彰顯自我，必會擾亂平靜。只有沉靜的器物才是良器，從中我們得以發現其謙遜與順從的美德。如不遵守此品德，那麼器物就不再是器物，失去了這樣的特性，便無法獲得人給予的愛。有個性的器物就不是服務的器物，器

物必定是謙卑的。聖經上記載：「靈裡貧窮的人有福了」[1]，並且還允諾「諸天的國是他們的」。同樣的福音也寫在工藝之書中，在美的國度裡，擁有謙虛之心的器物是最大的。

在我執極深、自尋煩惱的今日，看到這樣的器物是否有被救贖的感覺？佛曰「我空」，只有入忘我之境才是淨土，在器物身上見到的忘我，正是得到救贖的證據，獲得救贖的器物才能稱為美的作品，正如於淨土復活者，才能稱為聖潔的靈魂。

十

耶穌不喜歡法利賽人[2]，因為他們妄尊自大，自認為有智慧，但智慧之眼難以看清神的樣貌。再光明的智慧，在神的面前也會黯然失色；太自以為聰明，在神的面前也顯得愚不可及。〈傳道書〉嘆道：「加增知識的，就加增憂傷」[3]。

同樣地，智慧無法成為識美之眼。如果非得走在智慧之道上才能看

★1
語出《新約聖經》〈馬太福音〉第五章第三節。

★2
在《聖經》中，為追求社會上的成功而常失去單純愛主之心的人。

★3
語出《舊約聖經》〈傳道書〉第一章十八節。

48

到，那麼眾生一輩子將無法進入美之都。然而無知非但沒有扼殺他們，反而如常生活。他們無法擁有智慧，但上天給了他們無心（純真）。耶穌說：

「凡自己謙卑像這小孩子的，他在天國裡就是最大的」＊。嬰兒沒有智慧，但在無心之下是最大的。優秀作品的美，寄宿著如同嬰兒般的純真之心。

於器物所看到的美，是無心之美。何謂美？什麼才會產生美？為何目不識丁的粗鄙工匠會有如此思想？為何能做得到？到底有什麼樣特性？這些問題現在沒有任何解答，只有留下了長期積累的悠久傳統、經過時間考驗的豐富經驗等不言而喻的事實。但他們在製作的時候並沒有意識到這些，甚至永遠不會意識到，也無法擁有認識美的能力。如果被問及你的作品美嗎？你有資格做嗎？他們甚至不明白怎麼會有這種疑問。如果我拿現在寫的文章給這些工匠讀，他們也只會感到困惑吧。如果讓他們知道那些茶器如今被稱為「大名物」，且價值萬金，應該會嚇得忘了呼吸吧。當初他們並沒有按照任何美學意識來製作器物，如今這些作品在歷史上卻佔有舉足輕重的地位，這是作夢也沒有想到的事。他們只知道，製造的都是極其普通的器物，所以作工粗糙、消費性高，實在不值一顧。他們

＊
語出《新約聖經》〈馬太福音〉
第十八章四節。

工藝之美

唯一深知的，是他們的作品是廉價的。然而天意真理總是不可思議，正因為他們不識美，不被侷限，因此才容易獲得自由之美。我們在器物上看到的千變萬化，及天馬行空的創造，皆是從他們無心的美德所產出來的。智慧之道不是他們所走的道路，但他們擁有不做作的自然之心，引導他們走向更大的世界。工匠完全不明白這些道理，反而成為他們的救贖。由於沒有智慧，故能率直地接受自然。自然也以自然的睿智，始終守護著他們，正因為他們沒有自我救贖的力量，反而增強了自然救助他們的意志。

然而，這樣的時代已經過去，如今是意識主導的世界，過剩的知識扼殺了工藝之美，自覺有智慧的人已經逐漸失去了信仰。太自以為聰明在美的世界裡是一種罪。涵養智慧本身並沒有錯，然而最高的智慧其實是深知自身的智慧在自然大智面前顯得多麼微不足道，自以為是的智慧可說是幼稚的智慧。許多人並不想依託自然之力來獲得救贖，而欲以自身之力來取代自然神蹟。因此，製作出來的器物缺乏美感，是心背叛自然的報應。我們必須領悟到，有意識的作為與智慧下的加工皆是美的敵人。堅持自我、炫耀智慧，在神的面前都是卑微、愚蠢之人。同樣地，被智慧操弄的美，

在自然面前是醜陋的。

## 十一

如此看來，美並非源於他們自身的能力。任誰都能擁有的美、不靠個性的美、無心而生的美，說明了什麼？粗鄙之人、無知之人都能獲得救贖，象徵了什麼？這一切表示在工藝的世界裡，美與救贖是得天獨厚的恩寵，只靠自己是不行的。器物有自然的護祐，器物之美是自然之美。任何人在沒有受到自然護祐的情況下，是無法完成任何一件美的作品的。如同某僧人所言，沒有任何救助者，只有被救助者。工藝之美是恩寵之美。

看看那些優秀的古代作品是如此自然與樸實，絲毫感覺不到是人為的作品，只有油然而生的美，沒有做作的美。做作的美不管再怎麼有來歷，也無法長久保持下去。理想的美是對自然忠實地順從，順從自然的人將得到自然的愛。只有當我們放棄渺小的自我之時，才能悠游在自然的大我之中。

## 十二

工藝源於自然賜予的素材，沒有素材，當地就無工藝可言。因此各地都有工藝的故鄉。不同的地方產出不同的種類、變化與味道的工藝。工藝之美特別體現地方特色，因為是利用某個特殊地方的特殊物資所製造出來的產物，全都是自然的恩賜。

仔細看看器物完美的形狀、理想的紋路、美麗的色彩，每一處都來自天然的護祐。儘管說是人力所為，但比起加諸於器物上的自然之力，實在微不足道。好的作品依靠自然的恩賜完成，工藝之美即是素材之美。忽視素材的重要性等於忽視了工藝之美。

人為加工的素材，較之自然的原汁原味，更能展現出工藝之美嗎？那些柔弱、缺少美感的器物，是對人類智慧的過度信賴的結果。今日，工藝之美痛苦沉淪，是對自然反抗的結果。然而，將逆反之箭射向自然的人，最終箭頭將瞄準自己，與自殺無異。真正的美是對自然信賴的象徵，

如同我們將一切交給神時，就保證內心能獲得平靜。真正無所不能的只有自然，只有服從自然才能獲得自由。

為何手工優於一切？因為那是自然直接驅使勞動。機械會傷害到美，是因為扼殺了自然之力。那些複雜的機械，與手工相比實在簡單多了；那些單純的手藝，較之於機械實在複雜多了。機械製品遠不如手工，足以證明在自然面前它的能力顯得渺小無比。好的工藝是一首自然的榮耀聖歌。

如此想來，工藝之美即是傳統之美。無法恪守傳統，民眾將失去工藝未來的方向。在工藝裡所看見的美，可以說是積累已久的傳統所帶來的驚異成果。試想一個漆器的完成，如果沒有其背後千錘百鍊的傳統，怎麼能成就那令人驚嘆的技術呢？漆器能流傳至今端賴傳統的力量。或許有人會主張每個人有想做任何事的自由，但是我們並未被賦予破壞傳統的自由，只有延續傳統的自由。將自由解釋為一種反抗，只不過是自曝經驗淺薄罷了，最終反而容易被侷限住。較之個性，傳統更能展現自由的奇蹟。我們要相信比自己更偉大的自然，並且要覺悟，只有皈依這樣偉大的自然，才能發現真正的自己。這些種種的一切皆是工藝之美教給我的。

十三

過去的工匠在自然的恩惠下，不斷地勞動。他們之中有許多人都是貧寒人家，甚至連靜心休息都不被允許，如果不盡量工作，一家生計將成問題。勞動是眾生的宿命，但其中應該隱含著溫暖的旨意。正直之人順從命運每天忙碌過活，怠於勞動之人總有一天將受到上天的懲罰。每日辛勤地勞動，使得他們的作品成為美的器物。他們的作品注定與美結合，所以神才會安排眾生勞動。他們一生所為都是天意注定，實在是不可思議。

他們必須製作許多器物，這個工作需要不斷地反覆鍛鍊。同樣的形狀、同樣的紋樣，無止境地反覆製作。然後這個單調的工作最終能得到報酬，讓作品更趨完美。如此重複的勞動，即使是拙者也能擁有完美的技術。經過長時間的勞動，任何工匠都能成為各種名匠。在枯燥無味的重複製作中，他們將超越自身技術，往更高的領域邁進。他們心無旁鶩地勞動，邊談笑風生邊安心製作，甚至在勞動中忘了自己是在製作什麼，而其

展現的美皆是令人讚嘆的熟練所致，別以為這樣的美耗費一天即可達成，那些粗糙的用具背後也蘊藏著無數的歲月、無止境的勞動，以及枯燥無味的重複。即使是那些日常使用的各種用具也有技術精良與否之分。好的作品必定會產生，因為工匠長期的勞動確保了美的呈現。看那些器物，製作是多麼自由與熟練啊！他們完全信任自己的手感，與其說是他們的手製作這些器物，倒不如說是自然驅動了他們的手所致。

反覆勞動形成自由，單調變成創造，或許就是命運中隱藏的祕密。唯有勞動才是救贖的最好準備，正確的工藝是勤勉勞動帶來的禮物，而勞動沒有回報只有無限苦痛，是近代才發生的事。

## 十四

許多工匠能快速製作器物，但是這樣的快速來自於熟練，是最準確的快速，這賦予器物雙重的美。如果沒有大量與快速，器物之美會變得面目模糊。器物呈現的清晰之美，充滿自信的氣勢、行雲流水之筆，全都是沒

有一絲遲疑的工作之體現。多疑的人，信仰則薄弱。如果總是更改製作、重新製作、充滿疑惑地製作，工藝之美終將失去生命。器物自由奔放的性質、層次豐富的雅致，都是心靈清晰無雜念的展現，在它們的身上同時又能看見自然的勃勃生氣。那些過於細緻且複雜的作品，其製作過程無法快速，病根早已在此種下了。好的作品能展現出極其純粹的、綿延不斷的生命喜悅。

看看器物上的紋樣，工匠在繪製時又多又快，回歸到無上的單純，最終甚至會忘了在描繪什麼，然而這個自然的「流程脫軌」絕不會扼殺紋樣的完成度。我不曾看過因此完成的器物有顯得脆弱不堪、或是缺少氣勢的。適時的省略，反能顯現出瞬間結晶的美。或許有人會稱之為粗野，但那不是畸形、不是粗劣，而是自然的、健康的。既然是粗野就不可能是疲憊不堪的。又有人稱之為稚拙，但稚拙不是病態，反而增添了純粹的美感。質樸的事物總是受人喜愛，有時會被認為是笨拙，但過於機伶反倒會種下許多罪惡。只是一味的整頓規範，並不是美的必備要素。若不能容許「不規律」，那麼工藝之美將被扼止。

大量且快速完成的作品顯現的自然氣勢，正是工匠付出的勞力所得到相應的報酬。在大地辛勤勞動的人，離不開神的護祐。許多人認為美是閒暇之餘的產物，但在工藝的世界裡並非如此。沒有勞動就沒有工藝之美，器物之美是人的汗水換來的救贖，勞動與美被分開看待則是近代以後的事。

## 十五

切勿認為好的作品都是由一人完成的，其呈現的是一個真正相互合作的世界。有人負責塑形，有人負責繪圖，有人負責上色，有人則負責收尾等，層層分工，完成工作。幾乎所有優秀的作品都不是由一人完成，而是通力合作的結果。若是讓力量微薄的民眾一人擔負所有的工序，結果如何可想而知，好的作品背後是眾人完美的結合。更何況貧寒的工匠若彼此無法相互扶持，怎麼會有安定的生活？能保障生活安定的，只有相愛、團結一致。他們自然地開始了工房生活，一種為了達到共同目的而相互幫助

的生活模式，正確的工藝正是這樣的社會產物。

因此個人作品並非佳作，工房所有人一起創作的作品才是優秀的。工房是民眾的救贖，正確的工藝史就是工房史，工藝之美就是社會之美。個人作品無法呈現美，同時結合眾人之力的作品才能展現工藝之美。過去工房盛行的時代留下的哥德式藝術，何曾出現醜陋的作品？工藝之美是「多」之美，是「共同扶助之美」。個人創作者是工房制度的古代強調個性的近代才出現的。然而，個人作品能否超越集合眾人之力的古代作品之美？能否生產出比那群人更有創造性的作品？工藝之美源於共同生活互助的信念之中。

因為是集體生活的世界，所以要有秩序來維持。我們無法期待一個混亂的社會組織能創作出正確的工藝。好的器物經常反映出秩序之美。秩序就是道德，在遵守道德的世界裡，不存在粗劣的品質與粗糙的作品。工匠生活在正直的組織裡才有誠實之德。好的器物就是值得信任的產品之義，就是所謂可靠的器物。器物之美就是信用之美。對於素材的選擇及勞動的過程，如果不恪守正直之德，怎麼會產生優秀工藝呢？因此工藝之美必

須與善結合。美如果沒有善，美也無法成立。

平庸的民眾生來並不具備善的力量，只有團結與秩序才能驅趕出每個人心中的惡，否則將如何保住民眾的道德？今日舉目不見好的作品，但不能夠歸罪於工匠，因為他們不識何謂美的作品，當然也無法辨別出醜陋的作品，所有的錯誤皆來自秩序紊亂的制度。今日社會上下對立、貧富懸殊的現象隨處可見，如何教人辛勤勞動、互助合作呢？最後只能放棄誠實、逃避勞動，除了追求個人私利，其他什麼都沒有了。當相親相愛的社會瓦解時，工藝之美也隨之崩解。醜陋工藝是醜陋社會的反映，無論社會是善是惡，在工藝之鏡面前將無所遁形。

當我思考工藝之美時，最終總是想到秩序之美，如果沒有正直的社會，工藝之美也無法存在。美的興衰與社會的興衰，二者的歷史總是齊頭並進，對工藝的救贖就是對社會的救贖。當現實與美結合、大眾與美結合時，遍地皆美的王國就會出現在眼前。而最終只有工藝才能指引我們走上這條幸福大道。

如此想來，工藝裡也揭示了無數的福音。工藝之美傳達的訊息，與宗教的言語是相通的，或許美也能說是一種信仰。看見正確的作品時，其本身也傳達了一種不需言說的法理。一件器物是一本無字的聖經，訴說著皈依與服務之道，也從中讀到了救贖的教誨。這個雜亂荒蕪的現世也可以是美造訪的場所，即便資質駑鈍的凡夫俗子也能獲得救贖。任何人都能製作出來的器物、任何人都能使用的器物、必須流汗製造的作品等，全都為美的淨土所接納，這正是這個世界令人驚嘆的奧祕。因為美，上天將彰顯義的王國，施展神蹟建造這片土地。

十六

這些是工藝教給我的事。

（昭和二年二月十三日稿 增補）

正確的工藝

一

接下來，我要繼續用這枝筆述說我的想法。

「讀者們，你們或許把藝術和工藝混為一談了吧。當你們看見某件工藝品，卻用藝術的標準去談論它的美，這樣的認知是錯誤的。只有以工藝的角度看待它、談論它的美，你們的見解才是完全正確的。」

我恐怕無法再更簡潔地說明這項旨趣，但仍要再次地強調：「不管面對何種器物，只需要問『這是工藝品嗎？』，沒有比這更嚴峻的批評了。如果器物極美，只需再說『這物件如此美，是因為它的工藝性』，沒有比這再更合適的評判了。」

以下，我將開始論述要述說的主旨。

工藝之美不在他處，僅存在於工藝本質。正確的工藝，一定得要回歸到工藝之上。人們將美寄託在工藝之上，卻遺忘了創造工藝的同時，美也一併誕生。所有的錯誤與醜陋，都是源自遠離工藝。在遠離音樂的地方，

62

如何尋得音樂之美？

然而，這樣單純的真理卻早已被人們遺忘了。因此在觀看工藝時，都沒有深入地看到其本質，只看到披著不純外表的工藝。更令人驚訝的是，觀看工藝的人竟然都是從藝術的角度欣賞，「藝術性」儼然成為了價值判斷的標準，那就如同測量溫度時反而用了光度計一樣。（我想應該沒有必要於此贅述，當我們在談論美的時候，只有古老的、珍貴的、稀有的、完美的等等非常空泛的詞彙可使用這件事。）我再次重申：「工藝之美，必須透過工藝本質才能證明」。

凝視工藝最純粹的樣貌，就是我寫這一篇文章的任務，也是所有工藝家和工藝史家必須面對的當務之急，因為，如此簡單的事竟意外地被眾人所忽視。工藝為何物？這不得不問「工藝本質」究竟指的是什麼？廣泛被稱為工藝的器物，當中有正確的，卻也有錯誤的，如同在同一條河流行船，有些行駛在主河道，有些行駛在旁支流。無論是清澈的、混濁的、健康的、患病的，人們都無所區隔，一律稱為「工藝」，此現象積習已久，我想必須要將這個謬誤扭轉回來，如此才能更深切地探究工藝的本質為

何。

什麼是正確的工藝？正確的工藝（Craft proper）是指什麼？哪個是工藝的主流？什麼可以稱為健全的工藝？工藝本質（Craft-in-Itself）又是什麼？若要解讀工藝，就必須讓工藝回到它本來的意義。所有理解的錯誤、所有製作的偏差，都是起於偏離了工藝本質。真正地回歸到工藝與工藝之美的誕生是同步的，所有的醜陋都是不應該發生在工藝上的悲劇。

二

工藝是什麼？如果要直接面對這個問題，莫過於是提出一項傑出作品。在認識真理上，沒有比提出作品更直接簡明的途徑了，因為真理的所有內容都包含在其中。如果不明白是什麼優秀佳作，我希望每個人親自去凝視觀賞早期茶道家所珍愛的茶器。我會選擇採取這種方便又自由的例證向大眾說明，是因為我們可以信任茶道家卓越的直觀和鑑賞力，他們的茶器具有代表性的工藝之美，放在手中專注凝視，便能從這默然無語的茶器

中覺察許多真理。人們僅需向茶器提出以下問題：你為何如此美？是什麼使你美？你是出自何人之手？經歷過怎麼樣的生活？是在怎樣的心態下產生的？是在怎樣的情況下生產的？是如何製作的？是什麼力量在你身上作用？是為何而生？你具有怎樣的性質？是在何處製作？要是能解開這些疑問，應該就能瞭解工藝為何物了。

內心感到迷惘時，有些人會告誡自己要「回歸自然」。在近代哲學思想混亂之際，也有人強烈主張「回歸康德」★。回歸源頭通常是正確的方法，在迷失工藝之道的今日，我要說的話也是如此——「回歸古代作品吧！」。美的作品同時也是正確的作品。因此若有人問什麼是正確的工藝，我想美的古代作品可以提供答案，它也會教我們應當如何創作。以抽象的理性知識來構成工藝本質的意義通常是危險的。什麼是應當遵循的真理，必須透過具體的作品表示。正如同當我們在建構宗教哲學時，必須尋求偉大的祖先們曾有的親身體驗相同。與其直接說美，基爾特社會主義者所說的「回歸中世紀」這個作法也絲毫無誤。

然而，這句話卻總被批判為「復古主義」而備受攻擊。但「回歸古代

★ 康德哲學理論是由德國哲學家伊曼努爾・康德（Immanuel Kant）提出，他認為將經驗轉化為知識的理性是人與生俱來的，沒有先天的範疇就無法理解世界。

正確的工藝

作品」或「回歸中世紀」並不意味著復古主義。企圖回到之前的時代經常是錯誤的，但對古代作品的關愛，並非是對過去本身的愛。稱過去的事物好，並非是因為那是過去的才稱它好，並非是對過去本身的愛。是因為它美，才會回顧過往。是因為它美，才會回顧過往。即使是現在的作品，美的器物依然是美。因此，在「美」的面前，沒有時間的差別，只是碰巧美的器物大部分都存在於過去的作品中。但「過去」並不是美的基礎，美本身是超越時代的，一時的美並非為真美。所以「回歸中世紀」也是「回歸永恆」之意，這意味著永恆的世界裡以中世紀有最豐富的成就，這不是為了要把時代往前回溯，而是打算讓此刻與永恆聯結。因此，「古代之美」不存在於任何地方，只有「歷久彌新的美」才會留下。

卓越的古代作品總是給人清新的美感；佛陀至今仍是真理的泉源；耶穌的教誨未曾過時。優秀的古代作品以「永遠的現在」（Eternal Now）存活著，它的美，不在過去被撕毀，也不在現在停止，更不在未來終結。美的本身是永恆的，並且是不會進化的，只有表現的樣式、技巧、素材會有所改變。不變的美會在不同時代以不同形式展現它的姿態。傳統並非是過氣的形式，而是永遠的形態。因此所謂的回歸古代，不是要回到過去，而是要

回歸到永恆之中。永恆不是指時間，而是超越時間的世界。如此，便能夠以不隨時間流轉變動的永恆之美拯救時間流中的現代。這並非是復古，更不是反覆或模仿，若不觸及永恆，就無法有新的創造。

去看看古代作品吧！那些作品中蘊含著永恆不滅的美，也能從中找出貫穿未來的法則。若要在未來的時代產生正確的作品，就必須學習過去優美作品中所蘊含的不變法則，也就是實現美的原理。以下，我將透過古代作品以及古代作品所顯現的美，依序論述什麼是正確的工藝，以及什麼是工藝本質。

## 三

如同一朵花蘊含著大自然的法則，一件器物上也寄託著工藝的法則。美的古代作品在對我訴說什麼？我不願傾聽時有所遺漏，所以會將古代作品對我訴說的內容條列式地書寫下來，以下所記為工藝之所以為工藝的主要規則。所有遵行這項標準的，即稱為美的工藝、正確的工藝、健全的

工藝、完整的工藝。世界上任何地方皆有法則，倘若與這項標準相悖，則失去了工藝的意義。什麼是工藝的法則？前述的「工藝之美」為我顯現了以下法則。

（一）超越一切、成為砥柱的工藝本質是「用」。所有的品質、形態、樣貌，與工藝有關的一切都是以此為中心。若是遠離這個焦點，工藝的本質與美便會逐漸喪失。創作者會製作出美的作品還是淪為醜陋之作？又或是徒勞的作品？還是轉化為價值高的作品？這所有的神祕都與「用」有關，而且是由它決定。在選擇某種材質時，當以是否堪用為信念，此信念正是健康之美的來源。確定形態時，當以是否利於使用為核心，安定之美便是來自於此。在外觀上加以裝飾時，當以有助於使用為重心，我認為這就是一種服務意識的體現。若無視於「用」，寄託於器物之上的誠實、健康、簡樸之美將無法顯現。

若把用當作次要項目，則工藝的本質與美將逐漸死去。請看看古代書籍的裝幀，其堅實的一切之美皆發自於用。今日的裝幀皆是以美裝點，與它們相比，必然顯得醜陋。一心追求美的人，必定會碰到被美捨棄的矛

68

盾，因為在工藝的領域裡，唯有透過用才會產生美。更別說以利益為目標製成的器物。與何種性質相伴便會產生何種的美，製作不堪使用的器物，便是背棄了工藝所賦予的任務。真正追求美的人，不會在美的身上費心，而是致力追求實用，因為工藝的美之奧祕在於「用」。在工藝上用與美是同步的。「唯美」，在工藝的世界裡，就像是不存在的怪物一樣。

然而，我想提醒大家，這裡的「用」絕不是單純的物用之意。唯物之用不過是虛構的概念，正如同「唯美」代表著唯心的空虛。用的本意為共同對物心之用，物心不是二元對立，而是一體兩面，所有的謬誤和偏見都是從將物心嚴格區分中產生。若單純只要求實用，又何需要美？工藝之中的色彩和圖樣也可即刻消除吧。若是以唯物的角度看待一件作品，應該立刻就會與醜陋產生連結了吧。相反的，若是為了心而製作，又哪裡需要「用」呢？若只是單純地表現美，只有愚者會選擇實用的方法，不是另外還有繪畫和雕刻等更適合的方式嗎？工藝存在於對物心的用。心無物、物無心，不過是抽象的概念。倘若違背了心，則器物無法發揮作用，醜陋的器物不就是難以使用的嗎？而且有所謂的純粹為心製造的器物存在

嗎？美的器物必然是好用之物，不因使用而展現的美，無法被稱為正確的美。缺乏美的器物，不是完整的器物；不能用的器物，亦不是完美的器物。

如同鋤頭入土時總有歌謠相伴，可用之器必伴隨著美。用產生了美，美再進一步輔助用。用是物心一體之用。這種用，即工藝之用，遠離了用，便也偏離了美。裝飾品為什麼大多是醜陋的，所有的原因皆在於它不是用品，它是纖弱、華美、細緻的，而這些性質使它不堪使用，因而離遠了美。與其稱它為工藝，反而更接近於藝術，因為它是把用放在次要而專注地追求美。但是，工藝若丟棄了用，便也跟著丟棄了美。服務於裝飾的器物，必須被稱為工藝之罪，如同奢侈被視為道德上的罪。早期的茶器被認為是器物之美的極致，最初也完全是為了實用而製作的。

（二）如果用是工藝之美的泉源，那最實用的器物，便最接近美。如此，在那些器物中，日常用品具備的美應是最清晰可見的。工藝最純粹的美，顯現在極普通的用品上。過去這些實用的器物，不曾是醜陋而不健康的，那些使生活更加便利的工具、被輕蔑地稱為雜器的東西，大自然也未

70

忘了賦予它美。今日市價極高的磁州窯陶器或龍泉青瓷，原本也只是生活用品。在日本極受重視的五彩瓷器，當中的「魁」、「福字」、「玉取獅子」，當時也只不過是從中國進口的廉價貿易品。

（我無法忘懷現今器物的醜陋，我是對照著正確時代的用品而如此訴說。至今，承繼了那些過去傳統的器物，必定在它身上保存著美。諸位不妨試著探訪販售傳統廚房用具的雜貨屋，那裡陳列的各種用品，雖沒有纖細之美，但必然會產生令人信賴的感覺，可能都是過時落伍的器物，但今日保留手工之美的，卻只有這些店鋪了。在那裡你可以找到勺子、盆桶、掃帚、竹籠，或是砂鍋、陶缽、石皿、熱水袋等，盡是粗糙簡陋的用品，但是卻沒有受醜陋時代的力量侵擾。只有終日忙碌勞動的身體，才不易被病魔纏身。想像一個世紀前的廚房，那絕對是能讓人驚嘆萬分的美術館吧！）

如果日常用品是用中之用，那大眾的用品就更是如此了。民眾的器具才真正是工藝主要的領域，雖然人們經常稱呼那些器具為「雜器」，或是蔑稱它們為「廉價雜貨」，但若從美的角度來看就不是如此。令人感到不

可思議的是，「樸拙之美」被視為最高級的美，卻是在極其普通的日常用品中才有最為深刻的展現。

不知道樸拙之美的早期茶道家，也是從日常用品中挑選出他們珍愛的茶器。古伊賀的水注★1多為種壺★2，知名的茶碗也是來自朝鮮的飯缽。高級藝品的華麗之美，也無法達到這種「樸拙之美」的境界。它們原本只是雜器並不算是工藝，但我們卻在日用雜器身上看見最樸拙最自由的生命之美，這是任何人都無法否定的。

然而，蘊含在民間器物的深層自然關懷並不僅止於此，我還看見了理想社會與美學不可思議地於此調和。民眾必須朝夕共處的器物、任何人都擁有的平等之器、人們被允許的最低限度持有器物，我稱之為最無罪的私有財產。最低限度的私有物、適用於理想社會的最少持有物，卻被贈予了最豐富的美，這或許都是神的旨意。

創作者與其為少數的富人或特殊的作品創作，不如製作對一般民眾有用的器具。創作者必須要有符合工藝規則的自覺。因此創作者有必要反省，自己為何在煞費苦心為民眾製作器物的情形下，卻沒有製造出美的作

★1
斟水用的器皿。

★2
指信樂、伊賀、丹波、備前等地的古窯所燒製的陶壺。據說最早是農民用來貯藏種子，後來被茶道家拿來斟茶、插花用。

品。創作者必須將自身作品提升到與雜器等齊。有些人誤以為製作雜器會降低其身為創作者的地位。然而，若提高了器物的地位，美的地位自然也隨之提升。要是除去了用，製作就會淪為遊戲。創作者必須體悟到，只有把作品提升成為大眾器物，才能夠提升美。創作者為什麼偏好華美、豪奢的作品呢？恐怕是沒有製作出日常用品的心理準備，而且也不具備那樣的技術吧。現今的工藝家當中，應該少有能夠製作日常用品的天才吧！

（三）繼續要說的是工藝的原理——「美」與「多」的結合。如果工藝的主流存在於用品之中，便不能不知大量生產對工藝帶來的重要意義。透過大量製作，工藝才能獲得其存在意義與美。少量製作有兩項缺點：若是少量製作，不易成為大眾器物，只能供應給極少數的富人使用。少數的作品中罕見到美的作品，且通常只有過度的技巧和多餘的裝飾，以致美瀕臨死亡。誇耀華美的作品無法永久留存，止於少數的製作亦無法進入工藝的正道。工藝之美不是特殊之美，也不是貴族之美。那些普遍為「多」

然而工藝的理念並不允許如此，因為對數量的侷限，亦是對用的侷限，選擇「寡」和選擇「用」是相互矛盾的，這項矛盾或許就是美的保障。少數

的世界才是工藝的世界。大量製作並不意味著是粗製濫造。與「多」結合，工藝才能回歸工藝。若沒有這項歸結，工藝之美或許也只是無法綻放的花。只有存在於「多」之中，工藝才能完整存在。

少量製作時，創作者容易陷入的第二種缺陷是缺乏技術。因為只有大量製作能成就完熟的技術，技術就是經驗，在製作上沒有比經驗更寶貴的。任何工藝都需要技術，若不透過大量製作便無法熟練技術，更何況是超越技術所達到的自由，必須仰賴反覆執行、揮灑汗水才能得到。由確實、迅速所賦予的雅致，又怎會在少量的製作上顯現呢？少量的製作就算是技巧之作，卻不可能是技術之作，甚至那只是因欠缺技術而以技巧掩蓋的作為。技巧的美是人為的，但技術的美是自然的。即使那極少數的「高級藝品」為美，依然能在某處看見其病態；而大量的「廉價雜貨」就算粗鄙，依然是健康的。

早期茶器所呈現出來的雅韻，也顯現在大量迅速製作的大眾器物上。

有些人認為茶器是從中挑選出來的極少數物品，但若非大量製作，又怎能從中挑選呢？茶器之美便是「多」之美。看看代表民間繪畫之美的大津

74

繪，那毫無鬱結的筆觸、活力充沛的生命感，不正是大量、迅速、單純的繪畫之作嗎？精密又錯綜複雜的作品往往缺乏生命力，其中一項原因在於它並非大量又迅速製作。普通或粗糙的器物，都不是工藝的恥辱，而是榮譽。珍貴或稀少的器物，在這個領域裡是無法得到讚美的。若非大量製造，便無法製作出美的器物，這是蘊含在工藝之中的一項法則。將多產和粗製濫造視為相同意義，這是工藝在錯誤的制度之下，被轉往機械生產以後才發生的事。在那同時，創作者的少量作品無法在工藝之美上超越民藝，也是因為沒有與「多」結合之故。

「多」之美也是「廉」之美。廉價被認為等同於粗糙，是錯誤社會所招致的罪惡。廉價的物品被貶抑為「便宜貨」或「看起來沒價值」，後來演變成和粗製濫造的物品相同的意思。但是各位必須知道，也曾有毋需聯想此種不幸的時代。古代作品告訴我們，不是便宜的就不可能美，我期望終有一日這般大膽的表述能自然地被接受。如果真正美的作品卻要求極高價格，那就表示這個時代病入膏肓。在正確的時代，「美」與「廉」通常是一致的。認為美必須以極高代價購買是完全錯誤的。請相信，廉價製品

將帶領我們更接近美。相反的，如果創作者讓賺取高價來主導製作，其作品便會遠離實用、遠離多、遠離美，也遠離工藝本質。看看現今在北京街頭上只用幾個銅錢就能買到的美麗又簡樸的磁州窯作品吧，創作者是否還能不自省不愧赧呢？高價之下的繁雜工程與繁瑣技巧，都使器物缺乏自然。如此費盡心力製作的器物不是必需品，也不是能為民眾生活帶來幸福的用具，這種存在意義薄弱的器物不可能是真正美的物品。我在晚近的蒔繪＊與中國清代豪奢的五彩瓷器中沒有見到真正美的物件，那些器物有的只是驚人的技巧、製程和價格，真是美的悲哀。

（四）接著我們將要再進入下一個法則：工藝之美必須與勞動結合才能得到。我們不可將美的作品當成閒暇的恩賜之物。因為只有孜孜矻矻地大量製造才能鍛鍊技術。不流汗的工藝不是美的工藝，藝術家追求的感性、氣氛、情緒等，並不是襯托美的要素，反覆、勤勞、努力則是工匠的尋常生活。他們的作品不是為消遣而製作，更與脫俗、虛幻無涉。工藝的世界裡沒有感傷，也沒有夢幻，有的是必須面對現實的工作。在此沒有頹廢的閒暇，貪戀安逸的人無法承受這份工作。工藝不允許懶惰，只有勞動

★ 一種以金粉或銀粉裝飾漆器的技法，成品華麗。

76

才能得到豐富的經驗與確實的結果。

勞動是工匠一生的命運，但是不應將這樣的勞動解釋為不幸，應該說沒有勞動就沒有幸福。勞動會被認為是全然的痛苦，乃由於資本制度的勃興。勞動等同痛苦的這項定義，不過是經濟學對於這種不幸現狀的陳述，把它當作普遍的公理是錯誤的。勞動本身不是痛苦，不正確的勞動才會造成痛苦。工匠在勞動中獲得創造的自由，他們和現今的勞動者不同，現今的勞動者被強制執行固定的工作，封閉阻礙其人格自由。工藝從手工製作移轉到機械製作時，工匠也失去了創造的自由、對工作的熱誠以及自身的人格。過去必定也出現過勉強製作、或是想要停止工作的時候。然而在那樣的時代與制度下，他們的作品並不會出現醜陋，因為他們至少還保有著對自然的皈依以及對工作的忠誠助他們忘卻勞累，甚至進一步成為對工作本身產生熱情的力量。那些親切的、實在的各種器物，怎麼可能會是在勞動的痛苦以及想要逃避的情形下誕生呢？那些正確的古代作品並非是閒暇之作，而是顯示勞動與美結合的人類紀事。看看那應當被譽為工藝巨塔的中世紀伽藍（即寺院）吧，那是集工匠信仰、熱情、勤勉的大型紀念碑。

縮短勞動的時間，並不能保證幸福，必須要感受到勞動的意義才能使事情有所轉變。因為沒有勞動的地方，不會有工藝之美存在，也不會有人類的生活。勞動時有喜悅也有痛苦，但這並不會影響勞動的意義。若抱著一顆感傷的心把勞動說得如何美好或如何愉悅，都不是真正的勞動。同樣地，因為痛苦而想逃避勞動，也不是真正的勞動。完全的善行，是善惡都不能入侵的；完全的勞動，則必須忘卻苦樂。勞作之中有生活，縮短勞動不會帶來幸福。百丈懷海[*]曾說：「一日不作，一日不食」。苦樂交織的勞動是人類必須面對與完成的任務，領受這項任務的人，命運自然會帶來幸福；拒絕勞動的人，上天自然會施予責罰。工藝之美是勞動帶來的恩典，應該更進一步說，所有的幸福都是勞動的恩賜之物。

（五）在工藝的領域之中，若美是與勞動結合，那麼擔負勞動命運的大眾就是最合適的工藝創作者。或者應該更進一步地說，若非民眾，無法完成工藝之美。古代作品便如實地顯現了這項真理。或許會有人如此反駁：「是因為有指導民眾的個人創作者，大眾的工藝才得以成立。」若是如此，我期盼這樣的情況可以再多些」，如此一來，工藝之美便能移轉到大

★
百丈懷海（720~814），唐代
禪宗高僧。

眾之手，並進一步滿地綻放。過去的個人之作並不如民藝之美，成就工藝的不是個人，而是眾人。那些卓越的古代作品，是任何人都會做的東西，絕不是某一人的獨家絕活。在美的世界裡，不會有比此更具魅力的事實了。工藝是大眾的世界，與少數天才所代表的藝術成為最好的對比。美在藝術的領域裡會挑選天才，但在工藝的世界卻擁抱大眾。個人創作者不會比無名的大眾留下更偉大的作品。工藝之美並非存在於別人不能創造的作品，而是在任何人都能夠製作的作品上，才會顯現其偉大。

看看那些有美麗紋飾的磁州窯，探訪那裡的人會看見就連小孩子也執筆繪圖。再看瀨戶一帶大量製造的行燈燈盞，那花紋是任何名家都不一定能畫得如此美麗的。那些年長的、年少的工匠，是經過反覆製作與揮汗付出，才成為一名優秀畫工的。各位讀者啊，即使是卓越的乾山★1，也不如他們那樣自在地描繪啊！

那偉大的光悅★2不也對任何一名無知的朝鮮工匠都能製作的一個飯碗，一件不值錢的粗糙物品發出驚喜的讚嘆嗎？他也謙遜地期望能仿製出這樣美麗的作品。然而，連光悅這般舉世無雙的天才都難以企及這些日

★
1
尾形乾山（1663-1743），江戶時代的陶工、繪師。

★
2
本阿彌光悅（1558-1637）日本江戶初期的陶藝家、書法家、藝術家。

正確的工藝

用雜器所顯現的美之境界。

我們深刻地感受到，上天將工藝託付在工匠（Artisan），而非藝術家（Artist）的手中。民眾與美的分離是從近代才開始。然而，民眾的素質在今日亦未改變，而這項真理迄今亦不曾動搖。在思考工藝之時，我們所必須進行的任務，就是順應大自然的意志，再次將工藝送回民眾的手裡。若沒有回到他們手中，工藝之美便無法充分體現，我們也可以稱工藝為「民主的藝術」（Democratic Art）。

在這個事實以外，我們還必須學習民眾和工藝之間隱藏的另一件奧祕，即只有民眾的工藝，能讓美普及於世的這個巨大理念付諸於現實。如果美只屬於極少數的個人，那美的世界將無法得到救助。然而，如同萬民有信仰的自由，大眾也可以擁有美，而唯有工藝之路才可能實現。美若和民眾無涉，又如何能普遍呢？能讓工藝在世界遍地開花的只有民眾，也唯有民眾才能如此。工藝是公共之道，是萬民的公路。創作者必須把自身的作品提高到民眾作品的程度。若創作者把美據為己有，美就會停滯，其自身的作品也會降低水準而不自知。工藝惟有在與民眾結合時，工藝之美

才得以深化。因此，當任何平凡的民眾都能輕易地製作出卓越的作品時，才是最偉大的時代；只有真正的工藝時代來臨，才會出現美的社會。

（六）工藝是屬於大眾的，因此需要合作。眾生單獨的力量微弱，但聚集時力量卻很強大，民眾必須朝共同目的互相扶持。原野中孤立的樹在狂風之前是弱小的，但群樹聚集的森林卻不畏狂風。孤立無法創出工藝的美。看看那些傑出的古代作品，每一件不都是合作下產生的嗎？那是多位不同的創作者齊力於一處的成果。分工不是分離，而是一同朝結合前進的單位，並完成了自己應當肩負的工作。各人有各自負責的部分，由眾人發揮自身所長合力完成一件作品，各種專業的分工與結合，確保了工藝的實現，也呈現出與彰顯個性的藝術完全不同的姿態。

就舉一件陶器的製作為例吧。過程中有煉土者、拉坯者、修坯者、繪圖者，還有鑲嵌者、刻花者、上釉者，以及燒窯者等各司其職，即使同為拉坯者，依然有做壺、做杯子與做盤子等分別。同是繪圖者，又再區分為畫線、塗金泥、點點、著色等各自分工。人們照著自己的分工，接續完成上一工序的半成品，對同一個形狀製作相同的圖樣，每日反覆地繪製出上

百件。經歷這樣的反覆與努力，才齊力呈現出工藝之美。這是所有單位經由合作的完整結合，若沒有這樣的齊力合作，也不會有民眾的工藝產生。

工藝通常也是家庭的工藝，是夫妻、子女與孫子輩共同精進於一件工作。廣泛地說，工藝也是一村一鄉的工藝，由全村民眾相互協力完成，從作品中看到團結合作的眾生姿態。

工藝之美更是社會之美，若缺少相愛與齊力，便會損傷工藝之美。工藝必須仰賴互助合作的社會，必須要有集團（Community）的生活，集團自然會要求正確的制度與秩序，妥善結合的組織就會形成正確的社會，在這樣的社會背景下，民眾才能有良好的生活。

看看工藝時代，就會知道製品之美是奠基於集團生活之上，美的背後必然有生活組織存在。美不是單純的技術成果，也不是單純的勞作收穫，而是組織本身的結果。在西歐最偉大的工藝時期──中世紀，就是我們所熟知的公會時代。在遵守珍惜統一秩序的中世紀，公會與工藝的共存共榮絕非偶然。這在東方國家也是一樣，東方也經常出現團體制度，人們維護著團體，團體也守護著人們。相愛是公會的原則，它要求彼此相互幫助、

相互尊敬。師徒間緊密連結，也承認彼此的人格，在這相愛的關係裡，為了共同的目的而支持彼此，在這樣的社會下能達到經濟安定、生活有保障，以及確實地生產製作。民眾未必富有，但也絕不是處於屈辱貧乏的時代。工藝只有在這樣的組織下才能播種、開花、結出豐碩的果實。只有在良好的形式之下才能產出優良的內容。

反觀現今的社會在金錢權力下導致激烈的上下對立，又是多麼不同的光景啊。工藝中顯現的所有醜陋，其中一項原因，是來自社會組織的瓦解，於是人世間只有暴虐而沒有相愛；只有奴隸而沒有同胞；只有人格的否定而沒有自由；只有背離而沒有結合；只有階級鬥爭而沒有相互輔佐；只有不安而沒有穩定的生活；只有貧富懸殊而沒有平等。製品的目的從服務轉為利慾，勞動從熱忱轉為痛苦。從這當中能期待出現什麼樣的工藝呢？顯現出來的不都只是諂媚公眾的俗惡，以及利己的粗糙製品嗎？多與美、民眾與美若是分離，工藝就會失去品質並喪失美。如此，多與廉結合的結果只有醜陋，這醜陋使現今社會黯淡灰暗。

資本制度不是工藝所追求的制度、不是美所需要的組織。工藝想要

的是追求公會制度下團體互助的生活。健全的社會與工藝，這兩者是不可分割的。工藝之美就是組織之美，人們應稱之為集團之美（Communal Beauty）。

（七）我要轉而敘述以下的真理：沒有比手工（Handi-craft）製作更好的工藝，這是永恆不變的法則。工藝為什麼只有在手工時才能展現出最豐富的美呢？為什麼機械製品所顯現的美都較之拙劣呢？我反省之後得出以下的真理。首先，手工製作是最自然的，沒有比手工更令人驚嘆的工具了。不管是如何精緻的機器，一旦和自然的手相比，都顯得粗糙。機械製品之所以粗糙，都是因為其製作過程和結果過於簡化。簡單舉例，尺規輔助精準製作的和手工製作的物品相比，兩者間美的差異，是任何人都能清楚看見的。一是制式化的，一是具有創造自由的。與後者的無限變化相比，可明顯看出前者是如此單調。無論是多麼複雜的機械，都無法與人手顯現出的造物之妙匹敵。

手工帶來工作的喜悅，而機械卻很難如此。前者是自己作為工作的主人，後者卻是對機械的依循；前者是自由的，後者卻是被束縛的，於是對

84

製作器物投入的情感以及工作帶來的滿足就在這裡顯現出極大的差異，美醜的命運也是在這裡被決定。不可否認，排斥手工以及過度地使用機器，剝奪了今日生活的幸福，也剝奪了作品之美。特別是在創造這一點上，更出現了本質上的差異。手工沒有所謂的限制，一條線可以有無限的變化。

然而，機械只有反覆而沒有自由；只有制式而沒有創造；只有相同而沒有異質；只有單調而沒有各種變化。缺乏變化的規則陷於枯燥乏味，這就是機械製品冷漠不易親近的原因。況且，機械製品的目標在於仿造手工製品，對美而言，缺乏創造性正是最致命的。以有極限的機械去挑戰美的無限是不可能的。機械製品中也有某些美存在。然而，又有誰能為它打破極限呢？

雖說手工製品優秀，但不代表著必須完全仰賴手工，也不意味著就是排斥機械，因為人們必須借助工具才能充分發揮手工的優勢。在某些程度上，透過使用機械，手工製作才能更加精湛。這裡，或許也只有在這裡，才有機械存在的重要意義。機械必須是為了增加手工的自由度，必須以作為手工的輔佐而存在。機械應使手工更能發揮作用，好的機械既是器具也

是工具。人類為主，機械為從，只有當這種上下主從關係確立之時，工藝之中才會有美。

使用機械何有善惡之分？是因為主從關係的紊亂，才區分出美醜。就算使用了錯綜複雜的機械，只要是以人的手為主，製作出的作品就是好的。相反的，即使只是單純的機械，若是由機械為主，作品亦轉為醜惡的。要是只有機械而沒有手工可施力的餘地時，其成品將會是最醜陋的。

近代機械工藝的醜陋，是因為機械沒有輔助手工，或是手工被機械侵犯而引起。

如此必然的結果，會有以下的傾向伴隨產生：機械越是單純，則越容易保持「從」的關係；越是複雜，就越容易侵占「主」的位置。換言之，當某個器具是單純的機械時，因為接近自然，反而能夠完成複雜的工作。與此相比，複雜的機械因為是人為的，因而難以完成簡單的工作。人必須是機械之主，如果人誤為機械的奴隸，美也會遭到破壞。因此可以這麼說，機械只要適切地在有需要時使用就是好的，前提是必須為人類的忠實奴僕。並且必須謹慎不過度使用，以免使人深陷為機械的奴隸。這樣的關

係正好和靈與肉的關係相同，當我們的身體危害靈魂時，就必須節制。如同肉體成為主導的生活便會讓內心失去平和。如果機械成為主體，便不會有美的安定。

（八）正確的工藝居於天然。所謂的天然是指工藝需要的素材。若沒有好的素材可供工藝棲息，就得不到真正的工藝之美。如此，良材即意味著是天然賦予的材料。與其說人選擇工藝的素材，還不如說是素材選擇了工藝。若沒有自然的守護，就得不到工藝之美。因此，與其說器物是人製作的，更應該說是上天賜予的。工藝的美之所以令人驚豔，是因為素材之中蘊含著造化之妙，那是人類遠遠不能及的力量；不如說人類在工藝之中所扮演的角色，僅僅是要紀念自然之偉大。美不是人為的成果，而是自然的恩寵。若沒有自然的慈雨潤澤，工藝的種子也無法萌芽。素材的貧乏就是美的貧乏。當素料遠離了自然，便也遠離了美。

就以顏料為例吧，今日的化學可以製出人工顏料，然而，可曾見過比天然更為美麗的色彩嗎？比較同在一只壺上的化學與天然顏料顯現的鈷藍色（帶綠的藍色），要說何者為美，實在毋須猶豫。倘若現在的器物不

採用化學顏料，應該可以出現更多可與古代比美的作品。以這種天然鈷藍顏料染布的時代幾乎已成過去，染布上這種美麗的湛藍，將成為人們的追憶。人工合成所得之物在化學上雖可稱是純粹的，但與天然相比，卻是不純粹、不自然的。人類的智慧無法與自然的睿智比擬，如同聖者保羅所說：「因這世界的智慧，在神看是愚拙」*。我們必須以工藝來紀念自然之偉大，敘述自然之榮光的器物，才是美且真的器物。

好的工藝意味著對自然的完全皈依，除了自然所欲之外，別無所求。

無論是外型、紋樣、色彩，如果無視於自然必定會受到懲罰。如同木匠得依著木紋來刨木，舟船須順勢而流才能暢快前進。彌勒佛陀會說：「包在我身上、包在我身上」。同樣的，自然也對我們如此呢喃：「包在我身上，放心倚靠我吧」。皈依於自然的器物，也就是美的器物。

因為仰賴於天然，使得工藝之美富有地方色彩。地域有東西之分，氣候有寒暖之別，倘若自然沒有這樣的差異，工藝也不會有變化顯現。在器物上的特殊性與多樣性等，即是地方特性的表徵。工藝也有著各自的故鄉，因而會出現以故鄉之名命名工藝的情形。例如，以 Japan（日本）稱

呼漆器，以 China（中國）表示瓷器。相同的，「瀨戶」這樣一個地名沿伸出「瀨戶物」這個泛指陶瓷器的代名詞；說到「唐津」，就算不知是在哪裡，依然讓人聯想到某種陶瓷器；「磁器」這兩字來自於磁州窯，更是毋需多言；「久留米」是在久留米製成的絣染紡織品；「薩摩」也是如此。

人們所說的「結城」、「大島」、「八丈」，全都是紀念鄉土、帶有鄉土意義的稱謂。像是「會津漆器」或「若狹漆器」，都是有了大自然為其準備的素材，促使當地發展出來的特殊工藝。所有的工藝皆不可無視產地。

工藝所顯現的變化之美，也可以說是風土之美。

地域風土所孕育的民藝，能夠更進一步地判別器物之美。任何相悖自然、違背人情者，都無法製作器物。人即使可以欺瞞自己，在器物之前虛偽並無處可藏。城市人如何能製作農民用的工藝品呢？日本的農民仿效俄國的民藝又有何意義？工藝是不容模仿與侵略的。只有在自然風土的基石上，才能建造堅固的工藝之城。如同人們離開故鄉，原本的溫情也隨之散去般，工藝若離了故鄉，最後也只能流離失所。在交通發達的今日，地域間的距離已縮短非常多，但若因而無視地方的風土、民情、物資，工

藝必定只有走上衰敗一途。離開了「伊萬里」日本瓷器還能有今日的發展嗎？沒有高麗人的心情，如何能製作出「高麗燒」的紋飾呢？工藝之美是多元之美，各個必然確實的要素聚集，才能形成巨大的工藝世界。工藝一旦喪失了地域這項要素，便無法正確發展了。

（九）信仰與美的法則同樣都是不會變的。佛家教誨的「無心」和「無想」之說，在美的世界亦是如此。沒有比無想之美更高級的美，高超的工藝之美是無心之美。費盡心力製作的器物，不論是過去、現在還是未來都不曾顯現出較無心之器更上一層的美。耶穌說：「因為你將這些事，向聰明通達人就藏起來，向嬰孩就顯出來」★。為什麼古代無知的工匠所製造的作品，會比智慧絕頂的藝術家之作還要優秀？其原因在於，工匠是發自於無想，而藝術家是停滯於有想。聰穎的智慧一旦和無想的境界相比便顯得低下，意識下的加工會使美減退。今日的人們也想透過技巧追求美，但結果卻事與願違。去看看那些古代作品，當中沒有刻意的作為，也沒有錯綜複雜的技巧留下痕跡，那是任何人，即使只是孩童，都能做得出來的作品。

以美學意識創作的作品，我可以列舉出晚期的「織部燒」和「志野燒」，它們原本就是為了玩味、興趣而製作的物件，打從一開始刻意造作的病症即已嚴重，再怎麼樣都無法忽視其「刻意為之」的痕跡。如果沒有那些無意義的篦狀刻痕，或是奇形怪狀的外形，僅是原始的狀態就很美。早期的作品幾乎都沒有刻意的痕跡，今日還留在赤津的原型更是惡作中的惡作。即使是乍看毫無裝飾的「荻燒」，也還是有這種弊病，若能更平凡地製作，不知能增添多少美感。然而，我們不應責怪器物也不應怪罪於工匠，他們只不過是在未知、無罪的狀態下製作，他們不過是錯誤品味下的犧牲者。

近代個人作品的缺點，在於他們製作時用盡機巧，這也可以稱作是不成熟的智慧。知識總是滅於無知，技巧也都止於愚拙之策，真正的智慧是知道不可停滯於知之上。

無心是跟隨自然的意志。未受過教育的工匠所幸不用煩惱意識帶來的欲望，只是單純地順應自然工作。無心之美之所以偉大，是因為它存在於自然的自由裡。當這樣的自由存在時，作品就會自然地進入創造之美。近

代作品欠缺創意，正是因為對自然的皈依太過薄弱導致，所有意圖都會淪為概念的作為。然而，若是仰賴智慧和技巧，又能夠產出什麼新穎的作品呢？創造是自然的作用，古代作品所顯現出的驚人創造力，便是因為其背後有自然之故。例如朝鮮李朝的水滴★或是日本伊萬里的豬口蕎麥杯，在那樣狹小的平面上繪製的紋樣卻有著無窮變化，這是那些沒有受過教育的工匠將自己交付給自然時，進入了具有美學意識的我們遠遠不可及的創造世界，這可謂是絕佳實證。

未皈依自然時，我們便無完全的自由；沒有這樣的自由，就無法有新穎的創造。皈依不是成為奴隸，而是意味著獲得自由。創造並非出自我們的主意，刻意思索創造之人，在其身上殘留的便只剩拘束，今日的製作之所以欠缺創意，是因為不願皈依自然，只想靠一己之力所導致。

在這裡，我有必要再次重申：機械化生產無法顯現創造的世界。對人為的執著以及對機械的過度信任，只不過是對自然的背叛。美不會存在於人駕馭自然之時，反而會出現在忠順於自然之時。將自己投身於自然之中，就能在自然的自由裡活出自我，創造是其結果，並非是在自然之前主

張自我而來。領受自然之愛的器物，才是美的器物。

只有進入這個創造的世界才有工藝之美。認為創造只是人類作為的想法完全是錯誤的，民眾並未擁有創意，但是一旦與自然結合，驚人的創意便掌握在他們之手。他們並非以小我製作器物，而是自然的偉大帶領著他們製作，古代作品就明顯地述說了這個事實。

（十）無心是無心。無心是美的泉源，個性豐富的器物並無法成為完全的器物。古代作品的美是無我之美，明顯地揭示著個性之道不是工藝之道。由此可知藝術與工藝之間的明確差異：前者是天才之道、知識之道、個性之道；後者是民眾之道、無心之道、無我之道。

倘若工藝彰顯個性，便會受到諸多限制。器物的本質是服務，個性的本質是以我為中心。如果器物要顯現特殊的個性，便難以成為公眾之友。服務只有在無我之心的狀態下才能完成，如果器物帶有個性，必然只能是量少、價昂，一切製程皆出於自我之手，於是便會陷入不自由之中。器物須是為了民眾的用途而製作，因此當它被藝術化、刻意造作、妄添裝飾，就會遠離實用。工藝並非是「個人的藝術」（Individual Art）。

然而，我們必須重新認知到，無我並非等同於否定個性，並不是對個性的否認，而是開放。無我的工藝並不止於主張個性，為求個人的名聲製作，頂多只能成為藝術，成不了工藝。勉強地思索個性，伴隨而來的只有無益的焦慮，如此怎會有平和靜謐的工藝顯現？主張自我之道，不適用於工藝。

器物是用以服務，不是拿來強調自我的。好的器物也是安靜之器，溫暖是等待之心，不是壓迫之心。強烈的個性具有威迫性，無法帶來親切感，然而沒有親切感的器物又如何保有工藝之美呢？朝鮮的器物為何如此美麗？因為它們安靜地在一旁等待可用之時，而非強迫我們去使用。器物若有剛強的個性會讓我們對它產生敬而遠之的念頭。宗教對於「上天」或「我」等用語相當謹慎，工藝亦是如此。萬物非因我之名，而是因偉大的自然之名而生，器物是為了用途、為了民眾而製造，我們當捨去自我之名。這並非損己，而是在大千世界獲得救贖的方法。

工藝之美是傳統之美。工藝並不是依靠創作者個人的力量而成，僅靠一己之力，必定會敗於貧乏和空虛。守護著優良器物的，是漫長的歷史背

景下，累至今日的傳統的力量，在那之中潛藏了幾億年的自然經歷，以及累積了幾百代人類的勞作。因此，我們並不是單獨地活著，而是肩負著過去的歷史，我們只不過是漫長歷史傳統的一個末端，任何人都不可能從傳統中離去，否則便像魚離了水就會死亡。天地之間沒有比傳統更卓越的基礎，認為不突破傳統就沒有自由可言，不過是曝露出經驗尚淺罷了。沒有比皈依傳統更大的自由了，個人的反抗之作，是無法超民眾在傳統下的作品所得到的自由，無視於傳統如同自殺，不可把反抗和自由混為一談。反抗的結局是拘束，沒有比忠順於傳統更能獲得寬闊的自由。天主教尊重傳統、讚頌服從之德，實在意義深長；念佛宗以「異安心」[*]為誠也是必然。傳統的偉大是來自於自然本身力量的作用，是以超我的力量為基礎，也正是工藝的基礎。

　（十一）在工藝的領域裡，單純是美的主要元素。形是如此，若形狀複雜，則容易因脆弱而損壞；紋樣亦是如此，過於混雜的紋樣會抹煞實用的功能；色彩亦是如此，過度搶眼的顏色會破壞器物與四周的協調；製作過程亦是如此，過於繁雜的流程將致使器物本身產生病症；材料亦是如

★
違背祖師傳承之「安心」，異於正統之宗意見解。

正確的工藝

此，複雜的素材最後只會帶來混亂；心亦是如此，過於縝密的意識，反而驅趕了器物的生命力。要製造出困難、別人所無法達到的境界，靠的是技巧而不是美。極普通的途徑、極簡單的方法、極樸質的心，只要有這些在器物上顯現，就已是非常足夠了。複雜帶給器物的不是美，只是徒勞罷了，只有單純才是真正對器物最好的。

自古以來，複雜的器物之中，很少見到美。印度或波斯的器物乍看之下雖繁雜，但仔細注視會發現那不是錯綜複雜，而是單純的複合。素材及簡樸是美的兩大元素，比起中國清代豔麗的瓷器，以兩、三筆單色繪製出的磁州窯才更令人感覺美。朝鮮李朝的染付*為何如此動人心弦呢？因為它帶有著質樸的心及單純的紋樣。我們也許找不出它的原型，但仍能知道其模樣的精神在於把握物象的精髓。因此複雜只能止於外形的描繪，自古以來的偉大紋樣通常都是單純的。

「樸拙」之美絕無法存在於失去單純的地方。「素色無紋」通常顯示著最深刻的美，就算只有單純一色也可以是無限美的居所。單純不是單調，如同古人稱沉默為「無聲勝有聲」。沒有能優於單純的複雜，無色可

★ 白底藍花的瓷器。

96

包含一切的顏色，單純是幾經磨練才得的美。沒有脆弱的單純，只有單純，才看得見生命的鮮活。

倘若回顧反省歷史，可看見隨著時代的前進，工藝徒增了無益的複雜。然而，只要站在單純之前，複雜之美便顯得既平淡又貧乏。除了某些必須因複雜而增添美的特殊例外，其他的都必須回歸於單純。只有單純才有最多美的保證。當工藝返回民眾之手，便意味著能更深刻體悟到這分真理。如果美只存在於複雜之中，工藝就不能成為民眾的工藝了。

我們必須再次讓工藝回歸到民眾的手中，深信同時必須認清這是我們被賦予的使命。因為工藝是依民眾而生，亦為民眾而存在的，為了將時代再次扭轉回正確的方向，並將被壓迫的民眾帶到正確的位置，還得為工藝之美撥亂反正，少數已覺醒的個人，必須站在時代和民眾之間作為媒介者，以完成任務。

以上的十一條，是我從古代作品歸納出關於工藝之美的法則，是恆久不變的法則。只有確實符合這些法則的作品，我才會稱其為「正確的工

藝」。法則是過去既已存在，現在亦不會改變，甚至未來仍會是確定的真理。遵循這些法則的作品將會顯現出悠久之美，若是偏離了，美也會淡化消失，一旦違背，美將會失序紊亂，當這些法則不存在時，美也將全然死亡。

歷史學家啊，如果看見適用這些法則的器物，請給予它們更高的歷史評價吧，即使它們是至今未曾被認可的作品；如果是背離這些法則的物件，請要有把它們從歷史中除名的勇氣，即使它們至今始終備受讚譽。

創作者啊，如果你的作品不符合這些法則，請深切地反省自己作品中存在的問題，就算你的作品被世人接受。如果你的作品確實地遵從這些法則，即使它們尚未被世人認同，也請深信這些作品終究會有被承認的一天。

民眾啊，請購買符合這些法則的作品吧，就算它們看起來低微簡樸；迴避那些背離法則的作品吧，即使它們看來如此華麗。

正確的鑑賞者、正確的創作者、正確的購買者即是批評家、創作者、顧客。我們必須結合這三種身分的力量守護工藝，才能使未來的時代走在

正確的道路上。

## 四

確立了深藏於工藝之美中的法則，終於能夠來揭示工藝之美的標準。

然而，當我們將符合這些標準的正確工藝品拿來對照時，時常會有一種與傳統美學價值抵觸的感覺，對鑑賞家、工藝史學家以及個人創作者而言，這無非是一種抗議。但是，我可以透過幾個具體實例來抹去讀者的疑惑與誤解。我所列舉的這些法則並不是我個人獨斷的見解，而是有古代作品的美作為真實佐證，這些單純的理論亦非抽象的原理，而是由直觀得來、最直接的啟示。

原本這些作品在直觀之下並無上下等級之分，樸質的作品只要是美的就是美的；高貴的作品若是醜陋的就屬於醜陋的。在這樣的鏡子前，所有的器物都無法偽裝，一切都被放置在平等的位置上。然而，觀察這面鏡子所反映的數件作品時，有一個異常的景況出現在我的眼前，而這樣的現象

正確的工藝

99

已經形成了一個明確的體系，在這體系之中可看見美的通則。人們應該會為此感到驚訝吧！因為那些美麗作品幾乎全都是和民眾生活最密不可分的雜器，是被人們蔑稱為「廉價雜貨」的低賤之物。在最後的審判時，能夠從那些豪奢的極少數作品中被認定為美的，實在是少之又少。

倘若有人認為這觀察僅是我個人的獨斷見解而有所批評，我想我會請出那些早期茶道家的卓越鑑賞來背書。這些茶道家認為極美的器物是什麼呢？能從眾多作品中挑選出來的又是哪些？今日被譽為「大名物」的所有名器，實際上不也曾是雜器嗎？仔細說來，它們原本也是「廉價雜貨」。

在此，我能夠安心地歸結出以下定理。「廉價雜貨」的美，是最接近工藝之美的本質，而要在「高級藝品」中找到正確的美是至難之事。如果「高級藝品」當中有美的器物，那也必定是在製作的態度與過程中，有與「廉價雜貨」完全相同的基礎。因此，工藝的核心問題都集中在日用雜器的領域，評論工藝與評論「廉價雜貨」因而產生了密切的關係，甚至可說，若是無視於「廉價雜貨」的問題，就等於沒有碰觸到工藝的根本問題，因

為當我們從美學或經濟的角度來討論工藝時，無論如何都得要回歸到這個問題。然而，我所論述的這些，恐怕大部分的人會感到驚愕，我幾乎是與至今的美學標準完全顛倒，因此必須多做解釋才能開啟真理之門。

容易導致誤解的，是「廉價雜貨」這個詞語。然而，它並不代表粗糙下等的意思，而是意味著「出自民眾之手，民眾日常生活所需，無心而大量製造的各種雜器」。「雜」意味著「一般」，我希望讀者能謹記這個定義★。相對於此，「高級藝品」是為少數的富人，以藝術為出發點而少量製作的高價器物。因此，前者多是創作者沒有記名的用具，後者則多為創作者落款的裝飾之物。（莫里斯有時也將工藝稱為 The Lesser Art。「Lesser」的詞意很接近「雜」。因此，欲將「廉價雜貨」翻譯成英文時，可能會採用接近「雜」一字的「一般」之意，而譯為「The Common-place thing」。）

要舉例時，為求方便，我都會借用茶器為例。因為工藝美的諸相在茶器的歷史中最清晰可見，而且對讀者而言，恐怕也沒有比茶器更為熟悉的例證了。早期的茶道家具有優異的直觀能力，而他們挑選出來的茶器也是

正確的工藝

真正美的器具，這是無庸置疑的。要形容這些茶器，可以借用松尾芭蕉所說的「寂」蘊含著極致的樸拙之美。然而比起那些事實，我更感興趣的是關於器物的本質。大家可別忘了，這些被稱作「大名物」的茶器，只不過是朝鮮及中國傳來的「廉價雜貨」。倘若它們不是「廉價雜貨」，大概也無法成為「大名物」吧。在此，我邂逅了一則工藝之中令人驚訝的原理。早期的大茶道家靜觀茶器之美，並深入觀察，從中感受到美的個中三昧。他們尋覓了什麼是造就美的祕密，並列舉出「七大觀賞重點」，依此鑑賞才得以完全。

然而，歷史卻在此開始有了轉變。此後人們便依著這「七大觀賞重點」來製作器物，使得器物搖身一變成為被品味的對象、成為某某人之作，直至今日。在這裡我們可以看出所有「廉價雜貨」的標準被丟棄，朝「高級藝品」靠攏，因為那不再是無心之作，而是刻意為之的作品；不再是民眾執手，而是出自名匠；其特性不再是「多」，而是「寡」。這樣的結果能顯現出什麼美？所有的知識在無想之前都不幸敗北；落款之作未曾有過超越無名之器的美，結果便是陷入進退維谷的困境。他們想以製作「高級

「藝品」的心態創造出「廉價雜貨」的美，實在無謀。對於早期的茶器之所以為美，實在認識不清。即使外形相似，但精神有何相通嗎？那些茶道家能在一介樸素的茶器上發現「七大觀賞重點」，這樣深遠的眼光讓我敬佩尊崇，然而，當他們依照「七大觀賞重點」製作新茶器時，器物往往醜陋得毫無可看之處，這樣的不明智不禁令人嘆息。

請看看光悅製作、落款「鷹之峰」的這個著名茶碗吧。那手工製作的圈足、那一氣呵成的篦印紋飾，都是技巧性十足的成果。放在既自然又自由的「井戶茶碗」＊面前，卻是如此相形失色。為什麼在鑑賞上地位如此崇高偉大的光悅，在製作上卻這般不充分呢？因為他鑑賞的是「廉價雜物」，製作的卻是刻意造作的「高級藝品」，企圖要將井戶這般「廉價雜貨」的美於「高級藝品」上展現時，矛盾的悲劇於是發生。

大致說來，後代的茶器大多都有這樣的弊病，比如那款記名「樂」的名器，便也逃不出這樣的悲劇。它是在意識下製作、有著講究的圈足、奇特的外形的作品。然而，茶器原本無心奔放的雅致，卻在刻意的技巧下，淪為笑話。如同那被稱為「杳形」的知名茶碗，姑且不論它想要仿造的是

★一種高麗茶碗。

正確的工藝

哪個原作，但它刻意模仿在燒窯中無意燒歪的外形，實在是醜陋不堪、愚蠢至極。原本是最深刻認識工藝之美的茶道，如今也落入最醜陋的邪道，亦是顯而易見的。

如同知識無法通往信仰般，由意識之道達到無想之美亦是非常困難的。但我深切感受到，自然已為我們另外準備了一條平坦易行的途徑：上天應許了極致工藝之美在民眾製作的平凡雜器上。倘若是「高級藝品」才有高雅之美，那大部分的工藝必是醜陋的，這是多大的詛咒啊！然而，自然的用意總是深遠，看那精細絢爛的柿右衛門陶瓷器，相較之下中國明代樸拙的五彩瓷不就展現出絕對的優勢嗎？拿那聰明的木米*所製作的煎茶器具與中國雜器上的染附紋飾相比，同樣是相形失色。在無心之美的面前，聰穎的智慧也看起來愚拙。

日本陶瓷中「高級藝品」的代表作，應該算是被稱為「庭燒」或「國燒」的作品，它們都是產自藩國保護下的官窯，但我卻從未在這些作品中看見真正的美。這些作品雖有其自身品格，卻是柔弱而欠缺生命力，是為少數富人燒製的少量作品，不過是炫技之作，即使從中挑選出比較好的作

★
青木木米（1767-1882），江戶時代的繪師、京燒的陶工。

品，應該也沒有人有勇氣將它們與中國的宋窯或明窯作品並陳吧。然而，一旦說到「廉價雜貨」，我們便能夠將足以誇耀的日本獨創作品擺在世界面前。誇讚繪高麗之美的人們，不可能不讚美瀨戶出產的那些無名染盤和行燈燈盞；大量出現在九州的藍繪小酒杯和酒注，怎麼可能會不被拿來和中國明代的染附相提並論呢？一般民家所使用的信樂茶壺與中國的黑壺根本不相上下。對來自中國的質樸茶器說美，為何對水準相當的立杭燒茶壺卻不屑一顧呢？事實上，「廉價雜貨」的世界裡有眾多「大名物」有待發掘。

從一開始，我就不是說只有「廉價雜貨」才有工藝之美。我想要強烈表達的是，在尋找最美的工藝時，其大部分竟然都是來自日常用具，沒有比這樣的事實更能深化工藝的意義。最近我的朋友問了我這樣的問題：「我們要如何解釋像高麗燒那樣出自官窯的高級藝品之美呢？」對我而言這答案是再明確不過了：（一）它們是數量極多的產品，在唐津郡各地的舊窯址至今仍可見青瓷的碎片。（二）那裡的工匠皆是未受教育的民眾，不是由極少數的名匠製作，而是由多人共同完成一項作品。（三）所見之

處均為合作的結果，任何地方都看不見個人的蹤影。（四）即使是為富人製作，也幾乎全是實用的物件，絕沒有無視於用途的器物。（五）高麗燒是以中國的民窯為範本，繪飾是參考北方的磁州窯，而青瓷則是取自南方的龍泉窯系統，可說共同為民窯的代表性作品。看看高麗窯所顯現的單純紋樣，還有那不做作的圈足，其上釉和燒製方式，都是極樸素又自然的。當中可看見女性的纖細之美，是高麗人自身情感不加掩飾的呈現，而非特別策劃的成果。就算這是個高等的官窯，構成其產品之美的力量，也非因為它是「高級藝品」的緣故，而全是基於與「廉價雜貨」相通的基礎。在日用雜器上所看到的美之法則，可說是貫穿了所有工藝之美的法則。

試著從出自個人創作者之手並落款的作品中挑選出最美的器物，我最推崇的是日本（奧田）穎川陶器，那真是極美。它顯示了任何個人創作者都沒有的自由筆觸，也敏銳地掌握到沒有人能畫出來的紋樣精髓。然而，無法否認的是，他卓越的赤繪★作品只不過全是模仿明清的五彩瓷，傳達的是那些無名的民窯陶瓷之遺韻，任誰都沒有勇氣斷言他的作品之美凌駕在原作的「廉價雜物」之上。其實，許多優秀的創作者都將民藝之美作為

★
以紅色圖繪為主的彩陶。

他們追隨的目標。原本茶器也同茶室般，都是以民家之美為其正統，實在是與豪奢珍奇的建築無任何關聯。然而現今的茶室只有金錢與技巧的堆砌，早期的茶道家若看到這景象，應會遺憾嘆息，久久不已。

在日本的「高級藝品」當中，最美的當屬紡織品，特別是刺繡與友禪染*。看看早期的美麗作品，會發現其手法是很單純的、製作過程也是簡單的、紋樣亦是簡樸的，而且染色也是自然的。那不是經由技巧而帶來的美，也不是由個性孕育出來的美，它的自由與創造力更不是意識下的產物。特別是友禪早已在琉球大眾化，這樣的染織品是「廉價雜貨」，卻綻放出最美的花朵。蒔繪則算是「高級藝品」的代表。早期的蒔繪作品非常美，因為當時技巧、意識、繁瑣的製作過程都尚未發達，但到近期則慘不忍睹，留下的只不過是無用的奢侈、徒勞的製作過程，以及毫無生氣的美。蒔繪就算可以用以說明技巧演變的歷史，卻不能代表深刻的美之歷史。

工藝，是民眾的世界，它的美是民眾的勞作和協力合作的良好紀念。

從民眾手中奪走這項名譽的，是近代制度之罪業。我們若要把偉大的工藝

★
日本獨特的染色手法，此指以友禪技法染製的布疋。

正確的工藝

再次送回民眾之手，就必須翻轉這一切事情。工藝不在民眾手中已演變成明確的社會之惡，如今已到了必須由所有企業家與創作者深思反省的時刻。因為只有在民眾之中，才能得到正確與完整的工藝。若由少數的資本家操弄工藝，或是由個人創作者將工藝視為私有時，真正的工藝並不會顯現。社會必須改變這樣的制度，沒有相親相愛的合作團體就沒有正確的勞動。創作者必須要讓工藝不再止於個人的藝術，工藝與民眾的關係有多深，將決定一項作品的命運走向。修訂制度、呈現美的標準，都是為了讓工藝返回民眾之手。真正思考工藝的人，必會燃起對社會之愛。至於喚起一般民眾的這份熱情、理解及意志，就是我寫這篇論文的主要任務。

（昭和二年三月十九日完稿　增補）

錯誤的工藝

# 序

一個又一個醜陋的器物映入眼簾，我因為不忍久視而移開視線。使用這些器物時，我無法壓抑心中的不悅。器物的醜陋與導致醜陋的原因擾亂我的心靈，如同目睹罪惡而無法平靜的僧侶。看到苦惱的器物，我也隨之苦惱。這是不應當發生的悲劇，但是製造者與消費者並不了解現正發生的狀況，儘管今天旭日依舊東昇，工藝的世界卻仍舊被封閉於黑夜中。器物原先應當呈現的美麗姿態受到不知名的力量摧殘，墜落至無底深淵。被迫目睹這種醜陋時，我感到一陣心痛。對於已然傾頹的時代，我應該如何是好？又有誰能壓抑末日來臨的悲情呢？美一天天地衰退，但是器物本身毫無能力扭轉情勢。人類的無知逐漸破壞了歷史，大眾卻絲毫無所覺。如果我們繼續無視現狀，曾有的健全過往將不再。工藝扭曲的姿態彷彿身受無可救藥的致命傷，一貫的血脈即將消逝，如果無人施以援手，恐怕再也無法振作。目前的工藝已有部分消逝，留下的也已處於彌留狀態、即將拉

下生命的簾幕，如果再繼續放任下去，工藝的生命之火恐怕將會就此熄滅。

器物傳來痛苦的呻吟，向我傾訴何以病重至此。呻吟中包含著對於時代的詛咒和呼救，我因此不能坐視不管，與其責備器物的醜陋，不如追究何以至此，藉此找到再次將器物導回美的康莊大道。究竟事發何因，器物又何以落入如此田地？追求正確工藝之人，不能無視於錯誤的工藝，因此我必須了解導致器物由美麗轉為醜陋，由溫暖轉為冷漠，由健全轉為脆弱，又為何媚俗敗壞的諸多原因。

器物向我陳訴四大主因：兩項是社會之罪，另外兩項為創作者之惡。前者的問題出自制度，後者的問題在於思想，意即：資本主義與機械主義；個人主義與理智主義。前兩者為勞資制度所帶來之惡，後兩者為伴隨創作者而生之罪；一為外患，一為內憂。這些合併為四大罪惡，毒害了目前的工藝。我在此記錄器物的控訴：

一

萬物皆有心，器物倘若是在缺乏人情溫暖的環境下孕育而成，其心便會扭曲，就像遭受虐待的孩童失去純真的心靈一樣。回顧日漸沉淪的工藝史，此般例子歷歷在目。目前的器物被流放於缺乏溫情的世界——雇主不重視工匠，工匠對於工作缺乏熱情——在這裡，情感的泉源正逐漸枯竭。

誕生於這樣環境下的器物，如何能夠有愛？所有的問題皆肇因於此。器物由工匠以誠實的態度與喜悅之心創作已經成為過去的傳說，現今的器物從未接受任何情感的培養，以健全之心、認真的態度製造器物的工匠已然消逝。器物失去為它打扮得體的母親，所剩的情感只有薰心利益。器物的製造流於商品的生產，無論強弱美醜，只求銷售，就算偶爾出現美麗的器物，不過是為了配合消費者的喜好，而非工匠本身對於美的追求。如果醜陋的器物大賣，美轉眼間就會被拋棄，無人有心去思考器物為何會淪落至此。利慾驅逐了美，器物因而變得脆弱黯淡，彷彿聽得見它們抗議著為何自己得落入如此田地，但是無人有心傾聽。器物渴求著溫情，如果有人對

112

它們投注情感，它們應可如同從前般發揮強大的功能。身為日常生活使用的器具卻不堪使用，對於器物而言是最大的痛苦。我無法嘲笑器物醜陋的外表，因為這一切都只是時代巨輪下可悲的犧牲，有一股勢力逼迫它們走上這條悲哀的命運之路。

無窮無盡的利慾又會吸引利慾。以往存在於平靜鄉村的工藝，被迫遷移至競爭激烈的都市。商人為了獲得顧客，絞盡腦汁使出各種手段，往昔用心製造的器物，現在也因為追求利益而變得粗糙。為了獲利，只能大量生產；為了大賣，只能壓低價格。因此，工匠被迫粗製濫造，器物的生命也隨之縮短。倘若能搏得千金，脆弱的器物也會受到喜愛；相反地，若無法獲利，美麗也會被視為罪惡。器物為了獲得大眾的矚目，不得不濃妝豔抹，毫無羞恥地展現前所未有的俗氣樣貌，一味地追求新鮮刺激，怎能不落入粗俗的深淵？我無法詛咒無辜的器物，只是對於破壞器物的黑暗力量感到憤怒，無法原諒利益薰心的眾人。

從器物身上也可以看出製造者的疲倦。他們期望能停下手來，卻被迫不停歇地工作。如此一來，當然不會有時間思索器物的命運，他們一天不

工作，就得餓一天肚子。器物的根源不是製造者之愛，而是經濟壓力。貧窮的工匠就算造出優良的器物也不會獲得利益，受益的只有雇用工匠、少數毋須自己付出勞力的富人，因此製造者陷入苦境，工作的心態包含著對雇主的恨意，除了痛苦之外，別無他物。倘若休息一天，就會面臨更加巨大的生活壓力。他們在痛苦中醒來，又在痛苦中睡去，如此的生活當中，如何製造出閒靜的器物？失去創作的自由，自然失去對於成品的興趣。他們製造的不是自行使用的器物，有時器物的價格甚至昂貴得無法負擔。

現今的工匠與以往充滿喜悅之情和創作自由的前人身處於不同的環境，被迫冷漠地製造所有器物，而器物醜陋的模樣代表工匠荒蕪的心靈。

目前的社會面臨巨大的轉變，已經不同於以往器物所處的環境。過往的百姓相親相愛、互助互信，展現互敬與守禮的態度，人人奉公守法，工作受到公會的保障，工作的利潤歸屬工房，工房保障工匠遠離貧窮，避免個人獨占。師傅疼愛弟子，弟子敬愛師傅，社會井然有序，物價平穩，生活安定，眾人通力合作，工作與商業的根本建立於道德之上。製造者擁有創作的自由，喜愛自己的工作，尤其是得以全心全意專注於正確的製造，

所謂的薪水不過是伴隨付出的平穩回報。經營者與製造者多為同一人，製造者與販賣者有時是同一人，而製造者往往也是使用者，因此他們可以贈予他人自己也在使用的器物，這些製造者身負著公會的名譽，為了成為對社會有貢獻之人，他們堅持品質、注意自身的健康。這樣的社會當然不會出現錯誤的工藝，健全的制度才會創造出健全的器物。

器物開始失去美始於社會的崩壞。工房內部的關係由工作夥伴轉為資方與勞方，經營者由工匠本身轉變為不想勞動的富人，享受利益者由製造的民眾轉變為少數掌握金錢的個人。平等的理想敗退，相親相愛的關係遭到否定，產生上下階級之分，彼此反目憎恨的情緒日漸強烈。傲慢與屈辱的對峙當中，如何感受勞動的喜悅？如何對產品產生關愛呢？冰冷的社會自然無法期待正確的工藝。社會毫不留情地驅趕器物的美麗與靜謐，踏實、健全、道德與利益無關，反而被視為罪惡。器物不再是為了使用而做，當然更不是為了欣賞而做，萬物在利益面前都得低頭。醜陋的器物隱含社會的醜陋，我們在責怪器物之前，必須先找出罪魁禍首。根部腐敗如何能綻放出美麗的花朵？無論好壞，器物都是反映社會現況的鏡子，器物生

病就表示社會也生病了。

眾人又是如何看待器物短暫的生命呢？現在的器物不過是為了一時的需求或暫時引人矚目而製造，低劣的品質與俗氣的外觀禁不起長時間的使用，更不可能形成雋永之美。最後，工藝美術館的訪客就會發現工藝史已在現代畫下句號，倘若有人記錄工藝消滅的過程，應當會從近代起筆，並且發現在現代邁向尾聲。無論如何辯解，資本主義無法為工藝史增添珍貴的遺產是無庸置疑的。

由於器物的粗劣，大眾不再愛惜，現代有幾個女兒會珍惜地穿著母親傳留的和服呢？拙劣的器物不堪長期使用，大眾也不珍惜。工匠不帶情感地製造，自然使用的人也不會多加愛惜，民眾可以毫無猶豫地拋棄物品，「好可惜」這句話也即將消失。讓器物淪落至此的罪魁禍首不是器物本身，也不是生產製造的工匠，而是利慾。利慾的利刃殺害了器物，消滅了美，毀滅了社會也破壞了良心。

遭受殘害的器物，現在進而毒害社會。眾人因為器物的反擊，墮入傷害自己的田地。器物原本應當溫暖人心，現在卻只是讓人看了更加煩躁。

無人察覺醜陋的器物會導致人心的荒蕪，無知的大眾將粗俗誤解為華麗，追求新鮮感的社會將纖弱視為文化。避開醜陋的器物就無法討論現今的文化，但是有比發現現代人適合病態的器物更可怕的事實嗎？錯誤的工藝現在竟然受到眾人認可。

現代人心目中的美是新鮮勝於沉穩，甚至有些人認為：「強韌、誠實等是原始時代的審美觀，現代人應當追求表現情感的美。美麗不在於持久，而是在變化之中。」的確我們不能否認訴求情感的美也是一種美，但是我不認為那是美的正途，也不覺得這樣的美能為人類帶來幸福安定，這樣的美經常伴隨纖弱與頹廢，而所謂的新鮮感又有多少能夠不落入俗套呢？我認為這只是過渡期和短暫的現象，僅有強調個人主義的社會才會出現如此奇怪的文化，結果大眾因此失去了真正的美，甚至選擇醜陋。對於器物而言，這簡直是最大的不幸，也是我們社會最大的不幸。有誰能從已然腐敗的狀態中拯救工藝呢？

器物向我如是控訴：「不要打擊我的志向，我也想像前人一樣完成自己應盡的義務，保有健康的美與誠實的品性。為什麼要如此凌虐我們？

難道都不怕會有天譴嗎？殺害美的利刃，有一天也會傷害自己。難道都沒有人發現即將大難臨頭了嗎？」

我無法無視器物控訴的聲音。無人能為醜陋人世所發生的不幸辯解，而且罪惡的故事尚未劃下尾聲，我必須繼續記錄器物的申訴。

二

接下來要說明的是籠罩於未來工藝的黑暗勢力，愛好器物的人必須思索如何解決這些問題。

工藝離開了公會制度投向資本主義的懷抱時，命運即產生了顯著的變化。以往工藝是藉由人的手工而成，目前則全面由機械代替，意即造物主已不再是人的雙手，而改由人為力量來支配成品。這樣的變化導致了目前的結果，可以分為兩點說明：一點是工作不再蘊含創作的自由，也就失去對於勞動的熱情；第二點是器物失去美麗的外表，社會也不再追求美。無法創造美的社會無法維持正常的狀態，美的墮落宣告著文化水準也隨之低

118

落，正確的文化建立於正確的工藝之上。咸認機械生產代表多產與價廉，導致目前出現大量粗製濫造的商品。價廉不就表示製造者已經淪落至連購買低價品都不可得的極度貧窮之境嗎？無限制地使用機械，唯一可以確定的是無法保障現代人的幸福。倘若未來也想保有工藝之美，就必須懂得如何正確使用機械，否則工藝無法恢復原有的美麗。當我們失去美時，文化也將發生謬誤，就像善良沉淪時，社會秩序也將混亂；失去信仰時，心靈也無法保持平和。我們必須理解機械扼殺了美的同時也破壞了社會。

可是有人批評我：「回歸手工不過是走回頭路罷了，那樣的時代已然過去，我們必須創造機械製品之美，拋棄發展機械的機會，只是回歸愚昧而已。人口增加之後更需要發展機械，美的問題也不如經濟問題重要，拯救美之前應當先拯救生活。倘若擺脫資本主義的控制，機械必定也能生產出美麗的成品。總有一天，機械能發達至保障美的誕生，為人工的便捷豎立壯觀的文化。」

我毫不遲疑地反問：手工真的只是老骨董嗎？手工當中不曾蘊含雋永的力量嗎？反觀當今荒謬的社會，我們真的有資格宣稱手工已經是過

去式嗎？手工不才是工藝的正道嗎？我們有必要為了機械放棄「美」與「正道」嗎？倘若放棄資本主義，我們對於機械的需求還會如此龐大嗎？目前的制度是否會持續？又是否應當持續？倘若社會組織發生變化，手工藝難道不會隨之復甦？難道人們不會需要恢復手工藝？目前手工沒落不是因為手工本身出現錯誤，而是不見容於當今謬誤的社會吧？拋棄手工藝之前，應當先行放棄目前的社會制度吧！為何當今的工藝缺乏真正之美？又是何種原因造成如此後果？而現代的社會能從醜惡中獲得幸福嗎？眼前只剩兩條路：肯定目前的制度，棄絕美；或是拋棄目前的制度，讓美復甦。當今的社會制度不可能與美相容，因為資本主義本身驅逐了美，可以毫不猶豫地為了利益而犧牲美。在此制度之下，我們對於美的認知只會逐漸衰退。這樣的社會不能說是正確的社會。機械帶給我們的幸福和失去手工藝所帶來的不幸是不成比例的。

我口中的手工藝並非排斥一切機械，也不是手工與機械互相排斥之意，正確來說手工必須借助機械的力量才能完成工作，但是機械不過是輔助工具，必須聽從人類的指揮。現今的作品為何缺少溫度，就是因為人類

120

與機械的地位顛倒。機械本身並沒有錯，但是機械為主的情況下所衍生的醜陋明顯可見。主張手工並非排斥機械，但是機械卻會排斥手工，所謂機械的罪惡即是由此而生。回歸手工是指恢復以人為主的狀態，而非拋棄機械，也代表拯救遭受機械蹂躪的勞工。

有人認為拯救生活比拯救美重要，也有人認為美一點也不重要，但是缺少美的生活稱得上生活嗎？無法保障美的文化，稱得上文化嗎？如果生活違反美，就是違反真正的生活。美並非娛樂，而是生活本身，也是建立生活的龐大基礎，缺乏善心的冷漠社會無法產生正確的生活，無視於美的制度也無法期待出現良好的文化。

也許還有人會如此質問我：回歸手工不就是放棄發達的機械文明，回到原始的生活？但是人類的智慧有時也會導致不幸的結果，鼓起勇氣放棄，難道會是愚蠢的行為嗎？我們會因為極度發達的武器失去作用而嘆息嗎？難道為了人類的幸福而討論拋下武器是愚蠢的行為嗎？盲腸手術難道會讓人類退化為猿猴嗎？我們拘泥於發達的事實卻不去阻止發達所造成的不幸，難道不是錯誤的行為嗎？人類智慧的提升經常是出於善意，

但是方向錯誤極有可能造成嚴重的結果，我們應該為了讚美機械而犧牲美嗎？

關於機械的辯護經常引用人口增加為例，以此肯定機械所帶來的大量生產與低廉的價格，但是從今日的結果來看，機械導致競爭，競爭導致生產過剩，反而增加失業人口。同時，大量生產導致品質粗糙，財富也僅集中於少數人的手上，民眾日益貧窮，社會也因此日漸庸俗。機械號稱能為增多的人口帶來幸福，這種理想真的能實現嗎？偏重機械不過是為痛苦的生活帶來新的不安。

國家基爾特社會主義者說：「機械之惡不過是資本主義所造成的錯誤，如果以公會代替機械，即可調節產量、消除過剩生產、安定價格，並且為民眾帶來利益。」但是國家之間的對立只會造成新的機械競爭，擺脫資本主義不代表工藝馬上就能找回美，反而會持續機械所帶來的不幸。我們應該解決的是機械的侷限，當機械成為工藝的基礎而手工遭到放逐之際，美就不可能再度復甦。公會的復興代表手工的復興，更進一步可說恢復手工必須藉助公會的力量。

我必須再度強調：目前的機械工藝是起因於資本主義，倘若有機會改變制度，社會大眾就不會無限地依賴機械，甚至比現在更加渴求手工。手工本身不是過去的產物，而是被現代的制度所摧毀。機械帶來的便捷並非永恆，有朝一日制度改變，機械的便捷也會成為過去。人類為主、機械為輔的生活再度來臨之際，勞動的喜悅與器物的美麗也會再度復甦，我們的社會渴求如此的未來。我並非主張手工取代機械，而是以手工帶領機械。

現代人超越自然、追求人工的便利，並將征服自然視為文明的榮耀。但是違反自然的一切是無法長久的，惟有順從自然的事物才能受到自然的庇護。艾克哈特（Meister Eckhart）★曾說：「完整的靈魂只期盼神的需求。」忤逆自然只是帶給自己無謂這並非受到神奴役，而是獲得真正的自由。的枷鎖，遵循自然即為活在自然所帶來的自由，由自然所構築的文化，才稱得上是正確的文化。

無視於機械的文化無法成立，但是成為機械奴隸的文化也無法成立，排斥手工的文化當然更加無法成立。

★
艾克哈特（1260-1327），德國神學家，中世紀神祕主義的代表人物。

錯誤的工藝

無知的工人何錯之有？沉默的器物又何辜？一切都是因為錯誤的制度讓他們陷入痛苦、墮入醜陋。頹傾的時勢代表萬物陷入黑暗，惡勢力已經遍佈世界，眾人毫不回首留戀，只是不斷破壞前人的遺產，無論是建築、器物、衣物，甚至是橋樑與石牆。過往的一切在更加美麗的替代品出現之前已然葬送，珍貴的傳統也毫不保留地消失，無辜的民眾繼續創造醜陋的產品。新制度之下無法生產美的產品，也無法期待美的產品，只要世界一天不變，美就一天無法復活。

但是當民眾的工藝失去意義時，有一批人矢志恢復美的世界，這群人甚至稱不上是民眾，僅是一小撮覺醒的人，他們的要求蘊含正確的意志。倘若他們沒有覺醒，社會就會繼續怠惰吧！他們發起以個性與意識為基礎的新型工藝，恰如文藝復興時期的繪畫擺脫傳統的束縛，轉為個人的創作。由於眾人的覺醒，工藝的創作者由民眾轉移至個人；工藝本身也由實用的世界轉移往藝術的境地，消費者的心態也由單純購買器物轉變為喜愛

124

特定創作者的作品。工藝品不再是日常生活用品，而是貴重的裝飾品，知名大師的作品才有價值，無名的作品無人一顧，就算是優秀的無名作品，還需要受到某個知名人物的喜歡或肯定才會受到尊重。大師的作品已經不是民眾的工藝，消費者也非因為它是民藝而購買，大師並非為了民眾而創作，購買者也侷限於少數的富人。器物之美並非建立於民眾的無我，而是由作者的意識所構成。美的基礎由自然轉變為個性，現今的工藝因此面臨異常的轉變。

但是良好的意志與覺醒又會導致什麼樣的結果呢？個人的作品算是真正的工藝嗎？難道不是遠離工藝而踏上藝術之途嗎？這應該算是伴隨不良制度所產生的奇怪現象吧？遠離民眾之路還算是工藝的正道嗎？如果工藝的基礎是創作者的個性，工藝已經邁入天才的領域，而非民眾所能觸及的世界。從根本上探討個性對於美的影響時，可以發現盡管創作者擁有良好的意識與對工藝的理解，依舊能從作品中看出諸多缺陷。究竟是何種困難與缺陷影響了創作者呢？這已經無關制度，而是創作者本身的思想問題。因此敵人不是來自於外部，而是源自創作者的內心。我認為內心

的敵人分為兩種：一種為主觀的意識，另一種為理智的心靈；前者源自扭曲的自我與個性，後者源自過度的意識與作為。

我認為工藝的個性問題應當由以下的角度分析。首先器物可分為三種：超越個性、否定個性與強調個性的器物。第一種即為超越自我並遵循自然的器物；第二種即為凌虐自我且無視於自然的器物；第三種即為主張自我但抵抗自然的器物。以往的民藝屬於第一種，目前資本主義之下的器物屬於第二種，創作者的作品屬於第三種。第一種器物源自民眾，第二種器物源自制度的迫害，第三種器物源自個人。換句話說，第一種器物生於無心，第二種器物生於無知，第三種器物源自意識。

第二種器物是起因於資本主義，於此已毋須再討論，這種器物除了低俗、纖弱與粗糙之外不值一提，無法於工藝史上佔有一席之地。第一種器物的卓越已在之前的篇章說明並且強烈主張其身為工藝主流的身分，因此我們應當注意第三種器物所帶來的諸多問題。目前的工藝史已經轉變為個人創作者的歷史，他們的作品佔據了工藝史最好的位置，尤其是在個人主義與崇拜天才的現代潮流之下，他們的作品必然會獲得好評。但是相較於

第一種與第三種器物，我的直覺與理性無法承認讚美個人作品的聲音。哪一種個人作品的美能夠凌駕民眾的創作呢？有人認為仁清★1是日本的榮耀而大力讚賞，也無人質疑他的功績，但是我無法認同眾人忽略諸多超越仁清的無名佳作，例如於瀨戶製造的繪附★2燉菜盤，其優秀足以改寫工藝的歷史。我眼中最好的工藝作品是來自無名的大眾，也就是源自無我境界的成品。個人創作的成果蘊含十分的努力、製作器物的知識和敏銳的感覺，但是在民藝面前也只能伏首稱臣。器物所展現的人性吸引我們，但是創作者的深度不等於作品的深度。平庸的民眾所製造的成品究竟蘊含何種美呢？無名工匠的偉大作品又告訴了我們什麼道理呢？這一切再再表示個性不適用於工藝，就連天才在創作工藝時也會受到諸多限制，我們因此明白個性無法保證工藝之美。

自然才是工藝之美的基礎。民眾習於順從自然，不曾嘗試背離自然的意志，純樸的心靈使他們無法成為逆子；樸素的作品使他們無法在作品上留名。他們不是根據自己的智慧而決定無名為優，知名為劣。為何如此平凡的大眾能夠完成美麗的器物呢？這都是因為他們不主張個性，展現自

★1
十七世紀日本知名陶藝家，為日本史上第一位於作品標記製作者名號的陶工。

★2
陶瓷器描繪圖案後入窯燒製的技法。

錯誤的工藝

127

然於器物。工藝之美在於無我，民眾基本上僅具備平凡的個性，卻因為以自然為基礎而完成偉大的創作。然而，他們並不清楚自己作品之美就劃下人生的句點。

艾克哈特曾說：「只有神能主張我在。」古老的作品也展現相同的觀點，只是此處的「神」必須更換為「自然」。信仰深厚的淳樸時代，無人主張自我。回顧西洋史，哲學方面的自我覺醒始於笛卡爾，宗教方面始於新教的興起，藝術方面始於文藝復興時期，自此所有的思想與作品開始以個人之名發表。但是個性主義真的適用於工藝的領域嗎？個性主義帶給工藝的影響，一如動搖宗教信心一般，擾亂我們對美的看法。現今的工藝強調個性只是對於錯誤時代的反動。如果導正風潮，以個性為主的工藝自然就會消失。個性不得視為工藝的正道，因為強調個性的作品無法超越民藝。個性與工藝互不相容，因此強調個性的作品就算能成為「工藝藝術」，也無法成為「工藝」。

有人會質疑我否定工藝方面的個人主義，也有人質問我個性與美之間的關係。我認為不能否定展現個性的工藝，但是也不能接受僅僅主張個性

的工藝。失去自我的創作者無法製造任何作品，但是過度執著於自我的作品，馬上就會淪為次級品。無法進入無我的境界，就無法創作美麗的作品。無我不是否定自我，而是更深層地展現自我。執著於個性就會受到個性束縛，主張自我無法獲得創作的自由。主張個性之作之所以劣於民藝，都是由於沒有開放心靈且受限於個性之故。如此一來，怎麼可能展現出較不執著於自我、不主張個性且一切放任自然的古老作品更深層的美呢？

（至於那些連個性都闕如的個人之作就更毋需在此討論了。）

個人的創作缺少自然的基礎，充斥自我的主張，令觀者為之煩躁。作品欠缺對自然的皈依，淨是自大；喪失對於自然的虔敬，淨是傲慢；缺少無慾的精神，淨是對名譽的渴求。由於創作者極欲成名，焦慮的心境之下自然不可能產生寂靜樸素的作品。這些器物的用途不是使用，而是觀賞；是展覽會的展品，而非樸素的日常生活用具。創作的趨勢轉變為裝飾客廳的豪華擺飾，偏離真正追求工藝之心。

回顧一下插畫的歷史就可以看出這項真理。為什麼泥金裝飾手抄本（Illuminated manuscript）★與早期的活字印刷書籍（Incunabula）的插畫原

★
手抄本的一種，內容多為宗教故事，封面上飾以泥金、鑲寶石，內頁有框邊、彩色插圖。

錯誤的工藝

先如此美麗，之後卻江河日下呢？這都是因為插畫變成單純的繪畫，喪失了插畫的本質。插畫原本應該是文本的配角，後來卻過度彰顯個性，反客為主。插畫就像伴奏，過度強調的伴奏會失去伴奏之美；主張個性的畫家可以是好畫家，卻未必能成為插畫家。古老的刻本插畫充滿無私樸實的古雅風韻。插畫適合以木刻表現，因為版畫印刷可以減弱原稿的個性而恢復自然之美。看看古老的插畫，呈現的是當代與傳統之美，現代的作品正好相反。畫家完全不了解插畫的工藝性質，但絕非個性之美。強調個性無法創作美麗的插畫。工藝之美展現於提供眾人使用的無私之心，呈現稚拙之美。

反過來說，個人作品還有以下的缺點：首先是產量稀少，與多量生產的民藝恰好相反。少量生產限制了諸多工藝之美，且因為量少而價高，因為昂貴而不再屬於民眾，無法提供民眾使用。高貴的日常用品如何於日常生活中使用呢？此類的工藝品不再是為了使用而生，僅是淪為裝飾品，只有少數的富人買得起昂貴工藝品。反抗現代工藝遭受資本主義荼毒的創作者最終只能將作品販售予富人，是非常奇異的矛盾。創作者無法提供民

眾作品，就是一種社會之惡。同時，過度強調個性的作品，導致所有生產過程受限於創作者本人；創作者為了追求變化，又必須勉強嘗試諸多手法。離開工房的創作者，因而自行遠離美的境地。

我們無法否定自身而前進，但並不表示我們應當執著於肯定自己。否定自我與執著自我，都一樣是陷於相對的泥淖之中。我們必須進化至脫離我執的境界，否則永遠無法掌握永恆之美。愚人否定自我，賢人肯定自我，聖人則是無我。第一種狀況是沉淪，第二種狀況是律動，第三種狀況是靜寂。換句話說，第一種狀況是無，第二種狀況是有，第三種狀況包含一切之無。古老民藝代表第三種狀況，個人的作品代表第二種狀況，現代的庸俗之作則代表第一種狀況。

強調個性的創作者，自然而然會執著於自我，但是只有超越自己，才能算是真正的活出自我。強調自己時只會過度執著自我，止於個人時只會產生死板的作品。作家必須將渺小的個人投入偉大的自然中，此時偉大的自然才能充盈渺小的個人。優秀的工匠能夠自由運用自然的意志。聖經有云：「我也不得越過耶和華的命，憑自己的心意行好、行歹。」

「並不是我們憑自己能承擔什麼事；我們所能承擔的，乃是出於神。」

「一切善事皆屬神，所有的美也同樣屬於自然。以賽亞書有云：『我必不將我的榮耀歸給假神。』」我們不應將個人之作視為個人之彰顯，而是用以紀念自然的榮耀。

## 四

擁有宗教信仰的人應當明白老祖宗多麼強調「我空」與「無我」。「我執」與「有想」*是信仰的兩大敵人。心靈的法則同時也是美的法則。只須一瞥個人創作的工藝品，即能明白「我執」與「有想」汙染作品之嚴重。

我執、主我、有想等過度著重個人意識的結果，就是抹殺作品真正的美。

創作者多多少少都是理智主義者，他們本身也有自覺，他們不是無知的工人，對於科學、歷史甚至是藝術都具備一定的知識，因此判斷美醜的基準通常是知識，作品也出自於意識與主張個人意識。他們無法在無知的

★
據《金剛般若波羅蜜經破取著不壞假名論》卷上載：「有想即於空無邊處起空想，於識無邊處起識想之意」。出自佛光電子大辭典。

狀態下創作，但憑藉著聰穎的思維就能讓他們成為美的創造者嗎？他們之所以缺乏美就在於個人意識的阻撓，意識讓他們獲得美的知識，並不代表能讓他們創造美。知識能成為美的母親嗎？過往不曾發生以知識為主還能創造出美麗作品的前例，可見理智主義帶來新的病灶。

現代是意識的時代，同時也是反省的時代。大眾觀察且品味一切事物，我們目前的生活建立於理智之上，史學與科學的進步也是建立於反省的基礎上。相較於古代，現今應該是對萬物最了解的時代，相信古人也不曾如此深刻感受「知之喜悅」。原先屬於日常生活用品的工藝，現在也轉變為思索的對象，古人大概無法想像過往視為粗俗的工藝品，現在居然成為真正的美，我們大概也比過去的人更常體會意識的喜悅，「知之喜悅」可說是現代人獨享的恩惠。

放棄「知之喜悅」是愚蠢的，但是我們必須意識到自己處於意識當中，意即明白「知」的真諦。當我們思索何謂「知」時，就能明瞭知的性質與極限。

與知相對的不是無知，而是藉由了解知的有限而得以接近無限的美。

知識真能主導創作的世界嗎？真能成為創作的基礎嗎？出於意識的個人之作，劣於出於無想的古代工藝，這象徵了何種意義呢？這不是因為創作者欠缺知識，而是因為知識有其極限，站在理智主義的立場創作，作品所展現的美也只能停留在意識的境界。

有知勝無知是無庸置疑的，但是無人能斷言有知能勝無心。南泉禪師[1]有云：「道不屬知，不屬不知，知是妄覺，不知是無記。」沒有人會建議別人保持無知，但是也不應當建議對方停留於有知的境界，知與不知同樣都是次等的境界。荷澤大師[2]於《顯宗記》有云：「無念為宗，無作為本，真空為體。」選擇無知固然是愚蠢的行為，停留在知的境界則是另一種的愚蠢。四十二章經亦云：「佛言：『吾法念無念念，行無行行，言無言言，修無修修。』」偷吃了知識果實的我們已經無法回到無知的世界，但是倘若停滯於知的境界則與無知沒有兩樣。

真正明白知識真諦的人不會停滯在知的境界，拘泥於知的人其實就等同於無知之人。我們必須增進知識，進而超脫知識的世界，真正的歸屬是「無念」之境。美不屬於知也不屬於無知，無念的境地才是其真正的故

★1
南泉普願禪師（748-834），中國唐代禪宗大師。

★2
荷澤神會（668-760），唐代禪僧，禪宗六祖慧能之弟子，唐玄宗時代，住洛陽荷澤寺，故後世以荷澤稱之，其宗派亦被稱為荷澤宗。

鄉。如何增進知識與超脫知識，是所有創作者的功課，倘若無法完成這項課題，就無法創造真正的美。

以知為主的創作者無法看見真正的美，如同以知識取代信仰的人失去皈依宗教之心一般，倘若知識的立場錯誤，對於美的認識也會隨之混亂。古代作品之美出自無心，前人之所以盛讚嬰兒是為了呼籲眾人進入無心的境地，而非回歸無知的世界。無念與無知不可混為一談，高僧良寬★之所以為人嚮往，在於他已經達到無念的境界，學識不影響他的信仰之心，且據說他非常喜歡與兒童嬉戲。

為何古老的作品如此美麗？當時的工匠是因為有了知識才去製造工藝品嗎？或是以知識的基礎而製造呢？聰穎的思維能夠創造出傳統之美嗎？所有美麗的事物都是否定這些想法的體現，從它們身上看不到一絲一毫知識的痕跡。當時的民眾不可能具備高深的知識，鄉下也不可能建立學校，而過往也不曾有過關於美的研究。工匠不曾思考過作品具備崇高之美一事，也沒有討論美的資格。知識無法創造如同以往美麗的工藝品，認為古代工藝品美麗的其實不是古人而是身為現代人的我們，這種美獲得承

★
良寬（1758-1831），江戶時代中後期僧人、歌人、書法家。

錯誤的工藝

135

認也是經過了漫長的時間。儘管古代的工匠是無知的民眾，卻受到睿知自

然的保護，因此他們創造的美是在無想與自然當中所產生的。

具備知識的創作者應當如何面對這種現實呢？又該如何面對逐漸陷

入有想的局面呢？無法擺脫有想的境地，作品就會變成次級品。所有的

醜惡是來自凌駕法則的意識。現代人不是寄知識於自然，而是以知識裁決

自然。然而如同信仰無法在毫不皈依神的情況下產生，美也無法在毫不依

歸自然的情況下產生。停滯於有知的境界之人會迷失信仰。大慧禪師因為

擔憂禪宗陷入有知的境地，於是將『碧巖錄』丟入火堆＊。創作者必須具

備拋棄知識的勇氣，以皈依自然為最高主旨。我們應當排斥拘束人智的一

切，但是必須虔誠地承認自然的睿智遠高於卓越的人智，愛惜人智的前提

在於不得違反自然的睿智，只要違背了自然，任何知識都應當拋棄。最賢

明的智慧就是尊重自然意志的智慧，今日社會最大的問題在於讓愚昧的小

聰明橫行於世。我們的智慧必須用以了解自然，美麗的工藝品是被自然的

睿智所包覆的成品。我們在思索個人的知識之前，必須先行了解自然的需

要是什麼。知識本身並沒有錯，而是當知識開始要主張不當的權利時，它

★
《碧岩錄》全稱《佛果圓悟禪
師碧岩錄》，亦稱《碧岩集》，
是宋代著名禪僧圜悟克勤大師
所著，共十卷。大慧禪師為圜
悟克勤大師之弟子，見眾人侶
泥於禪經中的文字討論，遂將
刻有《碧岩錄》的板模丟入火
中燒盡。

就轉而成為一種罪過。

　　意識是刻意，也是加工；技巧是意識的體現，醜陋的工藝品有時是因為過度注重技巧所造成，意識與技巧總是齊頭並進。末代工藝之所以明顯地失去生命力，就在於過度使用無意義的技巧，以知識為本的諸多創作者身上大多也可以看到一樣的毛病。觀者有時候會誤以為技巧等於美，但是美是作品的靈魂，技巧不過是形。古代工藝品之美不是建立於計策與奇計，認為缺乏技巧的作品不美是錯誤的想法，執著於技巧的創作者也會敗於技巧。我們無法要求形骸具備靈魂，許多作品具備高超的技巧卻醜陋得驚人，可見真正之美僅需製造古代工藝品的純樸技巧即可。其實令人驚豔的美往往是建立於單純的技巧，以技巧為主的作品反而永遠無法到達美麗的境地，過度的技巧僅會導致矯揉造作。

　　知識的世界是有限的世界。美總是超越知識，知識無法容納完全的美，也沒有建立於理智的工藝，如同宗教重視虔誠的信仰，工藝要求對於自然的信賴。美是誕生於直觀，而非理智。如果工藝以知識為基礎，就不會有民眾的工藝，無心之美也不會存在於歷史之中。因為某種神祕的宇宙

力量導引，通往真正之美的道路，並非建立於知識之上，所有的創作者都必須深刻領悟這件事情背後所隱藏的真理。

　　知識最後的任務是證明知識之於自然的渺小，美的世界再度來臨時，知識必須謙虛地承認自己的無知，知識越是明白自己的極限，越能證明自身的偉大。我們懷抱虔誠的意念，對於自然的謝意才會油然而生。聖十字若望的祈禱文曾云：「神賜予我們的恩寵當中，最偉大的一項即為神如此明晰且深遠地讓我們明白，我們完全不明瞭神的一切。」

　　心靈的法則適用於信仰，也適用於美。如果工藝品無法呈現對自然的禮讚，不過是展現自我的渺小，器物不是人類存在的證明，而是紀念自然的體現。如果器物無法展現自然的恩寵，不過是一項罪惡。正確的意志必須建立於自然的意志之上，因人智所展現的美不是真正的美。基於知識的判斷是二流的行為，眾人必須從沉默中聽取自然的聲音。有想不可能勝過無想，無念才是正念，無法抵達無念的境界，何來內心的安寧與寂靜？創作者必須做好心理的準備，他們的作品才會被視為拯救眾人的福音。

（昭和二年五月三日完稿）

未來的工藝

# （上）工藝的基礎

## 一

對於古代工藝品的愛，必須同時也是對於未來工藝品的愛。我們必須藉由了解古代作品的美好，進而準備創造未來的工藝品。如果我們因為觀賞古代的工藝品而感到幸福，就也必須為將來的人創造同等偉大的過去。如果回顧工藝史發現曾經有過偉大的時代，我們也必須為未來創造同等偉大的過去。對於現存作品的認識同時必須是對於未來創作的認識。正確地了解過去，意味正確地凝視未來。如果只是單純欣賞工藝品而忘懷任務，不過是怠惰的鑑賞，沉浸於一時安逸的享樂。如果無法從過去的作品看到將來作品的幻影，其實也代表從未真正了解了古代的作品。我們必須從認識美提升至創造美。如果停滯於欣賞美而非進一步創造美，也就無法真正了解美。倘若對過去的愛不包含對未來的愛，意味從未正確地去愛。

我在此將對於過去的認識，轉換為對於未來的認識。這是最困難的問

題，也是最巨大的問題。但我依舊懷抱希望，迎向這份廣大的展望。所有工藝評論家在面對這個問題之時，終究得要獨自接受這項最後的審判，所有人在這個問題之前都會自行懺悔。我想我所有的反省與思索，其實不過都是為了這個審判日到來所做的準備。

回顧我到目前為止思索過的問題，斟酌當中隱含的真理是否能用於未來的工藝。過去我當然是站在「必須為之」的立場討論至今的工藝，現在要站在「可能為之」的立場討論未來工藝的規範，否則規範將止於「可思」，而非「可行」。因此我將在這章討論未來工藝可行的原理，不僅可行，還必須易懂。如果我所提出的原理不可行，提議就失去了意義。但是我並非刻意將自己的思想簡化成平易近人的道理，規範若是不合理的便無法成形，但是自然早已為未來工藝準備好簡單易懂的原理，我只是將原理說得更明確而已。因此我的任務不是主張自己的見解，而是忠實地描寫大自然賦予我們的神奇準備。如此一來，我便能將對未來的希望傳遞給更多人。

倘若平易近人且簡單易行的工藝原理於執行時有所困難，絕非原理本

身的問題，而是我們的誤解與扭曲的社會所造成的。過去他力宗的「易行道」＊為了一般民眾採用了簡單的語言宣揚佛法，但對於知識份子而言反而難以理解。並非易行道本身窒礙難行，而是知識份子的學識阻礙了理解。我無法預測知識份子會如何解讀這篇文章，因為我嘗試以簡易的方式說明，也許容易讓人將康莊大道誤以為荊棘之路，對於目前扭曲的社會而言，越是簡單的方式反而越是感到奇特艱澀。

二

未來的工藝將何去何從？未來的工藝又是建立在何種基礎上？我認為必須建立在以下的原理，未來的工藝才有活路。

首先是肯定眾生，肯定不是天才的大眾。工藝依存於民眾，不先完成這項艱鉅的工作，便無法討論工藝。為何必須反對天才崇拜呢？如果不再景仰偉人，我們的生活將會停頓；然而一旦崇拜天才轉化為天才主義，我將會挑戰這項不可原諒的矛盾。因為天才主義是否定與侮辱民眾的象

＊
指依佛力加持之他力以往生成佛之修行方法。

142

徵。如果天才是上蒼所挑選的菁英，那我們更加需要對落選的大眾寄予厚

望。我們不能期待塑造所有人成為天才的妄想，但是沒有比淪為只肯定單

一天才的社會更悲慘的世界了。所幸大自然不會創造如此無謀的社會。這

世界有肯定民眾的溫暖福音，例如宗教是安慰受創心靈的福音。缺乏對民

眾的肯定，便無法發掘正確的思想。我見過道德家嘗試誘導所有人向善，

也聽過他們期望落空時的抱怨。我當然不會反對道德家勸人向善，然而勸

人向善倘若轉變為排拒惡人之意，我就會站出來抗議。因為無人有權利與

資格要所有人都成為善人，且如此一來不就意味著社會大眾沒有絲毫犯錯

認罪的空間了嗎？但是如果缺乏道德家提倡眾人應向善，惡人就失去獲

得拯救的機會。難道不是天才的大眾就沒有機會邁向美的淨土嗎？我認

為應該也有保證一般大眾能夠邁向美之境地的方法，倘若能夠找出這項方

法，當能成為最偉大的思想。難道有比這項思想更神祕的福音嗎？我在

找出這項福音之前，不會停止關於工藝的思索。缺乏這項福音，工藝豈能

成立？屬於大眾的工藝又豈能成立？所幸古代工藝品的存在等於向我證

明這項真理的正確。也許有人會認為我的主張是詭辯，但是我因為這項決

心而擁有持續論述的勇氣。

倘若天才有能力創造美麗的工藝品，民眾當然具備勝於天才的能力。眾多古代的作品讓我對這真理更加確信不疑，這項真理同時也是建立未來工藝的基礎。民眾本身不見得具備這項能力，甚至可說是不可能具備這項能力，但是守護他們的自然促使他們偉大。民眾也許渺小，但是支撐他們的大自然是偉大的。正因為民眾天生微渺，所以自然會救贖他們。世上也沒有人能打破自然要拯救大眾的決心。我們不必恐懼民眾的凡庸，即使是凡庸也離不了自然的守護，自然會保護他們進入非凡的世界，進入連天才也無法接近的奇異世界。我因為這驚人的事實而加深對未來工藝的信賴。

我以尊敬之心崇敬天才，但以親愛之情接近民眾，親近作品更勝天才的民眾，能創造偉大工藝的民眾，甚至應該說，惟有民眾，才能創造出偉大的工藝。倘若缺乏這項充滿祝福的真理，我們就無法邁向未來的工藝。所有大眾都處於值得拯救的世界，沒有比這更值得高興的了。

換句話說，如果聰明的人能創造美，無知的人就更加具備創造美的能

144

力。沒有人會讚美無知，但是我們必須讚美自然為了無知大眾所準備的法則。我驚訝地發現賢者之作從未勝過無心之作，智慧多半亡於智慧。在工藝的世界裡，無心是美的保障，美的價值通常是出自知識的無用，而知識的富者反而淪為美學的貧者。執著於知識不也是另一種愚蠢嗎？雖然有知為尊，但是擺脫知識的束縛更值得尊敬。無知者是無力的，但是無知者真正的知識份子不會執著於知識。我對於因為環境使然而處於無知的大眾將一切交給自然時，就會獲得自然的智慧，無心的智慧是最偉大的智慧。懷抱希望。這並非鼓勵無知，而是因為我深切相信自然的睿智會守護他們，自然的睿智掌握他們的命運，我知道他們受到祝福。如同以往，今後工藝的命運也是交付於民眾手上。大眾的世界雖然被視為平庸，但是自然的法則促使他們擔任這項偉大的使命，甚至是促進工藝的美好。我坦率地接受神祕的造化，感受工藝光輝的未來。

使徒保羅一針見血地說道：「世人憑自己的智慧不認識神，得藉由神的智慧始能實現。」之後他又再度強調：「因神的愚拙總比人聰慧，神的軟弱總比人強壯。」我從民眾的無知中看到勝於賢者的智慧光輝。雖然民

眾缺乏人智，但卻洋溢自然的智慧。自然的愚拙總比人有智慧，人類的智慧比起自然的睿智只是愚蠢。我無法將工藝的未來託付予人類的智慧，因為在自然面前，那不過是渺小的聰明。我不將工藝的未來託付予天才，也不讓工藝仰賴人智。因為我所看見的未來裡，民眾將比天才更加閃耀，無心比知識更加光明。倘若沒有這項證據，我恐怕無法對於未來的工藝懷抱希望。

### 三

　　我將更深入分析為了工藝而準備的神祕奧義，並且再度說明我所發現的真理。如果有名之作是美，無名之作就更美。換句話說，當美麗的作品無須註明作者時，偉大的工藝時代才終告到來。進一步地說，無論何人都能創造美麗工藝品之時，才是真正偉大的工藝時代。這項真理還能如此翻譯：如果「我」與「我的作品」的概念消失時，才會出現真正的「自然之作」，當「我」與器物因展現作者個性而美，那麼奉自然之名而創造的器物更美。

146

世上沒有比「自然之作」更美的創作。因此我必須再次強調：如果名作為美，無名之作更美。

假設現在所有人都是善人，就不會有人稱讚行善之人，甚至連善人的概念都會消失，這樣的時代應該會比現今更令人驚訝吧！比起眾人讚美道德的社會，不再需要去意識道德的社會才是更加道德的世界。工藝的世界也是一樣的道理，追求成名、主張美的意識表示工藝的水準已然低落。

西歐的中世工匠從未在彩繪玻璃或鏤空窗框上雕刻自己的名字；高麗的工匠也不曾在美麗的「雲鶴」與「繪高麗」★留下自己的名字。沉浸於美的時代會忘記美的存在，因為一切皆美就毋須意識美。對他們而言，美麗的作品是理所當然，當然不會想在上面標註自己的名字。美的價值與無意識結合的時代，才是真正偉大的時代。越是平凡普通的工藝越能顯現工藝水準之高超。我們不該期待未來出現特別值得讚美的作品，而該建設出視平凡的日常生活用具為偉大之物的未來。我的關愛與注意都集中於無名的作品，因為無名的作品才會出現令人驚豔的表現，我們由此可知民藝之於工藝的重要。

★
雲鶴與繪高麗都是朝鮮時代的知名陶瓷器。

我再次強調：倘若藝術品為美，那麼日常生活用具更美。真正美麗的工藝品以往都是日常生活用具，裝飾品不曾比日常生活用具更美。列舉美麗的古代工藝品，就會發現都是日常生活用具。優秀的工藝品是生活中的消耗品，終有一天會遭到拋棄。但是註定被拋棄的命運也同樣被賦予了美，使工藝品若不是生活用具就成不了美的器物。為何自然的法則讓日常生活中飽含美呢？自然決定它們為人所使用的命運，又為何要賜予它們美麗的光輝呢？且那樣的美不是一種奢侈的展現，而是含蓄地吐露，又是意味著什麼呢？高尚的工藝之美必須與庸俗的世界有所接觸才可能出現，這是多麼令人驚訝的神祕真理。這項真理的存在使得工藝的未來出現希望，未來工藝的榮譽必須建立於屬於生活用具的工藝品之上。倘若期望拯救民眾，唯有託付於未來的工藝之上。我們必須早日放棄過度裝飾的工藝品，領悟日常生活用具才會出現真正的美，裝飾品不可能勝過生活用具，工藝文化僅存在於工藝品屬於生活用具的世界。

## 四

為了讓未來的工藝毋須徒勞摸索，我必須更進一步揭示美的目標。

如果稀有的作品是美，普通的作品就更美。一件器物雖平凡，卻有極高的美學價值，這兩者的結合即是最令人嚮往的福音。這不是空談，而是無庸置疑的真理。歷史學家無法隱藏偉大的茶器其實原本是平凡器物的事實。偉大的工藝其實是來自這個平凡的世界，真正的工藝存在於詩人惠特曼所主張的「神聖的平凡」（Divine Average）中。曾有人問過南泉禪師何謂「道」，他回答「平常心是道」。他們都在心靈的世界中感受到同樣的真理吧？認為「道」是稀有異常的人，聽到這句話應當自慚形穢。創作者如果因為做出其他人無法模仿的作品而沾沾自喜，就表示缺乏對遠離真正之美的反省。如果因為做出任何人皆可模仿的作品而感到羞恥，就表示還不瞭解自己的作品離美的世界更近一步。但是我必須提醒各位，如果是刻意挑戰平凡之作，和嘗試稀有之作沒有兩樣。所有的工藝家必須以平常

心為基準，對於創造平凡之作毫不猶疑。美絕不會因為平常心而消失，平易之道才是工藝的正道，這也是構成未來工藝的基礎。

這項真理也可以如此闡述：如果昂貴的工藝品是美，低廉的工藝品更美。我們可以更進一步地說：如果無法將創作便宜的器物一事常懷於心，就絕對無法完成工藝之美。美與經濟價值的反比是理所當然的，經濟價值越高，距離美就越遠，這項信念可以拯救我們脫離經濟的苦境。正確的工藝歷史會在我們面前證實這項理念，而在這些事實裡，我能感受到未來應有的正確文化理念。目前廉價代表品質的低劣，都是現代社會制度所造成的罪過，因此我的這項理念才會顯得是與肯定現代的文化相互矛盾。

最低廉的工藝中可能蘊含最高級的真正之美，這已是人間一大福音。換句話說，當只有低價的工藝品才能展現真正之美的時間來到，即意味著價值觀的改變，在這樣的情況下，正確的廉價工藝應該獲得最高的評價。當年便宜的茶碗流傳至今轉變為一兩千金的骨董，其價值變化值得我們深思。原本毫無價值的器物可能於日後發現真正的價值；原先就以高價銷售為目的所製造的工藝品，之後反而會落入不值一文的田地。具備經濟價值

的工藝品多半欠缺美的價值。倘若有人送我昂貴特巧的晚期蒔繪或中國清代五彩瓷，我反而會覺得苦惱。但是我苦惱不是為了得要小心保護，而是嫌棄其醜陋。如果有人想要，我會毫不遲疑地免費奉贈，甚至擔心將這過度低賤的物品贈予他人是否妥當。又貴又醜的工藝品之於我是雙重的無用。恃寵而驕的工藝品總有一天會消失，反而是過往被譏為粗俗的工藝淵遠流長。我在眾人皆可取得的廉價工藝品中，看到未來工藝品受到祝福的命運。工藝終有一天會擺脫價格的桎梏，為了將來的社會做好準備。

**五**

關於工藝的問題，我認為可以由下述之說法提供解決方案。

如果少量產生之作是美的，那麼大量生產之物將可呈現出更為豐饒之美。如果我們無法同意這點，民藝就不可能成立。我再度因為這項真理而感受到驚人的自然法則。大眾認為大量等於凡庸，例如多如牛毛一詞隱含貶抑。但是對特殊而少量的讚美，其實深藏著嚴重的病根，因為如果僅有

未來的工藝

151

少數的作品呈現美，表示時代水準之低落。反過來說，當美麗的工藝品變成大量而理所當然地處處存在時，則等於是宣告著時代已經抵達顛峰。我不是在讚美大量生產但粗製濫造的現況，而是回顧量多且質高的過往。相較於無意識地生產大量高水準的工藝品，與刻意製造少量精美之作，兩者間所產生的對比，令我不禁想深究。

然而我不是對於大量的優秀工藝品感到興趣，而是對於如此眾多的工藝品都能展現真正的美而吃驚。這才是正確的工藝史。當我們在討論那些代表西方中世紀、中國宋代、朝鮮李朝與日本江戶時代的優秀工藝品時，可以發現它們在當時皆為大量生產，然而大量生產從未導致工藝品品質低劣與缺乏自由，因此我也將工藝的光輝未來寄託在大量的作品中。如果無法實現這項預言，工藝的歷史也會闔上光輝的一頁，我們不能為了美而避免量產。

如果產量不夠多，價格就無法下降。低價的工藝品才能提供民眾使用。無法提供民眾使用的工藝品，則會喪失實用之美。工藝品倘若無法為人所用，就失去身為工藝品的意義。大量生產能帶來技巧的解放、自然的

152

創造、無庸置疑的自由與精簡的單純。工藝之美提升至理所當然的境界，其實是大量生產所帶來的回報。唯有擺脫工藝屬於特殊的概念，才能展現真正的美。工藝的世界應當是普遍且大量的世界。

看到美而意識到美，是二流的表現。進入美且忘懷美時，才是完全的美。缺乏美的社會是不可能忘懷美的。偉大的作品誕生於神聖的忘卻，「美的忘懷」也是大多數社會最可能實現的狀態。未來的工藝評論者不能輕忽結合「大量」與「美」的這項環節。量大才能展現真正的美，為了要進入更好的美之中，為了要創造更加幸福的社會，我們必須打破產量稀少的現狀。

倘若複雜為美，單純將會更美，一切正確的工藝都能向我們證明這項真理。以往複雜的工藝中不曾出現過美，我們反而是對單純中所呈現的無限之美而驚訝不已，並且更加驚訝發現單純才具備深度之美的真理。當我們思索美時，沒有比這項真理更值得我們心懷感謝。近乎平易即為接近真正的美。沒有比現今人們無視這項令人驚異的命運安排，允許複雜抹殺美更愚蠢的行為。美就在平坦大道上，允許所有人接近，如果缺少這項真

理，我無法對未來的工藝抱持任何希望，工藝之道也無法稱為「易行道」了。

詩人卡比爾（Kabir）曾經吟詠「Simple Union is The Best」，意指「單純的結合最佳」。這不正是對於美的禮讚嗎？最深刻的信仰顯示於單純的皈依，單純的器物也顯示最複雜的美，如同無色的白光其實是由七彩所組成。美本身並不單純，但是單純當中包含了美。越是單純，越是隱含複雜之美，這正是所謂的「不言之言」。如果無視單純最美的真理，未來的民藝將無法成立。我在為結合「民」與「美」而準備的單純世界中，感受到工藝的無限可能。

六

我換個角度繼續說明單純為美的真理。倘若複雜的製造過程能展現美，簡單的製造過程更能輕易地展現美。工藝簡明的原理向我們如是說道：「越是細緻精巧的人為造作越是缺乏美，越是自然簡單的創作過程越

能展現美。」如果兩者顛倒，工藝將永遠失去未來的希望。繁雜的手法不曾創造出活潑生動的作品，無益的迂迴只會導致貧乏的作品，簡直是雙重損失。自然不會在繁瑣之路上贈予我們工藝之美，反而是最單純的工程才能展現自然的活力。

從材料的角度探討，直接使用天然的素材就能保證工藝之美。瑣碎的知識、繁瑣的工具和耗費諸多勞力所組成的人工材料，無法勝過自然。就算眾人認為那是人智的勝利，在美的世界卻是一敗塗地。雖然也有人稱其為「精煉」，相對自然而言不過是「不純」罷了。自然向我們溫柔地低語，要我們仰賴祂的力量，沒有比這股呼喚更加悅耳的聲音了，我們豈能無視自然伸出的友誼之手。

從創作手法的角度探討，我們越是苦惱如何創作，成品越不過是技巧的堆砌，扼殺了作品的生命。技巧不等同美，自然為了保護工藝，不會選擇複雜之路，而是將美託付給平易的技法，這是其賢明的用心，我們當勿犯下拒絕這項真理的愚行。失敗、軟弱與徒勞總是伴隨著複雜而來，單純才能帶來生命、健全與有益。如果還是堅持選擇前者，只能說是無益的冒

險與無謀的投機。

接著從時間與勞力的角度探討，單純的製造過程才能輕鬆快速地完成，同時也是保障美的作法。繁瑣的製造過程不僅耗費時間，還會抹殺成品的生命。面對這兩個選項，應當沒有人會躊躇，但是現代人依然做出了不可思議的選擇。平易確實的道路才是工藝的正道，其實也是唯一的一條路，是所有人都能跨步的康莊大道。這也是神所賜予的優異準備，我們應當感激。倘若狹隘艱困的峽谷是通往美唯一的道路，該是多麼悲慘的命運。但是神秉持無上的睿智，設計完全無誤的宇宙供我們生活。

原先應當自然坦率、平易近人的美，不知為何轉變為困難曲折、耗費工夫。未來的工藝毋須走上難行艱困之路，背離自然的真理，工藝不再實用也不再美麗。為了讓工藝藉由民眾之手完成，自然準備了最為平易的道路。仰賴自然的人當然能獲得自然所賜予的美，而且這項賜予從未改變。

如果缺少這項真理，民藝不可能存在。我借用佛教用語，稱呼這項真理為「他力信」。我從「他力信」的真理中發現未來工藝閃亮的未來。

我想起《嘆異抄》中親鸞上人★的話：「善人猶可往生，何況惡人」，

★
親鸞（1173-1263），日本鎌倉時代初期的僧人，創淨土宗。

不禁感慨萬分。這句話一語道破心靈世界的驚人教義，我在工藝的世界中

也深刻體會到與宗教相同的神祕教義，我所有的主張都可以用這句話囊

括。如果世上有工藝的聖典，應當以這句話為開頭，這句話代表對於民眾

最深切的祝福，也是對工藝之美的最佳保證。

　　念佛的法語也如是反覆：相信佛陀的誓願。佛陀的誓願沒有錯誤、沒

有遺漏也不會懈怠。如來的本願是濟度眾人，由「不果遂者，不取正覺」

一語可以看出拯救眾人與如來同義，沒有任何邪惡可以戰勝這句話。惡事

不過是在已受拯救的世界所發生的意外。

　　這聲法語是最美好的福音，有誰能斷言凡夫俗子手上便宜的器物不會

受到相同的法語祝福呢？這股聲音才是工藝不易不變的基礎。

（昭和二年六月五日完稿增補）

未來的工藝

# （中）工藝與創作者

## 序

當我凝視偉大的工藝之美時，看見的是已然獲得救贖的民眾與今後亟待拯救的未來工藝。自然的意志已經立下拯救工藝的宏願，無庸置疑。我們的任務是傳達這項福音，呼籲眾人相信。同時，盡力準備一切使得福音充盈其中。工藝必須再度回到民眾手上，這是理所當然的事，不回歸到民眾手上無法成為正確的工藝。工藝出現於民間才能找回其應有的姿態，因為工藝是來自「普通」的世界，在「普通」的世界所展現的美。沒有比展現於「普通」世界中的偉大之美，更加非凡的事了。惠特曼令人難以忘懷的詩句中，全部都是在歌詠這項真理。

工藝倘若不與民眾結合，就不會有未來，甚至失去工藝原本的意義。現今錯誤的社會困住了民眾的靈魂，使社會墮入俗惡冰冷的深淵之中，看似永世不得超生。工藝的世界從未陷入如此黑暗，沒有人能預測這股黑暗

的勢力何時衰頹。遠離自然與正常社會的民眾，終於無法再度創作美，甚至找不到美的方向，導致目前美醜的地位對調。倘若無人揭示目標，通往美的道路就會永遠消失。

社會迷失的這段期間，個人創作者風起雲湧，他們自覺之於未來的工藝位於何種立場、肩負何種責任，可以說是現代社會最重要的問題。因此我必須先說明個人創作者的特性，列舉其意義與界限以及未來所要有的準備。本章將會考察個人創作者與未來工藝之間的關係，說明對於個人創作者所須肩負的任務、是否該停留於個人的立場以及其與民藝的關係。

## 一

偉大的工藝時代以民眾的作品為代表，現代工藝的代表則是少數個人創作者的作品，我們必須探討工藝世界發生此等變化的理由、此等現象所隱含的意義，以及此等現象之於工藝的意義。個人創作者之所以興起有兩個原因，倘若民藝至今依舊繁盛的話，就不會出現個人創作者了。一般工

藝嚴重地墮落，促使個人創作者興起。歷史明白地告訴我們，當工藝隨著時代的墮落而衰退時，個人創作者將為了恢復美而逐漸增加。第二點是由於近代自我意識的發達，尤其是現代社會主張個性獨立、尊重自我、讚美天才、謳歌英雄。這股思潮也影響工藝，導致眾多的工藝家為了出名而出現，並且期望透過表現特殊之個性來提升工藝。

民眾本身的素質並未改變，但是因為制度的錯誤而扭曲了民眾的才能，致使製作者水準低落。工藝失去正確的本質，流於卑俗的態度，導致一切變得脆弱醜陋。倘若沒有個人創作者的甦醒，工藝的命脈早已斷絕。一般工藝已不再追求真正之美，僅剩下這些個人創作者朝著這遠大的目標前進，萎靡的工藝如今是依靠這些個人創作者勉強維持性命。

因此，目前的工藝世界視個人創作者近乎偶像，無名的作品無人一顧，消費者都是根據創作者決定是否購買，某某大師的名字成為美的保證。對於沒有主見的一般大眾而言，偶像崇拜是最簡單的審美與價值標準。除了稀有的骨董之外，個人創作者的作品從未像現在這樣獲得如此好評，甚至只要在作品上刻上作者之名就可以被視為美的保證，現代人甚至

認為真正的工藝必須是個人創作者的作品。由於個人創作展現民藝所缺乏的手法、技巧與個性，因此導致眾人再也不識何謂民藝，也遺忘民眾之於工藝的意義。無名的作品不再受到重視，工藝史轉變為個人的歷史，個人創作者的出現使得工藝的觀念徹底改變。

個人創作者不再是從前無知的工匠，而是飽學的藝術家，他們了解美，對於美也有各自的主張，擁有個人色彩與自己的世界觀，他們自由且獨立，不隸屬於任何傳統的制度，因此他們特殊的個性與生活也反映在作品上。他們對於美的知識與複雜的生活形式，是從前的工匠無法比擬的。

個人創作者的出現也反映了時代的變化。相較於古代，當今的知識已進化發達。時代的進步促使現代的知識份子了解知識的喜悅，我們也因此獲得前人所無法得到的愉悅。個人創作者思索何謂美而創作，並且深刻了解素材的性質與工程的結果，有些創作者甚至深入科學的世界。現代的個人創作者對於創作的內容、過程與做法絕非無知，並且具備對於歷史的反思與美學的考察，某種程度上已是藝術理論家，與過往不具備任何知識基礎的工匠截然不同。

未來的工藝

然而過度意識藝術性的工藝，導致創作者必須具備天賦，飽學之士不見得能成為優秀的創作者，個人創作者因此必須是「淘選過的菁英」，這是對於個人創作者的第一項要件。文學與藝術都不是所有人可以成就的領域，他們大多是知識份子，但是知識並不確保他們能成為創作者，唯有少數「淘選過的菁英」才能打開創作之門，唯有天才才能成為優秀的個人創作者。然而天才少見，誰也無法期待同時出現數名天才（非菁英的個人創作者何其多！）。如果僅有少數的天才能進入美的世界，工藝的未來會變得如何呢？我們可以依賴少數的天才成就未來的工藝嗎？個人創作者之於未來的工藝又站在何種立場呢？民藝又將如何轉變呢？在此提出重要且困難的問題之前，我必須先考察個人創作者作品的特質。

二

　　工藝的創作者由民眾轉變為個人時，第一項明顯的特質就是創作心態由無心轉變為有意識，無我轉變為強調個性，成品也因此由日常生活用具

162

轉變為貴重物品。一言以蔽之，即工藝轉變為藝術。因此現代的「工藝」應該改名為「工藝藝術」。但是這項推移象徵了什麼呢？未來的工藝必須是「工藝藝術」嗎？還是「工藝藝術」才算得上是美麗的工藝嗎？

工藝與藝術可說是流過造型美領域中的兩條河流，或是兩條通往山頂的山路。不論是河流匯集之處抑或山頂都是同一個，卻有兩種前進方式，我們不應當稱呼「工藝之道」為「藝術之道」。但是觀察個人創作者所呈現出來的近代工藝時，我們可以發現兩者錯綜混淆，有時藝術甚至凌駕在工藝之上，因而導致這所謂「工藝藝術」的特殊現象。這已經不再是純粹的工藝，而是近乎藝術了。我可以從個人作品所展現的「工藝藝術」提出以下幾點看法：

當工藝轉變為「工藝藝術」時，必定會強調繪畫（或是雕刻）。進一步說，藝術性會成為決定作品價值的要素。我舉幾個例子說明這種現象：

例如知名的個人陶工「乾山」，拿掉他陶器上的圖畫之後還剩下什麼呢？繪畫是支撐其作品的力量，陶器本身與釉藥無法展現他的卓越。他的陶器，與其說是陶工的創作，不如說是畫工的創作。他的繪畫，尤其是彩繪比起

他的陶器更加偉大。他的畫作遠遠勝於他的陶器，與其說他是工藝家，他更是藝術家。

柿右衛門的作品也是一樣的道理。我們能想像素色的柿右衛門嗎？他的作品價值幾乎都集中於燦爛的赤繪。如果消去繪畫這個要素，柿右衛門也就不存在了。仁清也是一樣，他的名聲都建立於陶器上的畫作。

光悅雖然被視為最偉大的工藝家，但也是一樣的情況。一眼望去他的作品，最偉大的不是他所創作的陶器或漆器，而是作品上的彩繪。他因此開闢了新的流派，後繼還有宗達、光琳、乾山等大家，該流派得以璀燦延續並不是沒有道理。

木米的作品也是一樣，我在木米的陶器上只能看到他的南畫[1]之美。

我非常喜歡木米書畫家的一面，但是他的陶器未臻成熟。木米感嘆抹茶的墮落，立志開拓新的煎茶之道。他的思想令人敬佩，但不表示他的作品具備相同價值。我之前也說過他的陶器不可能超越中國作品。

以托福特（Thomas Toft）和辛普森（Ralph Simpson）所製作的泥漿陶（Slipware）[2]為例，他們是我最喜歡的英國陶工，但是他們作品的價值

★1
日本美術用語，又稱文人畫，指的是十七至十九世紀間受到由中國傳來自長崎進入日本的中國繪畫等影響下發展出來的繪畫流派。

★2
以泥漿為化妝土的一種古代陶器。

在於他們的圖畫。事實上，我在購買時，主要也是為了圖案而來挑選盤子，特別是不實用的大盤子。至於我討厭的瑋緻活（Josiah Wedgwood）瓷器，重點在於雕刻的特質。如果沒有我所厭惡的雕刻，瑋緻活的作品就會更好，但它也會失去享譽國際的名聲。

再看看知名的近代工藝家威廉莫里斯，至少在我看來他的作品並沒有擺脫拉斐爾前派的束縛。他的作品越是接近純藝術的領域，越是遠離工藝的世界。他的浪漫主義本就不適合反映於工藝上。

回顧日本的個人陶工，以我尊敬的富本（憲吉）為例，他特別重視作品的花樣，因此原本的花樣草稿最終於脫離了陶器，集結成冊。他的花樣貼近南畫的核心，也因此他的繪畫之美勝於他的陶瓷器。

這些例子證明了什麼呢？個人創作者的作品多半傾向在工藝品上添加繪畫（或是雕刻）的要素，同時代表個人創作者比起純粹工藝，更適合於藝術的世界發揮所長。他們在繪畫的領域更能自由且充分地發揮個性，工藝的素材與製造的過程其實束縛了他們，他們的工藝作品往往都劣於他們的繪畫。

根據這些無可推翻的事實，我將這項真理重新整理如下：個人創作者的作品並非工藝，而是藝術。換句話說，他們的作品是「工藝藝術」，所以不是純粹的「工藝」。單純就工藝之美來說，「工藝藝術」劣於純工藝之美；比起藝術化的工藝，純工藝更美。我的說法不是推理，而是根據許多例子證明個人創作者無法超越民藝之美。

以昂貴的蒔繪與明清官窯的五彩瓷器為例，我特別注意到它們的價值建立於繪畫的效果之上；同時也不能忽視到它們遠離工藝的本質──實用。民藝有時也會出現圖畫，然而與個人創作者的繪畫一枝獨秀的狀態相較，民藝品上的畫作與作品本身的質地、形態和用途融合為一體，取得完美的平衡，而這樣的繪畫遠較於個人創作者的更單純與無心，因此是工藝而非藝術，並不具備藝術的意義。

承認個人創作者，表示承認工藝中藝術的要素。但是我們應當要求未來的工藝具備藝術的要素嗎？工藝應當轉變為工藝藝術嗎？工藝藝術可能存在於正當嗎？工藝藝術的存在正當嗎？我在此提出這些質問，請大家一併思考。

# 三

個性的表現經常被認為是近代美的特質之一，我也無法否定個性所擁有的特殊之美。然而，主張個性不是應當屬於藝術的泛疇，並不適用於工藝的世界嗎？工藝真的適合主張個性的表現嗎？許多個人創作者遠離工藝而選擇「工藝藝術」，不就是因為「藝術」的世界才適合表現個性嗎？

如果停滯於純工藝的世界，就無法展現個性。這件事情告訴我們什麼呢？不就是工藝之美與個性之美互相衝突嗎？（我已經說明以使用為主的工藝品倘若主張個性就無法成為良好的器物）因此個性之美並非工藝之美，而是藝術之美。因此我可以如是說明：個人創作者的作品具備藝術性質，所展現的美是個性之美而非工藝之美。我們可以透過作品尊重創作者個人生動的個性，但是並非稱讚其作為工藝品所展現的美。創作者本身值得尊敬，但是他的作品不一定具有價值。大眾之所以尊重知名作家的作品是因為注重作者，而非注重作品本身。

再度以木米為例，我已經說過他的書法與南畫優於他的器物。但是，他最吸引人的部分恐怕是他本身的個性。他生性聰敏、不屈不撓、奔放不羈，工作時不眠不休，對於美的敏銳度也無可挑剔。然而展現其個性的作品又為我們展現了什麼樣的美呢？我們當然不會認為他的作品平庸，但是不平凡的作品通常多角尖銳，同時顯示眾多因為聰穎所帶來的意識之弊。倘若如此神經質的作品是健全的工藝品，所有工藝家都必須神經衰弱才能創作了。因此我們可以說，作者本身的魅力無法成為器物的魅力。

再來看看眾人公認的偉大個人工藝家光悅，他最吸引我並非書畫，而是他本身的個性——溫和寬大、博學多識、綽有餘裕，我們不得不稱頌他的人格兼具高度、深度與寬度，舉世無雙，因此他本人比作品更具有魅力，他的作品也具備意識的造作。

繼承光悅衣缽的乾山也是如此，他的個性具寂靜與溫情的特質，遠遠優於他的陶器。他同時也是優秀的禪宗人物，我非常仰慕他的人格，但是相較於他的一生，他的作品無法成為偉大的藝術。再以莫里斯為例，這類對立更加明顯。莫里斯一生最大的價值在於他可以為了真理而奮戰不懈的

個性，以及為了工藝，全心全意、熱情奉獻而不倦的生涯。但是他最不具價值的恐怕就是他所遺留下來的工藝品，只是缺乏創意的藝術化作品。我無法忍受他的作品，那和他所熱愛的中世無名作品有任何共通之處嗎？雖然兩者外表相似，內涵卻迥然不同，就算有優秀的作品幾乎都是呈現傳統風格。

工藝世界中，個人創作者的人生價值大於作品時有所聞，接下來的例子更加強調了這項事實：我無法從帕律西（Bernard Palissy）[1] 的作品看出任何美的呈現，但是他卻是值得刊載於偉人列傳中的人物，他將美烙印在他的人生，而非作品上。

又以現代陶工（板谷）波山 [2] 為例，我經常聽到關於他的血淚事蹟，非常敬佩他不甘於貧窮與失敗，不斷努力的信念。但是他和帕律西一樣，個人的價值遠勝於作品。他們的作品只是美與技巧的錯誤結合，對眾人而言，不可能看到比他們的人生更美的作品了。

另外，還有幾位所謂的「知名工匠」，我每次聽到他們的事蹟時，都深受吸引。他們的人生必定充滿奇行逸事，就算發生不道德的行為，他們

★1
帕律西（1510-1589），法國瓷器藝術家及土木工程科學家。他為研究燒陶技術花費十六年歲月，傾盡家產，但也因此發現了地質分層、水土保持、質能轉變等概念。

★2
板谷波山（1872-1963），日本陶藝家。融合了中國與歐洲兩大工藝樣式為其最大特色。

的個性本身就像藝術品。但是我卻鮮少受到他們的作品吸引，因此所謂的「知名工匠」是讚揚他們的技巧而非美感價值。

我們不應誤認個性之美等同於工藝之美，個性之美反而是工藝的致命傷。工藝的價值必須建立在作品所呈現的成果之上，不能受創作者左右。如果創作者憑藉他們偉大的個性就能創造偉大的工藝，那麼民藝就完全不可能存在。

單就個人而言，博學多聞的個人創作者當然優於無知的工匠；就作品而言，民藝的成果遠勝於個人創作者，這真是令人驚訝的對比。我受到知識與無知、有想與無想、自力與他力等等對比的諸多暗示，發現民眾並不認識美，而個人作品又缺乏無想之美。這些事實告訴我們，唯有兩者結合互補才能成就未來的工藝。

四

我已經說明諸多個人工藝無法成為純工藝的性質。個人工藝就算能成

為特殊工藝，也無法成為正確的工藝。為何藝術性質會為工藝帶來限制呢？首先是欠缺社會性，此外又例如它們是隸屬於個人的世界、是難得一見的天才作品、稀少、昂貴、無法成為日常用品。一言以蔽之，就是毫不貼近民眾的生活、無法提供社會所用。因此，缺乏社會性的工藝，無法成為正確的工藝。

我無須多費唇舌於劣於天才與個性的作品，關於個人主義與理智主義的缺點，天才主義無法照亮工藝之路等等也已經在前章說明完畢，個人創作者之路也不是未來工藝應行之道。倘若覺得他們的作品能滿足工藝之主旨，那更是大錯特錯。他們所走的路，也不會是純工藝的未來。所有的個人創作者不能無視於自己容易陷入個人主義的問題，也必須反省自己將工藝與藝術混為一談而導致的立場混亂。此外，所有的個人創作者也必須如此尖銳地反問自己：這樣的立場對於社會、對於美具有什麼意義？對於社會應當負起何種責任？面對未來的工藝，應當深思熟慮，找到新的起點，重新出發。

個人創作者當如此反問自己：所做之物真的能作為日常生活用具嗎？

真的符合器物本身的用途嗎？器物的美能否脫離用途獨立存在？創作時是否重視表現自我勝於考量用途呢？器物本身是否對民眾有所助益呢？是否禁得起每天不斷地使用呢？工藝的目的不應該是創造無法提供任何人使用的器物吧？是否滿足於作品只能提供少數人使用呢？如果覺得應當提供更多人使用，是否朝這個方向做好準備了呢？面對具備豐富美感的古代普通器物，還有什麼藉口嗎？相反的，在製作陪伴民眾生活的器物時，是否忽視了它所帶來的高尚之美呢？是否無視於自然在普通器物上所產生的力量呢？

個人創作者所處的環境是否允許大量製造呢？是否因為個人因素而被迫放棄大量製造呢？無法大量製造，不就無法提供民眾使用了嗎？是否思索過大量製造是成就美，也是成就自由的作法呢？如何看待在民藝的領域中「數大是美」此一大原則呢？大量生產不是可以提升技術，進而解放意識的拘束嗎？如此一來，是否還要甘於少量生產呢？量少質精的製造方式有多大的可能性呢？我們又該如何看待大量生產所帶來的寧靜之美呢？量大質劣其實是近代才發生的事吧？

不正是個人的創作導致器物價格高騰，因而陷個人創作者於萬劫不復之地嗎？創作昂貴的器物不也是一種社會之惡嗎？高價並不能保證器物之美，事實證明，兩相比較之下，反而是價廉的器物更美。破壞這項事實導致需用高價才買得到美，其實也是近代才發生的事吧？昂貴的器物代表顧客必然為富者，但是近代工藝墮落的起因正是富者的貪慾。為了拯救工藝的衰敗而蜂起的個人創作者依附富者而生不是非常矛盾嗎？創作任何人都買得起的作品，創作者的心靈應該會更加平和吧？製作高價昂貴的器物，可說就是導致過度的技巧、衍生醜惡的遠因。

個人的創作不再是日常生活用具，而是淪為貴重的裝飾品。就算本意是製造日常生活用具，結果也因為消費者捨不得使用而淪為壁龕的裝飾品。如此一來，豈不是同樣陷入製造高級品的錯誤嗎？也就等同違背了工藝原本是提供民眾使用的主旨，不過要是將已使用多年的生活日常用品拿來裝飾則另當別論，那原先就是為了使用而被製造，並非為了觀賞。但是古代的工藝品難道是為了展覽而做的嗎？它們原先都是生活用具。因此遠離工藝而轉為藝術的工藝品，其實是背離工藝的。

個人創作者必須是天才，然而一個時代能出現幾個天才呢？假設天才能創作出優秀作品，我們就能將未來的工藝完全託付予天才嗎？工藝遠離民眾還能成立嗎？偉大的古代工藝品難道都是天才的創作嗎？我們無法否定工藝之美乃是由平凡的民眾創造，倘若只有天才才能創作工藝，我們就必須放棄民眾成為工匠的可能性。但是遠離民眾的工藝能夠成立嗎？古代工藝已經暗示我們世上可能出現比天才更卓越的力量，單憑個人創作不可能完成偉大的工藝。

個人創作在製作技術方面有其極限，若一切工程不假他人之手，將陷入不自由之地。一個人可能完成紡線、染色與編織嗎？或是可能自行負責練土、拉坯、裝飾、淋釉又燒製嗎？古代的優秀工藝品多半是眾人合作的結晶，但是個人創作者往往執著於種類勝於數量。要求個人創作者身兼多種技術是合理的嗎？倘若個人創作者同時能完成青瓷、樂燒★、染附、赤繪、壓模、瓷器與陶器，這是值得誇耀的事嗎？有人可能全部精通嗎？就連粗淺嘗試也是不可能的吧？

個人創作者應該為了成就無人能及的作品感到驕傲嗎？異常與特殊

★
一種軟質的手捏陶，特徵為具有厚度與歪斜的造型。

174

之中真的隱含美嗎？其實製作眾人皆可做出來的工藝品具備了更深的意

義，工藝應當屬於眾人，而非私財。我們的任務是將工藝普化而非異化，

我們不該恐懼平凡的世界，而是應當理解偉大的作品過往也曾是平凡的器

物，意即「偉大的平庸」。偉大的時代就是偉大的作品理所當然地存在之

時，特殊的異質並非偉大作品真正的模樣。

　　個人創作能不受利己主義所害嗎？創作者難道不會對於自己的個性

過於自信嗎？工藝最後只能走上個性之路嗎？工藝該走上自力之道嗎？

該如何看待來自自然的素材？放棄自然的工藝能夠成立嗎？工藝之美多

半出自素材之美，違逆自然的作品不可能成為美麗的作品。我們應當在大

自然面前堅持人為的力量嗎？應當無視於自然而主張自我嗎？美可能建

立於背離傳統之上嗎？違背傳統的結果展現了美嗎？救贖是來自自然的

禮物，美的保證來自皈依自然。由此不正可知，工藝包含了他力嗎？

　　理智能夠創造美嗎？意識與造作能創造美嗎？有想之心無法創造美

吧？知識能引導工藝邁向美嗎？知識在創造的世界裡有何用武之地嗎？

科學能為美添上新的一頁嗎？科學的力量能讓現代的美超越骨董嗎？有

意識的行動能導致美麗的結果嗎？無心的尊貴沒有值得我們學習的地方嗎？知識能比無心創造出令人驚艷的美嗎？受限於意識的個人應當如何消化無心勝過知識的真理呢？精良的知識面對美不也顯得駑鈍嗎？

讚美個性是崇拜英雄的遺毒，應當有包容個性且超越個性的偉大世界吧？自我難道是最後的選擇嗎？表現個性是工藝最後的任務嗎？我們毋須確認個性的內容？我們可能止於個性嗎？我們應當讓個性侷限這個世界嗎？執著於個性不正是受個性束縛嗎？個人的使命不正是邁向更高的境界嗎？難道每個人都要強調自我的個性嗎？集結的民眾不就是世界意志的合體嗎？個人的生活真的能脫離社會嗎？未來的社會是否正急速地朝這個方向發展呢？所有的個人創作者應該如何看待這股潮流呢？有可能停留在目前的位置嗎？停留在目前的位置又真的好嗎？

如果大家能勇敢坦率地面對這些問題，就可能出現轉機，出現思索今後方向的機會。

五

看看店頭的工藝品，除了骨董之外都是品質惡劣、手工粗糙且不具美感的成品。少數保有古風的成品也已經是瀕臨彌留狀態，奄奄一息。現今的社會已經無法挽救頹傾的工藝世界，民眾不知過往自己製造的作品之美，也不明白現在製造的作品之醜。這都是因為遠離自然與工房，導致民眾的製造成果不再受到保護，也失去了創造美的機緣。他們怎麼可能懂得真正之美的目標呢？已然失去美的現代，正確的工藝復甦需要有人提示美的正確目標所在。工藝依舊需要民眾的力量，所以我們只剩下一條路：結合理解美的個人創作者與民眾，集合勞動者於良好的導師之下，如此一來工藝世界才能正確地茁壯。

民眾自古至今都無法自行創造美，但是工藝的世界無法缺乏他們的勞作，因此個人創作者肩負了一項重大的任務：改善制度並向民眾展示何謂美，否則工藝之道將會消失。民眾只知前進，卻不知方向，目前首要的任

務就是讓民眾了解何謂真正的美。倘若社會上真正了解美的人不為民眾開拓道路，民藝就會迷失。個人創作者在未來的工藝世界應當負起的責任就是指導民眾。

回顧偉大的工藝時代，可以發現兩種互補的力量：一個是身為工匠（Craftsman）的民眾，另一個是指導工匠的師傅（Master-artisan）。中世的公會中，這類組合尤其明顯。在工藝之道迷失的現代，我特別期望這類組織的復興。以往的工匠主要負責技術，在未來的工藝世界中必須擔負起正確之美的裁判。民眾因此才得以獲得正確的工藝方向，個人創作者也才得以彌補個人的創作時所產生的缺陷。民眾所缺少的是對於真正之美的理解，個人創作者所欠缺的是創作的自由，兩者結合之後方能產生新的力量。

個人創作者與民眾未來的關係應當類似僧侶與信徒，兩方協力成立美的教會。背負眾人命運的僧侶，必須具備充分的學識與熱情，向大眾說明信仰與為善為何，指引民眾正確的道路。信仰的世界藉由傳道而得以留存，但是缺乏信徒教會也不可能成立，守護神之王國的，其實是虔誠的信

徒。那偉大的伽藍是由聖僧的深思遠慮與民眾的虔誠信心所結合而成的。宗教史不單是聖人的歷史，同時也是信徒的歷史。個人創作者應當擔起指導的責任，在民眾之中建立工藝之美的王國。

個人創作者與民眾的結合正是目前社會所需要的理想工房型態。個人創作者如果肩負未來工藝的責任，不應當堅持表現自我與追求名利，必須走出個性的小世界與個人的工房，投身於民眾的世界，不應藉由個人保全自我，而是在民眾當中活用自身，不應藉由遠離民眾而保全自我，而是在民眾之中發掘自我的存在。然而，他們並不會因此創作出優秀的作品，執著於個人無法成為偉大的創作者，唯有超越自我的種子在民藝世界開花時才會散發永恆的香味。個人創作者不應自行茁壯，而是在民眾之中結出碩大果實，此時才可能完成無法單獨完成的偉大工程。儘管個人創作者播種，收割的應該是民眾。

未來的工藝必須建立於個人創作者與民眾的結合，這是工藝唯一的一條路。

（昭和二年七月三十日完稿增補）

未來的工藝

# （下）工藝與工房

## 序

約翰拉斯金儘管遭人嘲笑，卻將美的問題延伸至社會的面向。雖然當時眾人並未理解為何他會將問題擴大至社會面，他卻藉此得以更加深入對美的考察。他沉默地面對嘲弄，始終堅定而熱情地走在自己所相信的道路上。當我討論未來的工藝時，時常覺得終於能體會他的心情，對於思索工藝之美的人而言，這是必然也是絕對的結果。莫里斯繼承拉斯金的思想，更是賭上自己的生涯，深入社會問題。他如此熱情獻身，都是為了要確保工藝之美的延續，因此亟欲建立正確的社會。工藝的問題不僅限於個人，要有正確的工藝必須先建立正確的社會。莫里斯身為社會論者，為了工藝之美而終其一生努力不懈，令人感佩。因此思索工藝之美者，若不思考未來社會的理想型態就無法討論工藝的未來。

180

一

我心繫著未來的時代，但是我並非單純視未來為時間的一部分，而是面對時間的流逝，考量未來「應當呈現」的面貌。如果只是任其發展，可能會導致病態或邪惡的未來。倘若未來只是目前黑暗社會的延續，未來又有何意義呢？我所討論的是未來工藝應當具備的形式。假使不為未來進行任何準備，我們的生活又談得上有何使命可言？未來的工藝必須是「為所當為」的工藝，畢竟無人能期待扭曲的未來產生美麗的工藝，因此未來的工藝不僅代表今後的工藝，同時也意味著未來應當出現的工藝。

我們明確地看到了現在的社會逐漸沒入惡的一方，因此我完全無法肯定現代社會有能力保障工藝之美。如果現今的制度繼續持續，我也無法期待未來出現正確的工藝，因此我的注意力必然集中於應當改正的社會上。

但是目前的工藝界是否反省過這兩項單純認知──持續的未來與應有的未來之不同呢？對於工藝的看法也會因為這兩項認知而分為兩個方向。

一項是肯定目前的社會，在目前社會延伸的未來上創造工藝，意即基於目前的社會制度尋求未來工藝的立足之地；另一項是改革現代的制度，開拓未來的工藝。因此前者是繼承現代，後者是建設未來以創造未來的工藝，也就是建立於資本主義上的工藝與進入社會主義的工藝。究竟哪一條路可以保證工藝之美呢？我和拉斯金與莫里斯同一陣線，因此自然無法期待前者產生光明的未來。

二

　　我已經敘述過不允許勞動喜樂的金錢社會、僅知利益的資本制度、限於小我的個人主義等等這些與工藝之美無法相容的原因。順應目前的社會制度，致力提升美學價值的一切努力終將成為泡影，只有改善現代社會，才有可能帶來新的生命。

　　我們不應該拖著病體前進，而應當根治病灶，畢竟健康的未來工藝只能建立於健康的新社會之上。正確的工藝是正確的時代之表徵，因此提升

工藝和提升社會必須視為同一件事情去思考。

但是這種想法是否會止於「應有」，而無法到達「可有」的程度呢？我並不如此認為。現今社會不久之後便會產生改變，蔓延的病情已經無法支撐目前的制度，當今局勢隱含過多黑暗與痛苦，經濟與道德瓦解的危機步步逼近。僅管如此，我仍可見到幾位勇敢的思想家努力創造正確的社會，目前我們正歷經著新時代誕生的苦難，在此過程中是否會有至今潛而未現的力量衝出來呢？這一天應該不遙遠，我如此相信著，並且期待充滿力量的未來、預感到光輝燦爛的工藝時代到來。不管現代人如何批判，社會主義無論早晚總會來臨。

無法保證美的制度並非正確的制度。為了實現美，我們必須追求正確的社會。思考工藝問題時倘若排除社會組織的問題，一切的反省不過是徒勞。工藝問題本身即為社會問題，社會性正是工藝的重要性質之一。工藝之醜源自於否定社會性，因此為了保護工藝之美，我們必須借助組織的力量（眾多經濟學者所提倡的經濟學說皆無視於美，令我感到他們的學說不夠充分完整，有些學者甚至認為美居於次要的地位。然而社會之所以需要

正確的經濟組織，乃為了保障真善美，欠缺美的社會定有所缺陷。拉斯金的偉大在於他將人人具備對美的認知視為一個社會當有的目標，無論主張何種社會理論，從不忘卻守護對美的意識。欠缺美的文化絕非正確的文化，特別是反映社會的工藝，更是明確地表示這項真理）。

三

　　面對關於資本主義於經濟上的功過，非專家的我無法在常識以外對其進行評論。但是純粹從工藝美的角度來觀察社會現象時，我可以斷言資本制度造就不可原諒的罪過，正是資本制度的興起造成工藝之美急速沉淪。

　　我發現，不論是對於美的直觀或在理性上，我的結論與社會主義一致。只要資本制度存在一天，發自民眾的工藝便無法成就也無法期待偉大的美。

　　現代社會並非僅有人類憂煩窮困，工藝目前也面臨瀕死的狀態，甚至可說無數的工藝早已死於非命。

　　資本制度所招致的罪孽是隔離一切事物，也就是使其孤立絕緣。人與

人之間的反目因而產生，接著使人類與自然的疏離，導致人心離開正途，工藝遠離美，萬物不再結合，因此呈現醜與惡這兩種樣貌。

倘若冀望拯救眾人逃離醜惡，首先必須帶領眾人進入結合的世界，邁向同胞思想穩固的社會。在工藝的世界裡，我稱呼這種社會為「工房」。

為了復興工藝之美，組織必須進化為「工房」，藉由工房的存在，再度將人與人結合起來，並恢復人類與自然的關係。以下兩項事實再度印證我的思想。

如同前章敘述，所有正確的工藝不分東西，皆興起於公會。而公會的衰退（意即資本主義的興起）也致使工藝衰敗。美麗的工藝背後隱含工房之美，背離與憎惡的社會沒有展現美的機會。美的背後必定隱含著某些愛的意義──愛神、愛人、愛自然、愛正義、愛工作、愛物，抹殺這一切便無法獲得美。工房的基礎為相親相愛，正是工藝所需求的社會。思索工藝的理想組織時，我認為僅有工房符合需求，工藝應當稱為「工房的藝術」（Communal Art）。

站在純經濟學的立場來看，工房已是一種基爾特社會主義。在這必然

的經過，我需要再次提到這力量強大的根據，以證明我的見解正確。或許

有人會批判我的想法不過是以一項主義告結，但是不能否定關於工藝，為

數不多的主張當中，以基爾特社會主義最為正確，且最切中及符合社會的

要求，所幸我這關於美學的判斷也與這項經濟學的判斷一致。（基爾特社

會主義者當中，我最為敬佩的亞瑟佩提〔Arthur Penty〕＊。在他充滿特色

的著作當中卻罕見他曾提及美的問題。但是對於再建正確工藝這一點，他

可以被視為拉斯金的正統繼承人）由美的觀點，由歷史的觀點，由經濟學

的觀點來看，我們都已充分了解要展現真正的工藝之美需要工房的存在。

## 四

倘若個人之路並非通往美的大道時，我們必須再度走向工房制度。工

房的世界講求的是彼此合作、結合與共有。惠特曼曾經吟詠具有十分寬容

與深度的詩句〈大路之歌〉（Open Road）。通往美的世界的不是條小路，

而是每一個人都應當踏上的康莊大道。以往的民藝不就是走在這條大道上

★
亞瑟佩提（1875-1937），英
國建築師、作家。

嗎？在那條路上，人們因為腳踏實地而感到安寧。走在個人之路之所以令人焦慮與執著，正因為那是一條充滿危險的迂迴道路。個人之路所顯示的狹窄視野，不也是在告誡我們那是不選擇大路的後果？個人有時會錯亂，且越是執著於個人越是如此，也許其中也有敏銳之人，但是個人的敏銳並不能帶給社會平安。我們每個人的工作都被賦予改善世界的任務，因此個性之間的合作比競爭更能符合未來的理念。

我在個人主義轉變為結合主義的社會中清晰地感受到未來社會的理念，這並非意指流於情感的同胞主義，而是未來的人追求真追求美所必須仰賴的根據。結合主義不該流於空想，而是眾人應追求的事實。目前的社會格外需要結合主義，我們必須尋求眾人可行的大道，因此我感受到當今社會所需要的就是工房。如果個人創作者正視自己的良心，便能發現個人之路欠缺社會性的缺陷，同時明白此等缺陷如何限制他們的創作。也因此，我們不可否認，工藝在本質上具有其社會意義。

要在資本主義的社會當中復興工藝之美僅是徒勞，期待個人創作者創造工藝之美的耐心也已耗盡，我不得不對工房抱持莫大的希望。

## 五

放眼當今的工藝界，可以發現工藝的發展方向分散，毫不統一。有人一生追尋著天平文化＊，有人完全無視傳統，有人努力於折衷的方案，有人耽溺於茶藝的世界，有人極度追捧歐式風格，有人傾心於科學技術，有人視技巧為美，有人視刺激為表現，毫無秩序可言。人群視自由如特權般揮灑，但是卻未能從自由中出現任何創造，不僅未曾建立工藝的時代，反而明顯留下支離破碎的痕跡。

例如當我拜訪眾人的住家時，強烈地感受到現代分裂的狀態。經過和室可以看到壁龕懸掛中國宋代書畫，但是書畫前方是醜陋的現代銅器。喜愛茶藝的主人從高級布料製成的袋中拿出井戶茶碗，但是端給我的番茶是盛裝於鈷藍色的西洋式茶杯，點心則是盛裝於裝飾藝術風格的盤中。當我進到一棟西式建築裡，美式房屋的客廳中央放置的是中國黑檀的桌子，藤製的椅子一旁擺設的是分離派的櫃子。牆上一方懸掛禪僧揮毫的五言絕

★
西元七世紀末到八世紀中葉，以奈良為中心的貴族／佛教文化。當時日本盛行派遣唐使學習中國文化，因此充滿濃濃的中國味。

句，另一邊卻是油畫裸婦像。女兒身著純絲的洋裝，兒子身上卻是久留米絣[*]。整個家宛如呈現混亂世道的博覽會，我們誕生於不統一的時代，因此連生活方面都不得統一。

然而回顧一世紀之前，生活的景象迥然不同。當時傳統尚存，東西洋物品即使共處一室，也具備一脈相承的共通點。回顧兩、三世紀之前，幾乎所有物品皆為相同系統，例如中國宋代與西方歌德式風格時代渾然而成的統一便毋須我多費唇舌說明，現在的社會由於個人主義獲得選擇的自由，卻同時失去了秩序。

我回顧之後發覺所有正確的工藝都具備秩序之美。這一切並非偶然，而是隱含自然的法則與制度的規範，工藝之美建立於法則的基礎，而非恣意而為的成果。儘管工藝品根據時代與地區而有所不同，創作的原點卻是共通，在它們身上可見跨越時代與地點的普遍之美，正確的工藝品共處一室，不會出現任何衝突。我長期以來與眾多正確的工藝品一同生活，無論是中國宋明的書畫、朝鮮李朝的陶瓷、日本足利和德川時代的工藝品或是最近幾個世紀的優秀西方工藝品，儘管種類眾多，只要是正確的工藝就能

★

久留米地區所製造的一種織品，為一般日常和服的材料。

未來的工藝

189

和諧共存。美的正道不分東西古今，儘管房中物品眾多，卻能顯示一統的秩序，我由此習得關於工藝的偉大真理。

正確的工藝隱含著一個普遍的世界，在那裡工藝品即使是不同時代、有著各地獨有特色，仍能跨越一切展現普遍的美。人類與工藝品皆能透過正確的美而結合。美儘管有千差萬別，卻有橫跨差異的普遍之美。究竟為何得以實現這種美呢？那裡是超越個人的世界，意即結合的世界，同時也是共有的世界得以實現普遍之美。但是普遍性必須建立於工房之上，在金權帶來的反目與個人的自我之下，偉大的工藝絕無誕生的一天。真正的優秀作品其實是無名的作品，因為無名的作品並無小我，而是充滿融合一切之我的超我。正確之美是超越個性的，因此我也不禁祈求超越個性而存在的工房出現。

六

工藝必須綜合，因為它無法單獨存在。房中若有衣，就必須有放置衣

物的櫃子；房中若有桌，桌上必有許多文具，另外還需要托盤、茶具、點心盤、坐墊等等物品。前往廚房則可見甕、鍋、灶等各種用品待人來使用。小至料理大到內含一切物品的建築物，種種物品應當調和統一。事物失去秩序其實是發生於近代，在此之前一切和諧調和。我們生活於失序的時代之中，現代的工藝之醜可說是起因於失序。

未來工藝應當是由個性美轉為秩序之美，我將希望寄託於此。如果期待工藝調和統一，就必須追求秩序之美。眾人並非具備任意創作的自由，而是肩負創作正確工藝的義務。所謂的正確必須遵從自然的法則與組織的規範。正確的工藝即為秩序的工藝，看看歌德式風格時代與中國宋代的工藝品，何來失序之美呢？

也許有人會認為個人之路才有獲得自由的可能，意即遵守自然法則代表服從的屈辱。但是宗教的經驗反覆告訴我們，沒有自由可以勝過皈依，主張自我可能受限於自我，順從的皈依卻可能帶來自我真正的解放。捨身是最大的自由，皈依秩序才能真正解放個人。秩序之美正是真正的自由之美。追根究底，皈依自然從未導致器物的醜陋，反而是執著自我才會。自

由並非放縱，而是責任。

資本主義帶來失序的拘束，個人主義帶來失序的自由，工房則帶來秩序的自由。為了讓所有人獲得真正的自由，我希求工房的出現，這項要求之於工藝是本質且必要的。

公會所代表的是秩序的社會。我認為工藝之美必須建立於具備公會的社會並非偶然。我必須再次強調：所有正確的工藝之美展現的都是秩序之美。然而不幸的是現今的社會尚未理解這項真理，強調個性也是一種自由，但是秩序之中隱含更大的自由，未來的工藝必須朝後者前進，否則無法呈現統一之美，也無法展現綜合之美。

期待工房的出現代表希冀秩序，這項需求出現於現代社會的各種領域。古代具備秩序的社會其實是未來社會的範本。基爾特社會主義有時又稱為中世主義，但並非意謂基爾特社會主義是復古主義，而是在中世紀發現最新的形式社會主義，中世紀擁有充滿秩序的社會，那正是現代人已經失去的社會。所有受苦受難者都渴求秩序的出現，現代社會的鬥爭並非因喜好鬥爭而起，而是由於渴求秩序的煩悶。

七

工房是超乎個人，並非否定個人，沒有比進入超乎個人的世界更能活出個人，不進入大我的境界，無法獲得真我。美麗的古老作品看不出個人的個性，但是可以從中發現獲得救贖的創作者。貧窮的民眾並未具有足以自豪的個性，然而正是因為此種特性引導他們進入無我，進入美的淨土。民眾無名的作品之所以偉大，正是因為展現超乎個人的美，宗教稱此種現象為「大我」、「超我」、「無我」、「忘我」或「我空」，全部都是表現此種理想的說法。

追求超乎個人之美時，不會受到個人的侷限，生活也從個人轉移至工房。為了避免我執，所有宗教不都成立了宗教團體嗎？隱者離開團體以維護「個人」，但是「個人」也是一種我執。因此隱者必須超越「個人」以進入「團體」，這種團體就是俗稱的修道院。換句話說就是從頓世修行者（Eremite）的生活轉移至修道士（Cenobite）的生活。不知從何時開始，

未來的工藝

193

此種團體有時亦稱為「修會」（Order），不只意指「宗教團體」，也包含「秩序」之意。依照神的旨意、根據自然的法則生活，眾人才能超越個性進入信仰的秩序。重視靈魂者集結於宗教團體，失序的宗教團體未曾存在過，因此重視美者如同重視靈魂者希求修道院一般期待工房的出現。沒有彼此緊密相連，如何獲得真正的美？同理可證，工藝一樣需要有美的修會出現。

　　我們的任務不當止於拯救自我，真正被賦予的任務是拯救眾人。我當然也祈求自我的救贖，但是更重要的是建設美的王國。救贖自我是歡喜，然而僅能帶來最小的歡喜，我們必須熱切期盼視美為善的世界出現，這才是最大的歡喜，唯有步上結合的大道才能出現。邁向神之王國的信徒，自然會要求宗教團體的秩序，如同宗教無法建立於個人主義之上，個人主義在美的當中也無法獲得崇高的地位。

　　唯有視美為善的世界，才能連結起個人的工藝。現今陶瓷器、木工和金工等各種領域的工藝分頭各進，但是每個領域之中又是方向分散。然而工藝必須具備穩健的步調，缺乏彼此的統一便無法出現視美為善的世界。

此處的統一並非相同，而是結合。就算路徑各異，聖地卻只有一個。如同所有航路皆通往港口，諸項工藝也必須結合。僅有一種工藝獲得拯救並無法帶來喜悅，而是所有工藝必須一同來到美的王國。我們必須以工藝的共榮為目標，精進努力。與其獲得一項特殊的工藝，不如為工藝建立一個偉大的時代。為了實現這個目標，我們迫切地需要工房。資本主義與個人主義都封鎖了工房之路，那裡只有單獨的發展而無秩序的展現。只有少數的人事物獲得拯救並無法帶來美的王國，也無法帶來統一的工藝時代。

未來的工藝方向必須是從個人走向團體。

八

回想偉大的工藝時代，例如歐洲的歌德式風格時代、中國唐宋時代與朝鮮李朝，時常可見人民的心聚焦於一處。我們不得不承認其工藝所展現的正確秩序都源自於同一中心。那都是虔誠信仰宗教的時代，因信仰而結合了一切，以耶穌為父，瑪麗亞為母；或以如來為主，菩薩為親；眾人憧

憬淨土，恐懼地獄。僧人的義務為服侍真理，眾人的任務為信仰神。神守護僧侶，僧侶守護民眾，民眾守護寺院，寺院守護神，其中蘊含牢不可破的秩序。民眾率直地服從信仰與自然，極力恐懼異教。（然而現代的趨勢淨是相信異教，這是多麼奇怪的現象！）

過往的工藝工房受到如此環境的保護，因此所有民眾並非肆意妄為，而是依照一定的規範去生產製造，產品所展現的美是回報率直心靈的報酬。工藝之美並非獨自努力所造成的結果，倘若堅持自我反而可能會發生錯誤。但是這樣的時代並未出現醜陋的工藝，歸依秩序讓民眾的作品得以避開謬誤。當時的民眾並非依靠自己的雙手掌握工藝之美，而是置身於不會錯誤的世界。（一切皆可自行選擇的現代，又有幾人能掌握正確無誤的美！）

當我閱讀過往關於基督教中世藝術的書籍時，發現其中驚人的記述。當時的文章提到「藝術的無謬」，令我驚訝得出神凝視「無謬」（Infallible）二字。人類身上可能會有誤謬，但藝術是無誤的。受到自然保護的藝術不可能有誤，所有的錯誤都是起因於我輩嘗試創作藝術，但其實我們僅能投

身於無誤的藝術，這也是為何個人努力創造的「高級藝品」多有所誤，依託在自然裡的「廉價雜貨」卻能展現正確之美。出自中世信仰的記述——「藝術的無謬」即可說明這種現象所隱含的不可思議。

佛祖的發願是無謬的，因此我們不應設法救贖自己，而是藉由委身於佛祖以獲得救贖。工藝的世界也應當遵守相同的福音，與其藉由自身的力量創造美，不如獻身於誓言帶來正確之美的自然。人可能會犯錯，但是自然絕不可能犯錯，因此受到自然保護的工藝理所當然是無謬的工藝。未來的工藝家僅需虔誠地信仰「工藝的無謬」——遵從法則，坦率以待，使用天然的素材與自然的工程——具備以上幾點即可完成無謬的工藝，一切正確的作品都仰賴這項奧祕。

我們為了創作正確的工藝而焦慮不安、苦心孤詣，為何不直接拋下這些不安，皈依於「工藝的無謬」呢？只要委身於自然，絕不可能獲得醜惡的結果，當然也不可能創作出醜惡的工藝品。無法接受此種信仰，正如在太陽照射的正午下提燈尋找失物。所有的謬誤都是來自於試圖自行選擇美而不願皈依自然，就連提倡自力救濟的僧侶也都反覆吟誦「至道無難，

未來的工藝

197

唯嫌揀擇，但無憎愛，洞然明白」。提倡他力救贖的淨土宗更是不斷地主張「委身於佛陀」。取捨便會出現謬誤，唯有皈依不會出現謬誤。放眼歐洲歌德式風格時代與中國宋代工藝，尋找醜惡之作僅是徒勞，這是多麼驚人的事實。

我們光憑自己的意念無法達到「工藝的無謬」（Infallibility of Craft）之境界，因此必須及早放棄「謬誤的自我」（Fallible I-ness），才可能與「工藝的無謬」結合。儘管我輩無力，也不會因此絕望。世界上尚未出現足以打破救贖我們的自然力量，因此我們應當如同信徒相信佛祖的誓言一般，相信自然的救贖。佛祖拯救眾生的意志毫無遺漏也無謬誤，總是全盤接受所有眾生。自然的依託就如佛祖的救贖，能將一切作品引導進入美的淨土。世界上並不存在無法救贖的工藝，我如是確信「工藝的無謬」。

## 九

關於工藝思想的討論已接近尾聲，終於從追求工藝之美走到追求社會

之美。工藝之美必須建立於堅強的組織、牢固的結合、正確的秩序、完整的體制，缺一不可；可由這幾項法則中更進一步地看出工藝之美的相貌。追求工藝之美時，我提倡古老又嶄新的概念「工房」，現代的一切學說也都是朝向這個方向聚焦。

但是為了讓眾人更加了解我的主張，在此我必須再次說明工房的本質。基爾特社會主義認為，無論是在農業、工業與商業的領域裡，為了保障公正，需要有公會制度的存在。但是在思想方面，公會並非最佳的方法，我們從史實可以看出其強烈的根據。這項中世主義的確是完成社會公正的方法論，但是公會並非可以完全滿足我的最佳方法。我並非單純為了要有正確的工藝而期待工房。工房的確是成就工藝之美的方法，但是工房的意義不僅於此。

工房是理念，是觀念，我並非視工房為單純的方法或手段，而是一切的目的。工房是目標，而非過程。主掌美的王國，我稱之為「工房」。工房並非由我們所構成，而是藉由工房的存在將我們聯合起來，工房並非為了創造美而將人團結起來，而是團結之後才可能創造美。工房並非是由我

們規定的組織，而是我們必須依照工房的規定。工房是符合法則的團體，根據自然的意志所組成；工房同時也是嚴命（Fiat）規範的團體，皈依者的身影在此受到保護。工房具備不得違抗的法則，唯有遵守法則才得有符合倫理的生活。工房本身是無謬（Infallible）的。

如果失去了「神聖」的性質，工房又有何意義呢？工房的觀念本質又為何呢？工房是權威，也是我們憧憬的最高目標。失去工房就失去連繫永恆之美的機會。工房是可變的力量，而非僵化的概念。我並非視工房為一種想法，而是實現真正工藝之美的力量。不靠工房無法獲得無謬之美。工房具備救世主的意義，得以拯救所有工藝進入美的淨土。與其說工房屬於工藝，不如說是工藝屬於工房。

工房並非單純的組織，更不只是一種方法，可說是具備針對未來的規範理念，甚至是自然本身的意志。在工房裡我看見自然的身影，在那裡有超越自我的「大我」，不獻身於工房就無法解放小我。如同教徒對於神聖的教會抱持敬畏與信仰，我也在工房中感受到相同的關係。所有民眾與個人創作者必須找出工房所賦予的命運。在工房的力量面前，執著於個性有

何意義？恐懼民眾的凡庸有何意義？我在工房中聽到普渡眾生的誓言，

在工房中發現對工藝之美的保障。

天主教認為沒有教會就沒有救贖，甚至連基督教也無法存在。我在理性的現代人嗤之以鼻的這種看法之中發現不可動搖的真理。眾人總是不斷尋求思想的自由，但是我們卻無法否定在教會裡所尋獲、遠勝於個人的偉大的自由。例如效忠教會的眾多聖人與高僧，多半擁有自由的內心，而虛無主義者卻往往受限於執著。倘若有人覺得順從教會是束縛，那只是他尚未理解教會的意義。人有謬誤，但是教會沒有。眾人應當反省自身，不該責怪教會。所謂的教條（Dogma）是必須遵從的原理，將教條視為獨斷的（Dogmatic）規則是個人的謬誤，教條本身並不具備獨斷的要素，工房是永恆不變者的化身。隸屬工房的民眾可能會創造醜陋的工藝品，但是原因是出於個人的謬誤，而非工房的錯誤。換句話說，是皈依工房之心不純而導致的謬誤。工房是為了救贖眾生而存在，我們不應自救，而是尋求工房的拯救。

拉斯金為了追求美而嘗試採用公會的方式，莫里斯最終也步上相同的

道路。他們所追尋的目標也是我的理想，工房的幻影誘惑我走向無盡的世界，我打從心底祈求自己忠實地遵從上天賦予我的命運。

我對於未來工藝的評論終於要邁向尾聲，從評論中可以彙整出三種實現未來工藝的根據：首先最重要的是了解上天賜予工藝不可思議的恩寵，意即連民眾也都能藉由他力通往美之淨土的事實，大眾工藝就是建立於這項根據。第二項是個人創作者必須有自覺地指導民眾，如同宗教團體之中必定有僧人的存在，個人創作者必須以自身的智慧指示美的目標，身為領頭的個人創作者和民眾結合，方能實現真正的工藝之美。第三項根據是工房的力量，正確的勞動建立於良好的組織，憑藉正確的制度方能守護工藝。這同時也需要同胞間相親相愛的結合，救濟必須建立於結合之上。因此我以宗教為譬喻，說明實現未來工藝的方法：第一是神的恩寵，第二是僧侶與信徒的結合，第三是教會的存在。信仰的王國必須建立於這三項基礎，美的王國也同樣必須遵循相同的基礎與順序，否則絕對不可能完成未來的工藝。

（昭和二年七月六日、九月五日執筆、改訂）

工藝美學的先驅

一

長久以來，我一直以來都是獨自一人思索著工藝美學。不知該說幸或不幸，我並沒有前人的包袱，而是藉由眼前驚人的工藝品直接學習工藝之美。此外，身邊還有少數親近的友人啟發我對於工藝的思考，至今也尚未閱讀過關於工藝之美的正確論述，只有數本著述和我的見解截然不同。

我因此被迫透過直觀與內省建構屬於自己的工藝美學思想，導致我的想法與一般見解之間有所隔閡。我覺得最美麗的工藝品，往往是以前史學家無視的領域；具備崇高歷史地位的作品，我反而無法發掘美的要素。由此可知，我關於工藝史的見解和普羅大眾恰好相反，因此我若想提倡自己的思想，只能期待將來出現正確的讀者。

但是在我已得出關於工藝之美結論的今日，回首過往的工藝思想史，赫然發現有兩類的先驅。雖然我構築自己的思想時並沒有受到先驅者的影響，但是我卻對他們懷抱特殊的尊敬與親切感。這兩種先驅者分別是拉斯

金、莫里斯的思想以及早期茶道家鑑賞器物的方式，在今日，討論他們就等於是討論工藝。因此我將在此篇文章論述我對於他們產生共鳴和不滿的部分，以便更加釐清我的思想。（其實我直到最近才透過大熊信行的優秀作品《社會思想家拉斯金與莫里斯》，熟悉拉斯金與莫里斯的思想，在此感謝大熊先生的著作使我得以從新的觀點了解兩位思想家）。

二

拉斯金與莫里斯身為社會思想家之所以不同於其他人，是因為他們以「美」為出發點。我們可以列舉幾名提出工藝論述的經濟學者，但是他們之間共通的缺點便是僅止於討論工藝，並不了解欣賞工藝的重要。換句話說，便是討論工藝的存在卻忽視工藝之美。倘若不以具備「正確之美」的工藝品為討論對象，討論工藝不過是徒勞無功。正確來說，喜愛工藝品的人才能看見關於工藝的真理，愛才是打開真理之門的鑰匙，因為愛比智慧知道得更多，不關心美的人無法正確判斷工藝的問題。經濟學討論工藝時

必須以「正確的工藝」為對象，缺乏美醜判斷的結論不具備任何意義。我們必須「正確地觀察」討論的對象。所謂的觀察必須是直觀，否則無法體會關於美的一切真理。尤其是工藝史家因為缺乏直覺的觀察而導致嚴重的後果，陷入稱讚醜陋作品的嚴重矛盾，甚至混淆一般民眾的認知。

因此我不得不說拉斯金是偉大的工藝論者。對於工藝的本質——美，他具備異於常人的直覺。閱讀他關於當代藝術的眾多著作，可以發現他對於美深刻的愛與感受，特別是關於工藝部分，可以參考他的知名著作《威尼斯之石》（*The Stone of Venice*）第二卷第六章。他思想的最大特徵在於結合美與善，有時甚至會以非常極端的方式討論美的道德性而飽受批評。

拉斯金對於美的道德要求，最後延伸至批判社會的倫理秩序。至於他為何由藝術論者轉變而成社會論者，其實有其必然因素。他的經濟學是出自對於美的真摯要求，因此透過可能引導出美的社會建設，構築出各種思想。他深刻地感受到不改革社會便無法推動美，於是身為美的守護者也促使他成為社會主義者。結果《近代畫家》（*Modern Painters*）和《威尼斯

《之石》的作者最後轉變為《給那最後來的》（*Unto This Last*）和《供奉之砂》（*Munera Pulveris*）的作者。

拉斯金誠實的心靈不允許他的理念停留於理論的境界，因此他渴望實現他內心所勾劃的道德社會，重新建立一個不再創造醜陋的世界，「聖喬治公會」（St. George Gild）便是他企圖親自實現真摯信念的嘗試。他回顧中世發現美的黃金時代，於是認為當時的公會制度是最美好的制度。雖然有聲音批判公會是復古主義，對於他而言卻是最嶄新的制度。他視「聖喬治公會」為嶄新制度的典型並且毫不猶豫地設立公會，都是因為公會制度之於他是唯一真實的道路。

三

前人種樹，後人乘涼。相對於思想之路迂迴曲折的拉斯金，莫里斯便毫不猶豫地輕鬆邁向先驅所開拓的道路。何者為美？如何實行美？何種社會足以創造美？如何創立足以創造美的社會？這些論述都已經由前人

完成，因此莫里斯只需要執行即可。拉斯金的尾聲等於是莫里斯的序幕，於是莫里斯肩負起社會改革的任務。他並非以工藝家的身分發起改革，而是以改革家的身分利用工藝表達其信念，所以他是「社會主義者同盟」的一員，同時也是「莫里斯商會」的創辦人之一。

拉斯金是莫里斯的美學之師，從莫里斯自行摘錄與刊行《威尼斯之石》便可看出他多麼崇拜拉斯金。莫里斯眾多的論述主旨也往往都是拉斯金過往的主張。無論莫里斯如何針對拉斯金的主張加以說明，拉斯金的美學思想優於莫里斯是不可否認的事實。

但是莫里斯的任務是實現自己的信仰，因此相對於閉居書房沉思的拉斯金，莫里斯是站上街頭的戰士。他時時傾注天生的熱情，努力導正社會，無論面對多少困難與危害，他總是不斷堅持與努力實現自己的信念。

兩者的個性也分別反應於各自成立的公會：「聖喬治公會」結果不過是紙上大餅，但是「莫里斯商會」卻是實際運作的公會。莫里斯藉由公會持續各種設計活動，領域橫跨建築、家具、地毯、壁紙、印刷到書籍裝幀。

因此，我們至今依舊可以看到大量莫里斯的作品。他不眠不休地建立美的

世界，令我對他從未熄滅的熱情與生涯欽佩不已。拉斯金何其有幸可以得到如此優秀的繼承人與實踐者，兩者的名字經常為人一同提起，今後也會以美學社會運動的一大流派為人所稱頌。

思索工藝之美，由過去考量未來時，我必須從他們的主張之中發掘自己的志向。正確來說，所有討論工藝之美者都必須將自己的主張與他們結合，正如同思索重力的學者必定會使用牛頓所發現的力學一般。

## 四

我投身於工藝的各種問題之後，不禁感嘆拉斯金與莫里斯對於工藝的深刻情感、思想與行動。因此身為受惠的後人，我必須更加邁進。儘管我了解自己的程度不足，在他們面前展現自己的思考時卻找不出躊躇的理由。我的思想在當代得以到達他們的水準嗎？可以止於他們的水準嗎？應當止於他們的水準嗎？然而當我面對偉大的先驅時，我發現答案只能有一個──那就是「不」。我對於他們投以無限敬意的同時，也懷抱同等

的不滿。這並非我叛逆不遜，而是我為了繼承與發揚他們的志業必經的過程。

首先我先以拉斯金本人的文字說明「聖喬治公會」的目標，以下為大熊信行的譯文：「我嘗試將英國的一部分建設為美麗和平、豐饒富足之地，那裡沒有火車和鐵路，一切的生物都受到保護。雖然有病人，卻沒有生活悲慘之人；居民終有一死，但是無法偷懶。眾人沒有任何自由，只能遵守明確的法律規定與服從部分人士。這個世界當中並不存在平等，但是一切的善良都會受到承認，一切的邪惡皆會被否定」、「聖喬治公會當中即使是最貧窮的農場工人也能獲得最高級的白糖與紅糖，但是無法獲得其他物品。倘若連他們都還因為過度貧窮而無法購買砂糖，我們就只能喝不加糖的紅茶」、「路上連一片橘子皮也沒有，水溝裡連一個蛋殼也沒有」、「少女們彷彿不知該如何烹調一般，餐桌上沒有任何美食」、「所有人都具備自然史學與拉丁文的知識，並且了解五大都市──雅典、羅馬、威尼斯、翡冷翠和倫敦的歷史」。

拉斯金的論述認真得令人發噱，但是我卻感受到他的要求之真摯與清

高。他的理想是遠離現實的天堂，然而現代的社會卻沉淪於連此等理想也無法描述的醜惡。我只能又哭又笑地閱讀拉斯金的主張，如同唐吉軻德的喜劇中其實隱含現實生活的痛苦。

拉斯金的主張無法拯救我們並非其思想淺薄，借用大熊信行對他簡明的批判，就是「拉斯金的優點同時也是缺點」。欣賞美愛美的他期望將世界提升至美的領域，同時視美為遠離現實的世界，他懷抱提升一切如天高般的意志，卻不曾試著腳踏實地來仰望天，因此我們可以判斷「聖喬治公會」本就無法存在於世俗。

回顧以往的美麗工藝品時，拉斯金明確了解這一切具備高度的美學價值，但同時也可以發現他混淆了美與藝術，反而忽略原先屬於工藝的部分。他要求所有工匠都要成為藝術家，也覺得提升工匠地位是自己的責任，同時希望將一切都藝術化。但是美麗的工藝品原先創作的目的就是展現美嗎？工藝品原本的目的應當是實用，也就是正確地於現實生活發揮功能而非棄理想不顧只追逐理想。工藝並非從藝術的理想而來，是在適時適用之際才得以展現美，應以實用為主，美學為輔，刻意將工藝藝術化反

而會損害其應有的工藝之美。因此我們可以在拉斯金的烏托邦中看到世界的藝術化，卻不能發現工藝之美。

拉斯金嘗試將世界提升到不可思議的高度，卻從未嘗試在一般世界中加強美的深度，當然更沒有想到創造高尚之美其實需要踏入普通的世界。換句話說，他為了將世界提升成藝術的天堂，放棄了地上的工藝。他經常讚美中世，因為中世的美學最為深厚，但是他將當時美麗的作品視為藝術，忽略中世其實是純工藝的時代。中世僅有工藝而無藝術，今日我們視為藝術的一切其實在當時都是以實用為出發點，而非為了創造美所做，因此我們不得忽略中世作品之所以美是因為其工藝性。讚美中世的作品是正確的，但是我們得說中世作品本身比拉斯金所讚美的更勝一籌，意即工藝本身比被藝術化後所顯現的姿態更為美麗。拉斯金的「聖喬治公會」是理想化的世界，但是現實的工藝世界比起理想的世界更加美麗。

拉斯金所提倡的烏托邦之所以失敗是因為他嘗試在無法抵達的樂園中追求不可能實現的美，他也不了解真正美麗的世界僅能建立在現實的真理。換句話說，他要求所有人變成貴族，卻不嘗試從民眾當中找出正確、

幸福與健康。但是幸福不是建立於所有人成為富人之上，樸素的生活中才有真正的幸福，我們甚至可以說不樸素就無法幸福，因此拉斯金所追求的究竟是不可能且不應該期望的世界。

五

莫里斯一生主張社會主義的思想，嘗試於現實生活中實行理想，尤其是藉由橫跨各種領域的工藝，展現其令人驚豔的一生。他以拉斯金為師，宣揚拉斯金的主張，並且將理想從書房帶入街頭。我最感興趣的就是他嘗試讓所有藝術家成為工匠，與拉斯金嘗試讓所有工匠變成藝術家恰巧形成鮮明的對比。身為藝術家的莫里斯主動變身為工匠，並且透過各種領域的工藝持續實現他的理想。

但是他的作品告訴我們什麼呢？那不過就是藝術家嘗試創作的工藝罷了。中世的工藝是工匠的工藝，而非藝術家的工藝。莫里斯一生無法擺脫工匠與藝術家的糾葛。他的作品是以「莫里斯」之名而作，而非像是他

所熱愛的中世作品一樣為無名的作品或出自民眾之手，更不用說不是以用途為出發而做，從結果來看，他所做的不過是把頭銜從藝術家改為工匠而已。他的作品首重美，其次才是用途，因此他的作品出自對美的意識，並非如同古代作品一般出自無想。

我儘管贊同他出於善意的意志，卻無法喜愛他的作品，因為他的作品已經遠離工藝的本質，找不出一絲工藝之美。換句話說，他不過是個人創作者，他的作品也無法成為民藝。結果他雖然主張社會主義，行動上卻違背社會主義，他的作品不過是貴族用的奢侈品，相較於古代作品，完全失色，因此對於他的作品也只能以「缺乏美」一言作結。

以他知名的建築物「紅屋」為例，完全是膚淺的作品。房屋整體不過是一種美的遊戲，明顯模仿中世的建築物。但是中世的建築物是以如此膚淺的態度建設的嗎？「紅屋」是一幅畫，而不是一棟住宅，它的存在是為了展現美，而非考量用途所設，尤其是內部的裝飾，如同他所設計的壁紙圖案一般不堪入目。

莫里斯的遺作當中問題最少的應該是柯姆史考特（Kelmscott）出版

社所出版的書籍。他刻意選用中世的字體，從開頭字母的裝飾到書籍用紙、羊皮封面裝幀都盡力保留古風，與當時和今日索然無味的裝幀手法相較，他的作品確實非常優秀。換句話說，他製作的書籍簡直是古代工藝品的複刻版，自然不可能醜陋。但是這項工藝品之所以美麗在於它並非展現作者本人的個性，只是因為繼承了傳統。然而當我同時拿出古代書籍和他的普通工藝品，然而後者打從一開始就是少量製作的藝術品，相較於前者的自由，後者明顯受到束縛，就算兩者相仿，前者之美是出自工藝，後者之美是出自稀少。結果莫里斯的成果不過是藝術，而非工藝。

至於說插畫，莫里斯的作品更是大為失敗，完全沒有古代版畫所展現的工藝之美，不過是個人的繪畫作品，且最大的致命傷在於他的繪畫完全缺乏創意。他在思想方面沒有超越拉斯金，在繪畫方面也沒有超越羅塞蒂（D. G. Rossetti）★。夢想成為工藝家的莫里斯以羅塞蒂為師，更可說是命運的諷刺。師法羅塞蒂，反而使他深陷浪漫主義。浪漫主義和現實的工藝可能融合為一體嗎？結果浪漫主義更加剝奪他作品當中的工藝要素，

★

羅塞蒂（1828-1882），英國詩人、拉裴爾前派代表畫家，十四行詩代表作《生命殿堂》。

工藝美學的先驅

遠離現實的夢幻世界可以成就藝術，但是無法成就工藝。

莫里斯等人身為「拉斐爾前派」一事就已經明確表示他們並未充分回歸歌德式風格的精神，因為歌德式風格與浪漫主義原本就是壁壘分明的兩個世界。莫里斯所設計的圖案有時甚至會陷入軟弱的感傷主義，他混淆了工藝與藝術，在藝術化的工藝與工藝化的藝術之間徘徊，無法展現純粹的工藝正是他的疏忽。

他作品中所包含的大量繪畫要素更進一步顯示他是藝術家而非工藝家的事實。他無法成為工藝家，最終僅以藝術家的身分劃下人生的句點，同時也僅止於個人創作家的境界，未曾與民眾進行交流。正確來說，他從未與民眾交流不過是顯示其性情之特殊。如果他的作品是正確的工藝，所有民眾都得被迫成為浪漫主義者，倘若走到這個地步，民藝樸實剛健的要素也將隨之煙消雲散。結果他不過是向民眾展示不足以作為範本的作品，雖然他真摯地努力提升工藝的地位，結果作品卻未能指出正確的方向而以失敗告終。

我們不能也不應將莫里斯奢侈、藝術且浪漫的作品視為工藝的正道。

工藝應當樹立於樸實的生活用品和日常生活，而非宛如莫里斯之作的奢侈品與裝飾品。拉斯金和莫里斯對於民藝並未具備正確的認識，因此我們繼承他們的遺志時，應當肩負釐清對民藝認識的任務。

## 六

當我從思想的世界邁入鑑賞的世界時，發覺在我們前方有一群先驅。

他們就是人稱茶道大師的早期茶道家，可說是世界上最為凝視工藝之美的人。我對於能在日本歷史中發覺這群先驅感到無上的喜悅。

他們所認定的好作品是什麼樣的作品呢？他們感受到美的作品又是何種作品呢？其實那都不是為了美而生的知名作品，反而是平凡的生活器具。換句話說，並不是藝術化的作品，而是為了使用而製造的純工藝品。他們能將眼光投注在這些器物上，可說是令人驚嘆的事實。日後受人敬重的絕世作品往往是他們從過往遭人輕蔑的粗俗物品中所發掘的寶物，例如茶壺和茶碗原先不過是幾毛錢的生活用品，這些敏銳的茶道家卻發現

了它們的美，並深受感動。他們從謙虛的器物當中發現最深刻的美學法則，甚至創立了「茶道」的學問。古往今來，從未出現過如此深刻凝視工藝之美且深受感動之人，我對於他們的直觀與鑑賞力有著無與倫比的敬佩。

他們的鑑賞能力可說是異於常人，僅在一個茶碗上就能發現七大鑑賞重點，連茶碗下方的圈足也不輕乎略過。對於他們而言，器物的傷痕和不完美的形態甚至也是一種特殊之美。他們的雙手溫暖地接納器物的缺陷，以深愛器物之心培育器物之美，這種態度甚至延伸、對萬物產生影響。茶道時時存在於一般人的生活當中，它完全符合東方寂靜的精神。茶道是一種美的宗教，它所代表的古雅世界正是老子所主張的「玄」。「古雅」是美的極致，其他國家何曾有過如此含蓄的言辭呢？由此可知，早期的茶道家對於最崇高的工藝之美具備明確的認知。

我刻意強調早期茶道家是因為之後茶道的真理完全遭到誤解，淪為形式並且失去原本的精神。後世所創造的茶器不過是為了美而創作的道具，不再是以往的茶道家所會選擇的器物。我們可以在樸實的井戶茶碗和精緻

的樂燒當中發現根本的差別：前者是發自無想的作品，後者不過是有想的俗作。如果現代受人敬重的高級茶具從前若非樸實的器物，絕不會被認定為「大名物」。

## 七

茶器原先是一般民生用品，茶室原本也是取材自一般民房。現代人一擲千金所建設的茶室，可說是完全背離茶道原本的意義。畢竟茶道之祖所顯示的「茶之美」應當是「樸實之美」，意即清貧之美。

從民生用品當中，從普通的世界中發掘特殊的美，才是真正看見極致之美，我們可以從中發掘自然的法則，甚至是找到工藝之道。進入這條大道，我們才得以於日常生活中隨時品嘗美。因此我認定茶道之祖是工藝之美的偉大先驅也是理所當然的。

繼承與發揚先驅的志向時，必須朝兩種方向邁進，首先是必須超越前人。例如早期茶道家僅從他們所喜愛的工藝品當中挑選作為茶器的器物，

但是世界上還存在許多與那些茶器具備相同出發點的美麗器物，如果茶器具備成為「大名物」之美，其他工藝品也必須具備同等的美。我想我的推論非常合理，因為它們並非成為茶器才顯得美，而是因為美才成為茶器。

茶壺和茶碗不過是民生用品的一小部分，處於生活用品多元豐富的現代，我們不可受限於此。如果我們賜予茶器美的寶座，就也必須頒發相同的榮譽給予其他的兄弟姊妹。對於工藝之美的認識，必須擴大至所有民藝品。

我們不應視少數茶器為「大名物」，而是必須了解生活充滿「大名物」。

倘若僅止於崇拜「大名物」的極致而忽略其他無名的生活用品，其實稱不上真正了解「大名物」之美，這也是無視於真正之美的證據。放棄欣賞日常生活用品等於承認自己的鑑賞方式缺乏自由與見識，茶道家不正是從生活用品而非知名作品當中發掘「大名物」的嗎？單從茶器的角度欣賞井戶茶碗，不過是膚淺的鑑賞，我們應當更進一步，為其身為生活用品之美而感動。以相同的鑑賞方式欣賞其他生活用品，可以從中發現無數未知的茶器，這種充滿創意的欣賞方式才是早期茶道家想告訴我們的真理。換句話說，他們賜予我們自行尋找「大名物」的自由，我們目前所處的環境比

起早期茶道家更有機會享受這種自由，因此擴大尋找廉價雜貨之美的領域正是今日吾輩所被賦予的愉快使命。

此外，時代帶領我們邁向第二個方向。茶道家向我們展示令人驚訝的敏銳直觀與深度的鑑賞，我們應當將其提升至宗教的境界。茶道是靜慮的世界、禪定的領域，如果能達到這樣的鑑賞，無庸置疑是最高境界。但是我們活在知識的時代，應當將他們鑑賞玩味的世界提升至真理的境界。從鑑賞與玩味的世界更進一步，討論為何器物如此之美、此種美來自何種領域、出自何人之手、器物的材質為何等等，如果能完全解決這些問題，美就能與真實的世界結合。尤其是工藝墜落的今日，我們應當反省，並為建立將來光輝的時代而準備。活在意識的時代，我們自然必須肩負這些義務。

工藝之美應當邁向工藝理論的境界，唯有兩者的結合才能帶領未來的工藝走向正確的方向。茶道家已經指示我們何者為美與何處有美，因此我們必須進一步討論如何創造美。我們的任務不該是讓茶道流於形式，而是正確地繼承衣缽；不該是反覆茶道的形式，而是提升茶道的精神，因此我

無法原諒近代茶道家的無所作為。

工藝的問題與美的問題都是「真」的問題，尤其可說是與社會真理相關的問題。我們可以視器物為整個社會在精神與物質上問題的縮影，所以我們必須強烈自省時代對我們的要求，早期茶道家無法解決的問題正是身為現代人的我們應當討論解答的。

我除了回省過往、將這些先驅者銘記於歷史之外，還必須繼承他們的精神和超越他們，如此才是正確紀念他們的方式。如果我只是重覆他們的所作所為，並無法回報他們所帶來的影響。我對於他們的不滿，正是我深刻同意他們的證據。

（昭和二年十月四日完稿　增補）

概要

關於工藝的漫長討論終於要告一尾聲，工藝的領域尚是學術的處女地，眾人對於嶄新的光景應該覺得非常奇妙。人類對於陌生的事物總是容易抱持猜疑的心態，更何況對於長期以來幾乎只聽到反面說詞的人而言，應該有諸多難以理解的地方。我至今受到許多認識的、不認識的朋友質疑，因此要再度簡潔地說明我思想的骨幹。本篇概要的內容就是收錄我主張的思想，形式則採用隨意的自問自答。

問　何謂工藝？

答　工藝是指日常生活用品，與藝術迥然不同。繪畫就是為了欣賞而創作的藝術，和服或桌子等是為了使用而製作的工藝。

問　何謂工藝之美？

答　工藝之美即為實用之美。實用是日常生活用品存在的意義，因此用品之美發自實用。無法使用的工藝品就不具備工藝之美。因此不堪使用

或是無視用途的工藝品，無法保有自然的工藝之美。

問　何謂實用？

答　此處的「實用」不得單獨以唯物的思考解釋，恰如心理與生理不應分開討論，使用物品的同時也要考慮心靈的層次。我們使用器物的同時也會觀賞與觸摸器物，所以如果僅討論唯物的實用面向，那麼像是器物的圖案就會完全失去存在的意義了。然而美好的外表能增進使用的慾望，在這個意義之下，它也應屬於實用的一部分。相反的，讓人感到醜惡的東西，即使再怎麼實用，也還是無法引起讓人想使用它的慾望。例如我們說到料理，除了是食物本身之外，也指色、香、味俱全的一道菜，足以提升食慾。倘若只有心靈層次的實用也一樣是不具意義，就如同將料理的模型視為食物一般。所謂的「實用」不能陷於唯物或唯心，兩者應合而為一。

問　工藝之美的特質為何？

答　工藝之美的特性在於「親切感」。器物與我們朝夕相處，因此必

須具備「親切感」的要素。故而時常讓人感受到「溫潤」、「雅致」，我們不是常以「有味道」、「韻味十足」來形容這些工藝品嗎？因此與其說工藝品具備崇高或是偉大之美，不如說它們具備容易親近的溫暖之美。此處可以察覺工藝與藝術明顯的差異。我們不都是將繪畫懸掛於牆壁欣賞，而將器物拿在手上嗎？

問　工藝可分為哪些種類？

答　基本上可以分為以下幾種：

工藝
├ 民藝（民眾的工藝）
│　├ 工房主義（創造的工藝）
│　└ 資本主義（機械的工藝）
└ 工藝藝術（藝術的工藝）
　　├ 個人主義（個性的工藝）
　　└ 貴族主義（技巧的工藝）

除了民藝之外，還有工藝藝術。前者為民眾所創作，屬於民間使用的

工藝品，後者為個人創作者所創作，屬於少數人得以購買的商品；前者又可分為是大量製造的便宜生活用品，後者是價高量少的裝飾品。此外，也可以分為前者為無心之作，後者為意識之作；前者為無名之作，後者為記名之作。但是我認為這兩種工藝又可以個別細分出兩種工藝：民藝又可以分為工房制度的產品與今日資本主義下的產品。前者屬於手工創作的工藝，後者屬於機械生產的工藝。工藝藝術也可以細分為出兩種，一種是以表現個性為主旨的個人作品，另一種是根據官方或富豪的命令所生產的貴族工藝。工藝品大致可分為以上幾種形式。

往昔的歌德式風格工藝品就是典型的工房式民藝，現代的鋁製器皿是屬於資本主義的機械工藝。緯緻活和木米的作品是屬於充滿個性的個人創作，蒔繪和庭燒*是屬於官僚的貴族工藝。

問　　何種工藝得以展現最豐富的工藝本質？

答　　民藝，其中又以工房的產品展現格外深刻的工藝之美。工藝藝術容易忽略用途而過度強調美，反而打破工藝的原則。如此一來，與其說是

★
江戶時代藩主在自家庭院燒製的茶具。

工藝不如說是藝術。因此工藝的正道應該是民藝。「工藝」與「工藝藝術」因此產生明顯的區別。至於今日資本主義制度下所生產的機械工藝多麼缺乏美的要素，我想已經無需我多費唇舌說明。

例如雞龍山*1的「三島」*2是純工藝；道八*3的「三島摹寫」*4則已經接近藝術的領域，勉強算是工藝的分支。

問　民藝與工藝藝術，何者的工藝之美為多？

答　從作品所顯現的美來看，工藝藝術幾乎無法勝過民藝。個人作品所顯示的美與其說是器物之美，不如說是作者本身的個性之美。如果不知道作者的名字，個人作品恐怕無法在工藝史上佔據如此崇高的地位。尊敬知名作品的人只是為了作者的大名而購買，並不重視器物本身。至於貴族之作流於技巧，偏離美的正道。以美為目標的工藝藝術從器物的角度看來，其工藝之美往往不如民藝。樂燒的茶碗無論如何都無法優於井戶茶碗。個人作品之美不在於器物本身，而是在於作者本身敏銳的感受以及其本身引人入勝的個性，但那已經不是工藝之美，而是我們對於作者本身的

★1　韓國的山名。
★2　韓國的粉青陶器。
★3　京都陶器的窯場之一。
★4　模仿韓國陶器的作品。

興趣了。

## 問　為何個人的作品不如民藝？

**答**　答案在於「個人之美」不如「超乎個人之美」。民藝之美展現的是超乎個人的無我之美，個人的作品則是充滿自我的意識，違反自然的做作當然缺乏美。另外，個人的力量當然遜於傳統的力量，無論是多麼強大的個性在自然面前都會顯得渺小。現實生活中，平庸的民眾往往比伶俐的個人更能創造出令人驚豔的作品，這都是因為他們不會受到自我所帶來的傷害。虔誠的信仰不會出現於主我，只出現在無我的世界。如同法利賽人當中少見虔誠的信徒，優秀的知名作品也非常稀少。

無論是哪個個人創作者，都無法製造勝於歌德式風格的家具。倘若要從古往今來的工藝當中選擇一百項美麗的作品，就會發現其中的九十九項，不，恐怕全部都是無名之作。

**問　工藝是否不承認個性的價值？**

**答**　工藝並非不承認個性，但是滿足於展現個性是一種錯誤。個性之美也是美的一種，但不是最高級的美，如果創作者擁有強大的個性，應該已經抵達超越個性的領域。個人工藝之所以令人感到不足，在於難以抵達超脫個性的境界，而且過度強調個性美反而不適用於日常生活用品上，因為個性之間彼此容易發生相斥作用，因此往往罕見具備個性之美又散發平和氣息的器物。當工藝品不再適合一般使用時，就已經脫離工藝的意義。

所以工藝不能止於有個性的工藝（光是展現個性就已經無法滿足工藝之美，更何況連個性之美都缺乏的作品更是缺乏美的要素，我們不能將缺乏個性與超越個性混為一談）。

民藝之美的另一個特徵就是感覺不到作者的個性。器物本身就具備美的要素，並非因為作者的個性而美，例如波斯地毯無須知道工匠的姓名也能令人感受到其美，只要是波斯地毯的工匠，誰都能做出如此美麗的地毯。同時一條地毯是經過多種行業的工匠合作而成的成果。無論成品多美，工藝創作都不是單獨一人的世界。眾人合作而成的波斯地毯，何曾出

現過醜陋的成品呢？因此工藝不能只停留於個性之美的境界。

**問　為何無知的工匠所創作的民藝為美？**

答　無學、無知與缺乏個性並非創造美的力量，工匠只是單純地服從自然而已。他們的美是來自於自然的保證。民藝之美是屬於他力之美，天然的素材、自然的工程和坦率的心靈才是創造真正之美的力量。因此民藝之美是屬於「受到拯救之美」，而非工匠具備自救的力量。在自然的救助之下，民藝當然能出現美麗的作品。工匠曾幾何時製造過醜陋的工藝呢？反而是依賴個人力量的工藝充滿謬誤。但是只要自然發揮力量，所有作品都能獲得拯救。

走遍全歐洲刻意尋找歌德式風格的醜惡作品其實只是徒勞的行為，就如同在天平時代的卓越布疋上尋找醜惡的顏色或紋樣也只是徒增疲憊而已。

問　個人創作者是否就無法展現工藝之美？

答　個人創作並非絕對無法展現工藝之美，但是必須了解個人創作之路窒礙難行。受限於個性的工藝，絕對無法達到如同民藝的無想之美，這就跟知識份子多半無法成為虔誠的信徒一樣，選擇自力之道者必須經歷禪僧般的嚴苛修行。執著於個性無法保證器物之美，再加上許多工程或技術是無法單獨完成的，相信個人創作者應該都有過這樣的經驗。如果個人之道是工藝的正道，民眾的工藝就會淪為低等的工藝，因為民眾並不具備高明的個性和足夠的知識。但是令人驚訝的是工藝往往在民眾手上開花結果，這項事實告訴我們個人之道是困難重重，僅有少數的天才得以創造優秀的作品。放眼當今，個人工藝家風起雲湧，難道他們全都是少數的天才嗎？統計的結果冷酷地揭示一個時代最多只會出現一名天才，這個世界也因為無可救藥的個人創作者之多而苦惱。

問　個人創作者具有何種價值？

答　個性之美倘若藉由工藝展現會受到工藝的限制，反倒不如創作藝

術來得方便。因為訴求個性的工藝在本質上原本就不適合展現工藝之美。然而當今的民藝嚴重墮落，只剩下個人創作者能向眾人宣告美的目標。現在的社會遍尋不著工藝之美的道路，需要具備正確鑑賞能力與認識的人才，因此工藝的世界目前強烈需要優秀的指導者。倘若當今末世之日，沒有個人創作者挺身而出，工藝的世界將會更加黑暗。他們的奮起是這個意識時代必要的現象，也是讓下一個時代恢復為民藝時代的媒介。因此個人創作者的價值不在於作品，而是對於美的理解，他們的作品在思想上具有更大的意義。但是令人遺憾的是個人創作者往往很少有人可以真正理解美的目標何在，通常又不是能創作正確工藝的天才，甚至還會製造錯誤的工藝誤導大眾。

個人創作者應該是工藝的指導者，而非大成者。假設個人創作者製造一個茶壺，並在茶壺上畫上山水畫，民眾以此茶壺為範本製造成千上萬個，並且熟練到毋需意識範本即可製造。等到民眾抵達這個境界，他們所生產的工藝往往更勝範本，已經脫離藝術的領域，達到民藝的境界。個人作品在美的方面往往劣於民藝，主要的價值在於思想的貢獻。

問　對於工藝而言，工藝藝術與民藝何者的發展為重？

答　個人創作者的意義在於將現代錯誤的美帶上正途，並且重新將正確的未來工藝交到民眾手上。個人創作者的一切努力不在於表現個人，而是將正確之美具體呈現於民藝之中。目標不是拯救個人的作品，而是藉此拯救未來的工藝。因此無論是精神上或是社會上的意義來看，民藝都遠比個人工藝重要，民藝的衰退象徵大部分的工藝已經死亡，同時也代表「視美為善的王國」不可能存在。少數的個人作品呈現工藝之美只能稱得上是最小的喜悅，甚至該說是可恥的現象。

個人創作者倘若不涉入民藝的發展，就如同只考慮自身修行的隱者。然而修行自我不就是為了之後普渡其他人嗎？隱遁本身不應該是修行的目的。捨棄藝術轉向民藝的發展就是代表從拯救自我轉移至拯救他人。執著於個性與個人的創造並非個人工藝的目的。

問　我們應對個人創作者抱有何種期望？

答　最大的期待就是他們能夠自覺到其在社會上的任務，這同時也是

234

現今的個人創作者最為缺乏的特質。現在的個人創作者一切以美的意識為出發點，但是之後他們還必須再多意識到社會的需求。如果沒有後者，前者也不可能有實現的一天。個人工藝的價值取決於是否對於未來的民藝有所助益。倘若持續不與民眾接觸，就無法擺脫社會的罪惡。比起拯救自己，拯救民眾的意義更加深刻重要。近代社會的思想潮流就在於如何喚起工藝家的社會意識。如果個人創作者僅止於追求美，終有一天會淪為過時而無法滿足大眾的。追求真正之美的時候，有誰能忽略民藝的意義呢？

問　個人創作的工藝有哪些社會性之缺陷？

答　數量稀少、價格昂貴、無當擺設、昂貴無用、奢侈炫富、淪為骨董、不為器物。因此個人的作品脫離民眾的生活，淪為少數富者的消費品。一言以蔽之，就是因為失去用途而遠離民眾，這正是工藝品的致命傷。無用的工藝失去工藝的意義，遠離民眾的工藝則會因此失去工藝之美。

個人創作者如果與社會隔離，必須謙虛地承認當下所處立場的不足。

最重要的是在民藝面前重拾謙虛的心靈，進行準備工作以讓正確的民藝時代再度來臨。當個人創作者的作品真正成為民藝時，便能明白自己的原作無論是用途或是美感都遠遠劣於民藝。

問　民藝的優點為何？

答　優點在於絕對以用途為重，價廉量大，對一般民眾的日常生活有所助益。同時工匠可以藉由大量生產熟悉製造的技術，進而擺脫技巧的束縛、不受美的意識影響而無心地創作，更進一步還能將一切單純化。此外，民藝並且具備自然與無為的要素。這些性質從社會的角度來說是優點，同時從美學的觀點上來看也是強項。以往所謂的「廉價雜貨」不但沒有現代工藝的缺點，也少見醜陋的成品，將「屬於民眾」及「具工藝性」兩大性質融合一體。

但是發自知識、技巧與個性之作往往缺乏優秀的成品。相較之下，過往的民藝當中卻難以發現醜陋的成品。就如憑藉自己力量的禪僧往往難以領悟真理，然而憑藉他力的善男信女卻往往是虔誠的信徒。

236

問　為何如此留心民藝？

答　一、我的直觀認為民藝之美比起工藝藝術之美更加豐富。二、在討論工藝理論時沒有人強調民藝的價值。三、史學家或收藏家在評價時都偏重於個人創作者。四、個人創作者過於強調個性，拒絕與民眾接觸。五、沒有人計畫將工藝發展為民藝，因此我認為必須闡明民藝的價值，好讓未來的工藝恢復以往的偉大。民眾的生活用品如果無法發展為偉大的工藝，便無法稱為工藝時代。工藝美的重點在於社會而非個人，個人創作者雖眾，但是卻少有人願意製作無名之作。正確來說，他們甚至不相信無名的作品之中也會出現偉大的工藝，反而是刻意疏離民眾，躲進自己的城堡裡的個人創作者日漸增加，也讓消費者越來越習慣以有名的作品為尊為尚。因為這種趨勢掌控了現代社會，使我更加要刻意強調民藝的重要，如果沒有因此引發輿論討論，正確的工藝歷史便會劃下句點。

問　為何民藝於近代衰退？

答　根據歷史可以發現，不分東西都是起因於資本主義的興起。

日本民藝的衰退起於明治二十年＊左右，此時正值資本主義興起。西洋世界則因為資本主義的入侵而喪失光輝的中世工藝。

問　為何資本主義會扼殺民藝之美？

答　資本主義下的工藝首重利益，用途流於其次。資本主義者的眼光經常放在利益上，而非樸實剛健、美或品質，粗製濫造正是其無法避免的結果。著重利益的結果是消滅了用途與美感。同時資本主義下的工藝以機械代替手工，導致成品逐漸遠離創造而淪為僵化固定。

工藝原先是為了自用而自做，進而成為商品。雖然由手工轉為機械是必然的趨勢，換個角度也可以說是從樸實剛健轉為粗糙惡劣，由自由轉為冰冷，由親切轉為利益優先。因此過往未曾出現醜陋民藝的時代消失，美麗的民藝難再現，我們目前就處於這個變化激烈的時代。

問　為何現代的民藝是粗俗醜陋的？

答　因為受到資本主義的影響，墮入競爭的社會，同時必須以俗麗的

＊
西元一八八七年。

238

外表吸引消費者。粗糙醜惡的顏色與外形正是最直接的惡果，並且更進一步反映出資本主義對人心造成莫大的負面影響。

近代的工藝喪失耐久的特性，轉變為用過即丟的性質。現今我們所買的衣物不再可能被收進美術館裡，器物也變得脆弱醜陋。人類的創造日漸醜惡，只是一心追求新奇變幻，這種環境自然無法提升眾人的品味，現代即使是有教養的人對於美的要求也極其低落。

問　機械生產對工藝帶來何種影響？

答　目前的狀況非常惡劣，倘若繼續持續必定無法期待工藝之美的復甦。我們不能否認機械製品也有其特殊之美，但是目前的機械製品尚未能超越手工的美，根據目前的狀況看來，今後也不可能出現。

道具也是一種機械，因此就算是手工製造也不可能完全擺脫機械，我們甚至可以說手本身也是一種機械。然而無論是美感或是品質，手工都勝於機械，這是因為人類的手是比機械更為複雜而自由的機械。無論是何等複雜的機械在人手面前不過都是簡單的構造。一言以蔽之，人類的智慧在

自然面前不過是駕鈍，應用龐大的知識所產生的化學染料，幾乎不可能贏過植物染料所創造的色澤。站在目前收藏於中宮寺的「天壽國曼荼羅」面前，我們能拿出勝過千年之前創作的色彩嗎？

問　為何否定機械生產？

答　機械本身並無錯誤，但是並不代表機械為主就是好的。只要人類不變成機械的奴隸，使用機械並無問題，但若以機械為主而凌駕人類，此種現象必定為惡。機械本身無誤，機械主義卻不可行。

機械越是複雜，人類越是容易淪為機械的奴隸。如果機械只是一種道具，人類便可輕鬆地駕馭機械。現代因為人口的增加而無法回到以往的道具時代，我們也因此需要更多的機械，但是機械過多會再次束縛人類。重點在於我們身處兩者之間，應當如何解決此項問題。最聰明的作法應該是以機械進行前端作業，最後完成的步驟由手工修飾，便可解決兩者之間的矛盾。單憑手工不過是白費人力，全靠機械則會抹煞美感。

問　機械不是帶來物質生活上的便利嗎？

答　機械的確帶給我們生活上諸多便利，但是根據經濟學的考察，機械主義導致民眾貧窮也是不可否定的事實。使用機械是資本主義所帶來的現象，如果社會不轉向資本主義就不會淪為機械囂張跋扈的現況，自然也不會出現如此眾多的失業人口。現代的煩惱反而是機械所帶來的生產過剩，可見機械主義不能保證人類的幸福。

資本主義與機械主義彼此關係密切，建立於資本主義之上的商業主義必定會淪為機械競爭。機械雖然帶來省時量大的便利，但是也造成品質低落、工作痛苦、失業人口增加與導致民眾陷入連便宜的機械製品都無法購買的貧困。機械也許能帶給人類幸福，但是它所引起的不幸卻更加嚴重。

問　如何阻止機械的跋扈？

答　倘若以利益為主的資本主義沒落，機械就不會像目前一樣無止盡地增加，對於手工的需求自然也會擴大。相較於機械生產，手工製造應該

概要

能帶來更多工作的幸福。

我從經濟學的角度否定資本主義一事發覺深刻的意義，那就是在不久的將來我們可以看見機械所帶來的弊害，決定了其命運的走向。等到那天來臨，大家就會對機械抱持正確的認知了。

問　**放棄發達的機械，不就等於期望文明退步嗎？**

答　就算發達本身是好，但當它開始變得有害的時候就必須抑止。如果世界和平，眾人何須執著擁有武器？如果盲腸發炎，會因為生物進化的理由而拒絕手術嗎？我不是呼籲大家放棄機械，而是因為機械抹煞美、造成工作不幸和產品粗糙惡劣，才呼籲眾人應抑止機械無限制的發展使用。也許有人認為機械的發達象徵文化的發達，但真相是科學的進步，而非工藝本身的進步。在呈現美的這方面，機械製品從未超越手工製品。眾人對於精密機械本身的驚訝並不能就直接等同於對機械製品的驚訝。

問　手工藝不是過去的遺產嗎？

答　我並不如此認為。我所提倡的手工藝並非反對機械主義，無視輔助手工的機械是無益的，但是謳歌傷害手工業的機械則是愚蠢的。手工藝由於自然的加持而具備不變的力量，足以保障人類邁向正確的幸福。無視手工藝代表對作品與工作的輕視。我們在機械製品中看到太多醜惡之作，也深刻地體認到在機械之下的勞動不過是一種痛苦。

道具時代的逝去並不表示手工價值的消逝，正如同科學時代的到來不表示宗教時代告終。科學的進步並不會改變信仰的意義，甚至可以說越是深入科學時代越是需要信仰。手工的價值不會因為機械而改變，我們對於手工的需求也會因為覺醒而時常出現。

問　可能改善機械製品嗎？

答　機械製品可以改善至某種程度，卻明顯有其極限，這是由於機械本身的性質就會抹煞美的創造。機械往往只是單純的重覆，缺乏創造的自由。我們無法期待缺乏自由的創造中出現美。如果希望機械製品變美，就

需要更加活用人力。此外，還必須拒絕擁有機械的資本主義者參與製造，因為他們往往以利為先而犧牲美。對於資本主義者而言，美是無力的幻想，利益才是驚人的現實。因此如果持續現狀便無法為機械製品增添美的要素。

問　如何復興正確的民藝？

答　不改革社會組織便無法使民藝復活，不改變現狀會導致民藝衰敗，粗糙惡劣的機械製品不斷增加，個人作品最後變成少量的骨董而被保存下來。現代也還有許多地方保留傳統，持續以手工製造民藝，但是都無法與機械產業抗衡，僅是苟延殘喘。看到這些美麗的工藝總讓人興起拯救的念頭，但是在現今的制度下拯救它們恐怕意義不大，為了復興民藝必須重新建立制度。

問　何種組織之於民藝是必要的？

答　資本主義制度抹煞了民藝之美，相反地這也意味著必須以公會制

度代替資本主義制度才能解救民藝。偉大的民藝時代都是採用公會制度，因此可說公會與工藝為一體兩面。美麗的工藝隱含合力之美，例如西洋的中世時代是工藝的時代，當時也是典型的公會制度時代。

問　何謂公會？

答　基於相同目的，根據同胞愛而結合的互助團體。由於是團體，因此具備維護團體的秩序。秩序必須是道德，工藝公會根據此道德性保證誠實製造，無論品質、工程和價值都不能有欺騙的行為，組織因而得到社會的信賴，人民更進一步獲得生活的安定，無法遵守道德秩序者便會失去在這個社會裡的地位。由此可知公會與當今重視利益、粗製濫造的制度截然不同。

問　公會會對工藝之美造成何種影響？

答　公會是工房，不允許自我的個人主義。工藝必須超越個人美，進入超脫個人美的境界；從個別之美進入秩序之美；從單獨之美進入結合之

美；從個人的作品轉變為民眾的合作；單獨一人之美轉變為時代之美。簡而言之，工藝之美必須跨越少數個人的界線，邁向實現「視美為善」的王國。

例如中國宋代或歌德式風格時代的工藝並非展示獲得拯救的少數個人之美，而是展現獲得拯救的普遍大眾之美。個人主義風行的現代社會當中，要尋找擁有正確之美的作品是困難的，但是工房的時代反而找不到醜惡的作品，這豈不令人吃驚？如果沒有工房作為基礎，醜惡作品豈能不出現。

問　促使工房結合生活的「共通目的」為何？

答　近代風行的「實現個性」成了每個人的生活目標，但是不論是過去或是未來的工房生活則是以「實現人與人之間通力合作的力量」為目的。因此工房的生活就是協調共存的生活。「共同生活、相互幫助之心」並非生活的手段，反而是展現生活的本質，這種生活才是合理的生活。工房代表人類共通的目的，我們並非先有生活才建立工房，而是在工房中生

246

活。工房是普世的概念，同時具備救世主的意涵。因為工房的存在，我們的生活才終於出現倫理。工房是救贖，而非手段，民藝必須建立於皈依工房，如同天主教強調沒有教會便無救贖。

**問　正確的民藝有可能復興嗎？**

答　我依舊抱持希望，但是目前的制度本身排斥「正確」與「美」，繼續肯定這樣的制度絕對無法建立正確的民藝。無論從宗教、道德或是經濟學的觀點都可以確認當今的資本主義制度絕非正當健全的制度。現代的社會即將因為資本主義所帶來的禍害而崩壞，社會主義運動今後只會越來越興盛。我相信只要改變當今的社會制度，工藝就能有光輝燦爛的未來。

近來最值得注意的就是中世社會制度研究的興起及關於基爾特社會主義的主張。有人批判這些現象是「復古主義」，但是這些研究與主張並非單純的逆行或仿效，而是從中找出歷久彌新的社會法則。換句話說，並非一昧崇拜過去，而是認識永恆的真理。公會制度沒有古今不同。

問　只要改變社會制度就能立即改善民藝嗎？

答　事情並不是如此簡單，民眾在扭曲的制度之下，長久以來被隔離於美的世界外，我們自然無法期待處於惰性中的民眾可以馬上創造出優秀的作品。此外，民眾並無法分辨美醜，如果沒有人為民眾指出正確之美何在，民眾就會迷失方向。新時代的起頭格外需要優秀的指導者，也就是憑直覺便能了解何謂美的人才。

個人創作者在這方面肩負重大的任務與責任。

問　我們應當如何找出美的正確目標？

答　只要凝視過往正確的民藝，便能發現正當健全的工藝之美，我們必須從中學習工藝之美的法則。

問　如此一來不會陷入因襲過去的問題嗎？

答　回顧過往並不代表就是模仿或是因襲過去。工藝的形式應當隨著時代而改變，但是構成工藝之美的法則永恆不變，不分今昔。尊重過去的

作品並非因為是過往的作品而尊敬，而是因為過往的作品具備永恆的價值值得我們尊敬，因此我們尊敬的並非過去，而是永恆。

實際上最美麗的作品永遠都能帶給我們新的感受。良好時代的作品就算古老，所展示的美卻不會落伍。單純模仿過去的作品，無法稱為最美的作品。

問　過去何種作品最能展現「健全之美」？

答　相較於貴重的「高級藝品」，反而是被蔑視為「廉價雜貨」的生活用品才能展現健全的工藝之美。此處的「健全」代表符合工藝的本質——「實用」，包含誠實的品質、態度和心靈。粗劣的材料、繁瑣的工程、多餘的裝飾、做作的技巧、特殊的個性、過剩的意識因為不適合工藝的本質，皆會帶給工藝不良的影響，所謂的「高級藝品」多半具備以上的缺點，「廉價雜貨」反而看不到這些影響，至今的看法多認為高級等於美，其實不過是認為技巧等於美。倘若想追求「健全之美」，反而必須將眼光放在生活用品的領域。

問　何謂「廉價雜貨」？

答　「廉價雜貨」代表的其實是一般品質的工藝品，意指我們每日使用的生活用品。這些無名、便宜、大量又普通的工藝當中竟然具備了美的要素，我為真理的無所不在感到不可思議。這項真理代表對民眾的肯定，同時也表示價值與美感的完全調和。

先前也曾提到，藝術品是「高級藝品」的代表，民藝品則是「廉價雜貨」的代表。

問　為何只有「廉價雜貨」具備工藝之美？

答　這是過度武斷的判斷，「高級藝品」當中也有美麗的作品，但是必須注意的是「高級藝品」當中美麗的作品非常稀少，而且它們的製作目的和表現形式與「廉價雜貨」具備相同的基礎，我們可以從中發現坦率、自然和單純的特點，而非做作與複雜，這些不正就是「廉價雜貨」的特質嗎？因此理解「廉價雜貨」的美，就是了解工藝之美。由於至今沒有人明確地意識到這項真理，過去人們提到工藝之美時習慣只針對「高級藝

品」進行討論，所以相對的我的理論才會被視為是價值觀顛倒。

問　為何「高級藝品」反而缺乏優秀的作品呢？

答　因為它遠離了工藝品應當具備的用途，導致缺乏工藝之美。遠離用途表示工藝已經出現問題，通常難以擺脫意識的束縛，容易陷入自我的意念，產生過度重視技巧的現象，更進一步導致複雜的工程、醒目的加工與做作。這都是因為僅僅重視美而忽略用途的後果，結果反而離工藝的本質越來越遠。另外，也導致價格高昂等經濟面上的缺點，受到這些問題影響，自然難以出現健全的作品。

因此「高級藝品」必然多半是裝飾品，又因為不是實用品必然是脆弱的。事實上，「高級藝品」也的確多半是不堪使用的脆弱器物，這種作品稱不上是工藝的主流。

問　「廉價雜貨」為何能展現豐富健康的工藝之美？

答　「廉價雜貨」是支持我們忙碌生活的實用品，而非置於壁龕的裝

飾品，它們生而為服務人類，因此不需要華美外觀，而必須具備樸素的外表與堅強的質地，畢竟脆弱的器物禁不起天天使用，使得「廉價雜貨」必須具備健康美，也因此產生踏實、樸素與謙讓等等的美德。簡而言之，「廉價雜貨」完全展現工藝之美的法則──「用即是美」，我想應該沒有比健康美更加自然安定的美吧？

問　至今有人深刻地鑑賞所謂「廉價雜貨」之美嗎？

答　我認為是「早期茶道家」，也就是人稱大茶道家的珠光、紹鷗、利休和相阿彌等人，之後的光悅等人也可以名列其中。這些茶道家可說是最為愛護民藝的人，日本人對於工藝品的愛全部都包含於茶道之中。

問　為何限定於「早期茶道家」？

答　中期之後的茶道家對於器物的看法呈現完全的惰性，已經失去直觀的自由，導致目前的茶道僅存形式。茶道的墮落從遠州★時代最為明顯，到了末期則可說是墮落於惡劣品味的泥沼之中。誤解工藝的茶道家對於工

★
小崛遠州，為遠州流茶道的始祖。

藝的錯誤看法也可說是最為嚴重。

問　早期的茶道家為何偉大？

答　因為他們具備創造性的直觀，自由的觀點，這使他們從無人欣賞的生活用品之中發覺驚人之美，他們具備超越所有人的銳利眼光，發掘民藝之美的價值。例如他們所選擇的茶器一律皆來自「廉價雜貨」，目前被奉為「大名物」的茶器以往都是便宜的「廉價雜貨」；茶室的規範則是起源於民房，他們從常民的世界中找到最高尚、古雅以及玄之美，悠遊於「玄」的世界中便可沉浸於靜慮。茶道是美的宗教，茶道家透過茶道品嘗清貧之美，當鑑賞進入這個境界也就成為生活了。

問　茶道已經沒有發展的餘地了嗎？

答　我必須勇敢地回答茶道仍有無限的可能。茶道之中潛藏美的法則，但是法則是精神而非枯骨，當法則淪為形式時便失去意義。茶道家之所以偉大在於自由無礙地運用法則，只要茶道具備生命，我們便能進行無

限的發展。在具創造性的直觀之前，美不會受到侷限。現代人擁有眾多早期茶道家從未看過的「廉價雜貨」，可以從中自由地選擇茶器。茶道應當適應新的生活形式，無須堅守過去的茶室形式和茶器的尺寸，這種自由正是茶道家帶給我們的教誨。我們具有無限增加「大名物」數量的自由，在其他有相同製作水準的器物身上無法看出它具有跟「大名物」相同之美，乃是出於我們缺乏直觀與思想之墮落。我反而驚訝於世上竟充滿如此繁多的美麗器物，更因為眾人無視於眼前的優秀器物而感到不可思議，我們明明處於比早期茶道家具備更多選擇的時代。

**問　早期茶道家對於工藝之美的看法是否有不夠充分之處？**

答　茶道家僅是欣賞器物之美，具備鑑賞的深度卻缺乏理解的深度。

處於意識時代的我們在鑑賞的同時也必須觀察美的真正原因。除了思索美的法則之外，尤其必須考量在當今社會之下如何實行此種美。我們不應該將腳步停留於鑑賞，而是更進一步邁向了解真理，這也代表我們應當由觀察過去轉換為考察如何創造未來，所以我們要比早期茶道家忙碌多了。

問　「廉價雜貨」之美不是粗野原始之美嗎？

答　絕對沒有這回事。「廉價雜貨」象徵自然又具備古雅與無想之美，應該最能滿足品味高超的鑑賞者，沒有比這更深刻的美。也許有人認為自然代表粗野，但是世上沒有勝過自然的睿智。反過來看，「高級藝品」當中有多少作品達到古雅的境界呢？所謂的「高級藝品」不過是執著於有想的作品，不過是做作的作品，不過是流於華美的作品，不過是沉沒於個性之中的作品，不過是抹煞自然的作品，不過是華麗易倦的作品。也許有人認為高級藝品代表人類智慧的發達，但是人類的智慧相較於自然的智慧僅是幼稚粗魯的智慧。

問　我們未來的使命難道不是將工藝建立於發達的科學之上嗎？

答　我們當然不該無視科學，可是更不應該過度信任科學。從現實生活中可以發現近代科學的作品在美感上從未勝過古代的作品，今後也不可能出現突破，畢竟科學具有一定的極限。使徒保羅曾言：「因這世界的智慧在神看是愚拙。」此處的神替換成自然也是一樣。科學的作品具備知識

的趣味，但知識並不等同於美，知識甚至會抹煞美。認為科學足以征服自然是桀驁不馴的空想。我們不可無視於知識，卻也不能無視於知識的極限，尊敬遠較人類智慧複雜與優秀的自然，才稱得上是真正的智慧。如果要我指出世上最深刻的知識，那就是完全順從自然的知識。良好的科學作品不是超越自然之作，而是紀念自然偉大之作。

問　何謂重視自然？

答　第一是創作時隨時心懷自然。苦心孤詣對於創作有一定的功效，無心卻能帶來更為驚人的效果。相信自然遠比了解自然更加理解自然。無想是最正確的心態，皈依是最優秀的知識。

第二是依循自然的工程。複雜無法勝過單純，美無需迂迴與錯綜。越是加工，器物越會失去原本的生命力。細心與精密是技巧而非美的本質，甚至會淪為弱化美的因素。美麗的工藝往往建立於簡單的手法。

第三是使用天然的素材。天然的素材才是最貴重的材料，往往比人工製品的種類豐富。站在人類的立場，人工原料也許純粹；從天然素材的立

256

場看來，不過是不純而勉強造出的物質。回顧偉大的工藝，可說是素材的工藝，工藝之美也是素材之美，工藝品往往是地方特產，就在於使用當地的素材製造工藝品，越是接近自然越是安全，越是背叛自然越是危險。

問　何謂工藝之美的原則？

答　工藝之美的原則與一般精神法則相同，除了宗教經典之外找不到美的法則。正確的工藝就如同聖經裡的一節，不過是以工藝的質感、形狀、顏色、圖案代替文字展現以說明真理。歌德式風格時代的工藝與當代的神學具備相同的精神，中國宋代的工藝也述說著當代的精神。一項工藝也能具體表示避免我執的教誨、以無念為中心的禪意和眾生如何獲得拯救的他力觀念。信與美不過是一體兩面。

我認為上述這些即表示了工藝的意義。

（昭和二年十一月八日完稿增補）

編者後記

一九二五年，民藝之父柳宗悅提出「民藝」一詞，為「民眾的工藝」的簡稱，最基本的定義是「由職人手工製做、供一般庶民於日常使用的生活用具」。

一九二三年日本發生關東大地震，柳宗悅因避難而遷居京都，閒時常去逛東寺、北野天滿宮的古董市集，結識許多工藝家朋友，並對於傳統手工製造的生活用具所散發的自然之美大為驚豔，卻也發現一般人因為它們實在太過平常而忽視了。當時，日本因為西方文化的流入，使得傳統手工製造業在全面西化、工業化的影響下，快速衰退、消失，因而促使柳宗悅開始將目光放在這些生活用具，由此出發，去思考、歸納出美的定義，同時致力提高傳統手工製造業之價值。

柳宗悅與幾位同好如陶藝家濱田庄司、河井寬次郎及來自英國的伯納·侯威·李奇（Bernard Howell Leach）走訪日本各地，他們收集民藝、調查各地傳統手工藝產業，並指導職人提升技術，協助產銷的聯結，致力改善職人生計；成立日本民藝館、開辦雜誌《月刊民藝》，希望喚起民眾對傳統工藝的重視，目的在於透過各種方法讓這些技藝得以傳承下去。這

260

一連串的作為被後人稱為「民藝運動」，於六〇年代達到高峰。民藝運動不僅延續了日本傳統手工製造的生命，也讓美走進日常生活，無形中培養出日本民眾的美感意識，內化成無法計量的精神資產。民藝運動影響其後的現代工藝設計，催生出享譽國際的工業設計師柳宗理（柳宗悅之子）與森正洋等人，再推及當代的深澤直人等。

《工藝之道》正是民藝運動的理論基礎，此書中為「何謂民藝」、「民藝之美」做定調，釐清民藝與藝術在功能性、評判美的標準上之不同。它點出日常生活用具之所以溫潤動人，是因為符合了實用、耐用、堪用、手工製作、大量生產、使用天然素材等原則，意即符合柳宗悅所提倡的「用之美」。

「用之美」三個字解釋了我們追求這種感覺的緣由：器物之於人，不是只有消費性的、唯物的，還要透過「使用」才能看到美，進而感受到美所帶來的心靈撫慰，以及走入美的身後所代表的理想世界。

柳宗悅在歸納民藝之美的原則時，也看到了資本主義帶來的罪惡，以及它會在工藝、民生等處引發的問題，他因而提出了具體的見解，將民藝

編者後記

261

精神與理想社會結合，描繪出一個理想世界的輪廓。

　　進入二十一世紀，工業化對傳統手工製造帶來的威脅並未減少，近年更因全球化擴大衝擊。所幸人們在經歷了極度便利、過量、廉價的生活體驗之後，重新審視地方特色的重要性，再次看到傳統手工製造的價值，歷經近百年歲月的民藝精神又被拿出來審視，認知當年柳宗悅等人的高瞻遠矚，對其評價日益高升。

　　今日的日本不少人試著扮演類似當年柳宗悅等人的橋樑角色，將各地職人所生產、結合了傳統製造技術與現代設計概念的生活用品介紹給大眾，透過消費者的使用讓傳統文化融入日常生活，讓手工藝可以自然而然地繼續傳承下去，這些活動漸漸形成一股民藝復興風潮，而這陣風正由日本吹向你我身處的台灣。

　　柳宗悅認為正確的工藝不僅僅是通往美好生活的途徑，更是走向自由、民主、平等的康莊大道。我們期望此書中所傳達的民藝精神也能為所有關心美、追求美好的生活及期盼理想世界到來的人帶來些許的啟發。

柳宗悅：「當任何平凡的民眾都能輕易地製作出卓越的作品時，才是最偉大的工藝時代；只有真正的工藝時代，才會出現美的社會。」

王淑儀
大藝出版副主編

國家圖書館出版品預行編目資料

工藝之道：日本百年生活美學之濫觴 / 柳宗悅 作；戴偉傑，
張華英，陳令嫻譯
－ 初版 .-- 臺北市：大鴻藝術，2013.06
　264 面；13×19 公分 --（藝文化；4）
　譯自：工藝の道
ISBN 978-986-88997-6-6（平裝）

1. 民間工藝 2. 日本美學

969　　　　　　　　102009132

藝文化 004

# 工藝之道｜日本百年生活美學之濫觴
## 工藝の道

作　　者｜柳宗悅
譯　　者｜戴偉傑、張華英、陳令嫻
導　　讀｜林承緯
責任編輯｜王淑儀
校　　對｜賴譽夫
設計排版｜一瞬設計 蔡南昇 練徹

主　　編｜賴譽夫
副 主 編｜王淑儀
發 行 人｜江明玉
出版、發行｜大鴻藝術股份有限公司｜大藝出版事業部
　　　　　　台北市 103 大同區鄭州路 87 號 11 樓之 2
　　　　　　電話：(02) 2559-0510 傳真：(02) 2559-0502
　　　　　　E-mail：service @ abigart.com
總 經 銷｜高寶書版集團
　　　　　　台北市 114 內湖區洲子街 88 號 3F
　　　　　　電話：(02) 2799-2788 傳真：(02) 2799-0909
印　　刷｜韋懋實業有限公司

2013 年 6 月初版　　　　　Printed in Taiwan
2017 年 2 月 23 日初版 8 刷
定價 300 元　　　　　　　ISBN 978-986-88997-6-6

最新大藝出版書籍相關訊息與意見流通，請加入 Facebook 粉絲頁
http://www.facebook.com/abigartpress